U0011142

印象派
看不懂就沒印象啊啊

9大印象神人的作畫神技
認識現代藝術的必修課

顧爺——著

迷你版藝術史懶人包
顧爺教你「如何一眼認出藝術流派」

畫壇其實和武林差不多，有著各種各樣的流派，如果您在展覽上隨便看一眼就能判斷出一幅畫出自哪個流派，那絕對能讓與您同行的妹子（漢子）刮目相看！在這裡，我就來聊聊畫壇的流派——那些山洞壁畫什麼的就不說了，即使說得出哪一幅出自哪一個部落，也沒有很厲害的感覺！

喬托

【14 -16世紀・文藝復興】
繪畫的爸爸，喬托

我們先來聊聊一個叫喬托的義大利人，許多朋友可能根本沒聽說過這個名字。右邊就是他的代表作《哀悼耶穌》。

也許看完之後您會說：「嗯……似乎畫得也不怎麼樣」。但您可千萬別小看這個老頭。要知道，西方畫壇有數不清的神級人物，而能稱得上「大神」的，在我看來，只有三位，喬托就是其一。

為什麼？

因為他將繪畫帶入了一個全新的領域。在喬托之前，聖母像通常都是 2D ＋表情呆板的樣子，喬托在 2D 空間裡創造出了一種立體感，後人稱之為透視法。

喬托《哀悼耶穌》
約 1305

聖母像

喬托也是第一個給耶穌的「親友團」加上「表情包」的人。有了表情，人物就有了靈魂，觀眾也更容易「入戲」。

佛羅倫斯派高手如雲

現在知道喬托的厲害了吧！因為生活在佛羅倫斯，所以他的門派被稱為佛羅倫斯派，就像中國的武當派、華山派一樣，都是用所在地命名的。佛羅倫斯派高手如雲，比如達文西、米開朗基羅、拉斐爾……個個如雷貫耳。

在「忍者龜三人組」時代，佛羅倫斯派真正開始發揚光大，**繪畫也從簡單的橫向排列向「縱深」發展。**

然而，就像華山派分成劍宗和氣宗一樣，佛羅倫斯派也分成了兩派。與上面那三個追求肌肉線條和透視比例的「科學藝術家」不同，波提且利更注重畫中的詩意，簡單說就是裸女。

說到波提且利的代表作「貝殼肉與維納斯」，我突然想起從前去一個海邊撿貝殼，那個海灘的名字正好就叫維納斯灘……不往下聯想了，否則又要跑題了。

肉感美的威尼斯派

到了十六世紀，義大利北部的威尼斯出現了一個門派，與佛羅倫斯派形成對峙局面，它的名

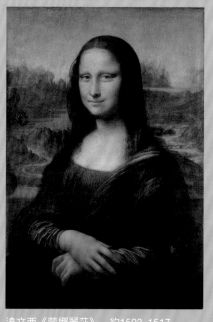

達文西《蒙娜麗莎》　約1503-1517

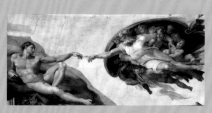

米開朗基羅《創造亞當》　約 1512

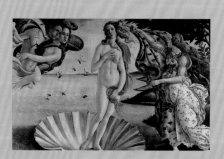

波提且利《維納斯的誕生》　約1485

達文西

米開朗基羅

拉斐爾

波提且利

字想想也能猜到，當然叫威尼斯派。威尼斯派的祖師爺名叫貝里尼，他收了兩個徒弟，一個叫吉奧喬尼，一個叫提香。

這兩個門徒不論畫功還是想法，都厲害得一塌糊塗，可惜吉奧喬尼命不好，才活了三十幾歲就沒了。有人說，藝術家最重要的就是活得長、作品多——就這點來說，提香就很成功，他活了八十幾歲，一生創作了上千幅作品。

與佛羅倫斯派神聖、崇高、肅穆的畫風相比，威尼斯派追求的就是肉感美。

以上的畫派都被歸入這個大類——文藝復興。

【16 -17世紀・巴洛克】

自成一派的卡拉瓦喬

接下來，出來了一個人……

他不屬於任何門派，或者說，自成一派。這就是前面說的「三位大神」中的第二位卡拉瓦喬。

黑暗中浮現出的人物，一塊耐人尋味的紅布，幾個「娘炮」的眼神……卡拉瓦喬的出現標誌著一個時代的結束，也標誌著另一個時代的開啟，也就是巴洛克時期。巴洛克時期的畫派很難用風格來劃分，這時的藝術就像一顆炸彈，在義大利炸開後，熱浪很快席捲了整個歐洲大陸，並且入境隨俗，形成了很多不同的樣貌，而引爆這顆炸彈的人就是卡拉瓦喬。

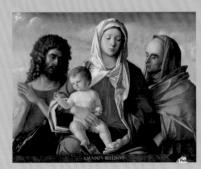
貝里尼《聖母子與施洗者約翰和聖伊莉莎白》 十六世紀早期

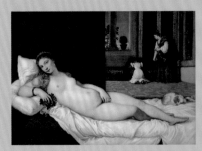
吉奧喬尼《沉睡的維納斯》 約1510

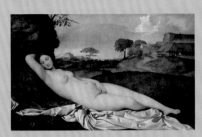
提香《烏比諾的維納斯》 1538

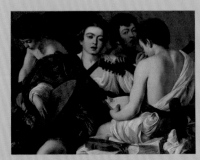
卡拉瓦喬《樂師》 約1595

貝里尼

吉奧喬尼

提香

卡拉瓦喬

三大巴洛克名家

在他之後，接「第一棒」的是愛畫大屁股的魯本斯。

然後是憂鬱的荷蘭人林布蘭。

以及喜歡與觀賞者「互動」的委拉斯蓋茲。

魯本斯

林布蘭

委拉斯蓋茲

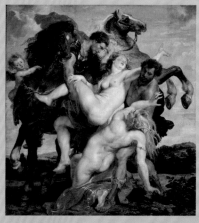
魯本斯《劫奪留希普斯的女兒》　約1618

【18世紀‧洛可可】

談情說愛的宮廷畫家

到了十八世紀，分散了一百多年的藝術流派又開始聚攏，這次的聚集地是法國，你是不是想說這次的門派應該叫法國派？那你就太低估法國人民的智慧了。法國人民第一次沖上了藝術大潮的浪尖，當然要取個優美的名字——洛可可。據說這是一種貝殼的名字（又是貝殼），反正不管叫什麼吧，洛可可藝術的出現，就是為了滿足那些不愁吃穿又無所事事的皇家貴族的惡趣味，所以這一派畫家大多是「公務員」，也就是宮廷畫家。**代表人物有布雪和福拉歌納爾。**

洛可可繪畫的主題大多是一些裸女、愛情什麼的，所以許多人對洛可可不屑一顧，認為那時的繪畫純屬娛樂，但從另一個角度看，這些人真正做到了「玩藝術」。

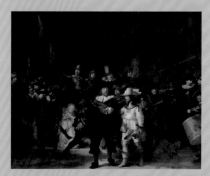
林布蘭《夜巡》　1642

委拉斯蓋茲《宮女》　1656

布雪　　福拉歌納爾　　大衛　　安格爾

【18-19世紀・新古典主義＋浪漫主義】

近一個世紀之後，優雅、可愛的洛可可被玩膩了，人們又開始追求復古──這種反反覆覆的趨勢似乎亙古不變。首當其衝的，是拿破崙的御用畫師大衛以及他的徒弟安格爾，**他們追求完美的構圖和古希臘雕塑般的優美比例**，這個流派被稱為新古典主義。

自此以後，西方繪畫進入了一個蓬勃發展的時期，各種各樣的流派如雨後春筍般冒出來，其中最有名的是**以德拉克洛瓦為代表的浪漫主義。**接著，「自拍狂人」庫爾貝和「農工」米勒開始將注意力從宮廷貴族、神仙眷侶轉向普通老百姓，創造了現實主義。

雖然流派不同，題材也大相逕庭，但光從畫法來看，這兩派沒有太大分別。到這裡，畫壇看似又要進入一個循環。

【19世紀・印象派】

然而，一個讓人耳目一新的畫派忽然橫空出世，這就是印象派。莫內、雷諾瓦、竇加……印

德拉克洛瓦　　庫爾貝　　米勒

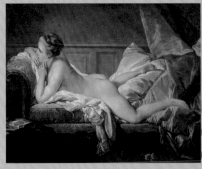

布雪《沙發上的裸女》　約1752

福拉歌納爾《鞦韆》　1767　　大衛《拿破崙翻越阿爾卑斯山》　1801

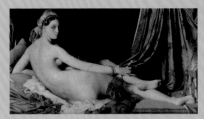

安格爾《大宮女》　1814

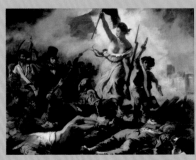

德拉克洛瓦《自由領導人民》　1830

象派中的每個人幾乎都是獨當一面的高手。人們這才發現，原來藝術還能這樣玩？！在人們還沒從印象派的「視覺大爆炸」中清醒過來時，第三位大神塞尚出現了。

庫爾貝《奧南的葬禮》　1849–1850

照亮藝術史的三道光

三位「大神」對西方繪畫藝術發展的貢獻各不相同。

1. 喬托給繪畫帶來了從無到有的飛越
2. 卡拉瓦喬帶給繪畫從死板到生動的質變
3. 而塞尚則把繪畫從「看得懂」帶進了「看不懂」的領域

塞尚之後，形形色色的流派相繼出現……

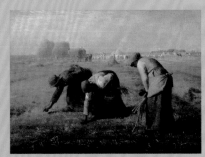

米勒《拾穗者》　1857

【20世紀・現代藝術】

畢卡索的立體派、馬諦斯的野獸派、把鐘掛樹上的超現實主義（達利）、給蒙娜麗莎加鬍子的達達主義（杜象），還有「Excel 小神童」蒙德里安的抽象主義，就不一一舉例了。

二十世紀是有史以來流派最多的，這些「看不懂」的畫都可以統稱為現代藝術。塞尚就這樣點醒了一批怪咖。

如果您正在讀這段文字，說明您已經支持了我的新書，在這裡我想對您真心地說一句：謝謝了！您也可以關注我的微博、微信公眾號「顧爺」，這裡有更好玩、有趣的藝術故事，那麼，這次就先到這兒吧。

塞尚《靜物》　1877

莫內　　雷諾瓦　　竇加　　塞尚

目錄

新寫的老書
顧爺聊印象派

時隔多年，又出書了。

結果，是一本新寫的老書。

之前我一直自我要求一年出一本新書，但是……也不說什麼但是了，都是些自己給自己找的藉口，不值一提。

……

算了，還是說說吧，否則這個序言都寫不下去了。

這些年來我迷上了寫小說，正在編一個（自以為）驚世駭俗的故事。然而，對於我這樣一個毫無文學功底的人來說，寫小說並不如想像中那麼容易，整個過程既折磨人，又讓人享受。當我意識到身邊的人都在用「不務正業」的眼神看我時，才發現自己已經多年沒出書了。

這本《印象派，看不懂就沒印象啊啊》是在《這不是你想的藝術書》第一冊和第二冊基礎上的一次增訂新版。選擇在這個時候出版，主客觀原因都有。客觀原因是之前兩本《這不是你想的藝術書》合約到期了（初版時我還是個少年，想想都嚇人）。新的出版社編輯估計是看我這副不務正業的樣子，本來也沒打算讓我再出一個新版本，但我自己覺得原封不動地再版實在有些對不起讀者。所以，就出現了現在您看到的這個版本。

雖然這本是全新增修，但我向您保證，它並不是生拉硬拽出來的。選擇以印象派為主題，是因為雖然已經過去了一百多年，它卻依然是大眾最喜歡的一個畫派。可能是因為它既不像古典畫派那麼古板，也不像當代藝術那樣新潮到讓人看不懂。在這本書中，我把之前幾本書裡關於印象派的內容都摘了出來，隨著自己年齡的增長，我對這些藝術家和他們的藝術品又有了一些新的感悟，於是便在之前的基礎上做了一些修改。除此之外，還把之前的一些「漏網之魚」（如秀拉、高更）也加了進去。其實，這本書本來可以寫得更長，比如我原先一直想把羅特列克和盧梭也加進來，但是實在苦於找不到他們和印象派的直接聯繫（還好梵谷曾在信裡親筆承認過自己是印象派，否則連他也擠不進來）。這些人的故事雖然都很有趣，但如果硬是擠進來，恐怕這本書的書名就會變成《顧爺聊繪畫之印象派和他們的幾個朋友》了，實在是一個讓人厭煩的書名。

　　另外，這次全新增訂版我在排版上也做了一些修改，主要目的就是讓大家在閱讀的時候可以更加輕鬆，每當提到某個藝術家或某件作品的細節時，不用前後翻看，它總會出現在同一個跨頁裡。

　　曾經有個朋友這樣評價我的書，說看的時候嘻嘻哈哈，看完什麼都記不住。但有趣的是，每當有人聊起書中提到過的某個藝術家，卻又能不由自主地掏出來裝個什麼。

　　這確實是一個中肯的評價，相信也是許多朋友喜歡這本書的原因吧。

　　我不敢說這是一本好書，但如果它能讓您在嘻嘻哈哈的時候，至少學到點什麼，甚至只是增加些談資，那對我來說，就已經開心得不得了了。

一切從這裡開始……

1

什麼是印象派？

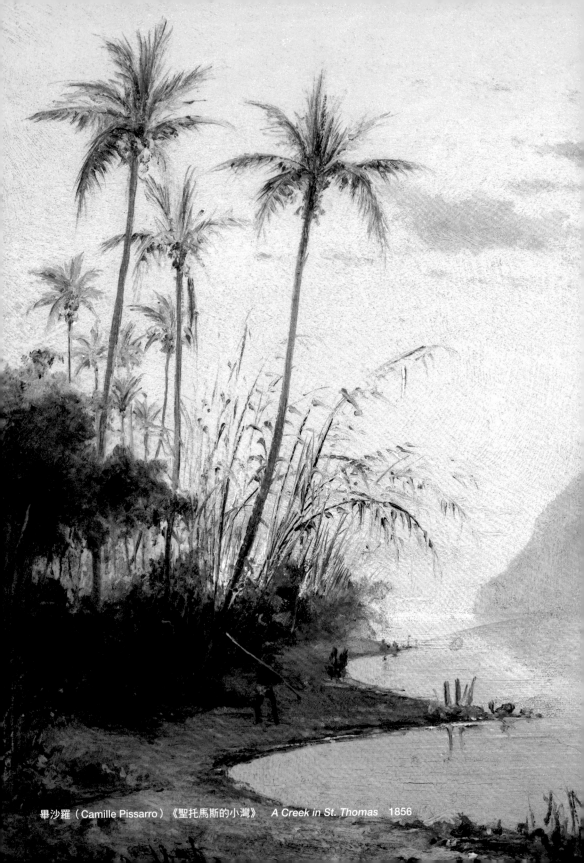

畢沙羅（Camille Pissarro）《聖托馬斯的小灣》　*A Creek in St. Thomas*　1856

近幾年，只要是印象派的畫展，可以説是開一次火一次。所以，在本書的開篇，我想先佔用一點兒篇幅和各位聊一下：

究竟
什麼是印象派？

看完這本書後，希望大家能對印象派有個大概的瞭解，以後再去印象派畫展，除了偷拍和分享朋友圈外，還能談出一些自己的看法，同時提升一點兒格調。

我們的故事始於加勒比海上的一個小島──聖托馬斯（Saint Thomas）。

這一天，一個名叫畢沙羅的猶太人來到小島上。他來自法國，到這個小島是為了繼承剛去世的叔叔留下的生意，在接管生意的同時，連自己的嬸嬸也一起接管了。沒過多久，畢沙羅的兒子（兼堂弟）小畢沙羅誕生了……

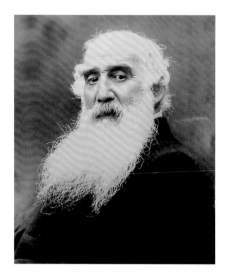

畢沙羅
Camille Pissarro

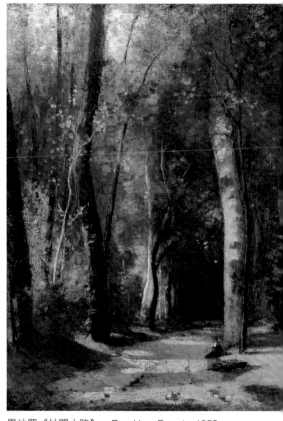

畢沙羅《林間小路》　*Road in a Forest*　1859

　　這就是小畢沙羅的照片，當然他不是一生下來就這麼老，但我實在找不到更年輕的照片了。

　　時間跳到 1855 年，成年後的畢沙羅來到了巴黎，追逐他的畫家夢。

　　當時法國流行的畫風，被稱為「在畫室坐不住，背著畫板去寫生」，主要是以巴比松畫派的一群鄉巴佬為代表，他們宣導畫家去郊外畫鄉村風景。

　　剛到巴黎的畢沙羅，為了入鄉隨俗，也背起了他的小畫板，跑到鄉下去寫生。

　　如果你上網搜索「什麼是印象派」，相信十篇文章裡有九篇會提到四個字：

戶外作畫
plein air painting

　　其實戶外作畫根本就不是印象派發明的，巴比松畫派的藝術家在郊外支畫架的時候，印象派的畫家還在學著怎麼調顏料，這就好像「歸國四少」和偶像練習生之間的關係。

巴比松畫派
Barbizon school

　　1830 年到 1840 年間興起於法國的鄉村風景畫派，因畫派成員常年聚集於巴黎南郊楓丹白露森林附近的巴比松村而得名。畫派的主要成員有：泰奧多爾・盧梭（Theodore Rousseau）、尚－巴蒂斯・卡密爾・柯洛（Jean-Baptiste Camille Corot）、尚－法蘭索瓦・米勒（Jean-Francois Millet）和夏爾－法蘭索瓦・多比尼（Charles-François Daubigny）。其中盧梭和米勒都在巴比松村終老。

柯洛《楓丹白露森林》
View of the Forest of Fontainebleau　1834

但是畢沙羅跑到戶外畫畫，並不是單純地模仿和跟風。他出去，有他自己的原因——

家裡太吵。

畢沙羅來巴黎發展的時候，隨行人員裡有他的老娘、他同母異父的姐姐（也可以算是姑姑）和她的五個孩子，加上保姆和佣人，一共有五個女人＋五個小孩＋畢沙羅，同住一個屋簷下。

……

在這種嘈雜的環境下，別說搞創作了，不被作死就不錯了。

所以說，畢沙羅在戶外繪畫很有可能是因為逼不得已。

但是，整天都在森林裡餵蚊子並不能幫助他成為一名職業畫家。於是，他報了一個繪畫培訓班。

有一天，班上來了一個很有意思的小子，他留著一臉落腮鬍，時不時會蹦出一些奇奇怪怪的想法，而且還會畫一手麼麼噠（編註：親吻的狀聲詞，用於表示親暱，此處引申為賣萌）漫畫。

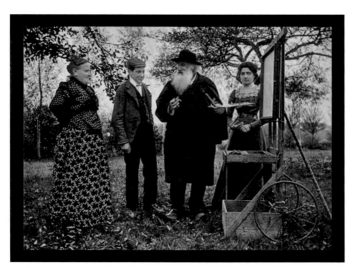

畢沙羅和他的家人

莫內《大鼻子男人》　*A Man with a Large Nose*　1855–1856

莫內《鋼琴旁的女人》　*Young Woman at the Piano*　1858

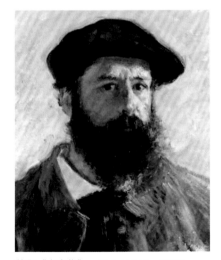

莫內《自畫像》　*Self-portrait*　1886

這個怪小子迅速引起了畢沙羅的注意，後來才知道他的名字叫——

莫內
Claude Monet

巧合的是，莫內也很喜歡到戶外去畫畫，他到戶外畫畫的原因比畢沙羅還要簡單——

<p style="text-align:center; font-size:2em;">窮。</p>

　　莫內當時連麵包都買不起，更不用說租畫室了，兩個臭味相投的人可以說是一拍即合。

莫內

對了老畢，我有一個朋友，也很喜歡在戶外畫畫，我覺得你們應該認識認識。

畢沙羅

好啊，他叫什麼名字？

雷諾瓦《自畫像》　*Self-portrait*　1875

雷諾瓦
Pierre-Auguste Renoir

　　雷諾瓦當時從事的工作是畫瓷器。
　　可千萬別小看這項技能，畫盤子小能手雷諾瓦就是靠著這項技能，成功為家人買了一棟房子！

就此，印象派的三個核心人員全部到齊：

 畫漫畫的**莫內**

 畫盤子的**雷諾瓦**

 來自加勒比海的外來人口**畢沙羅**

這裡先插播一段時代背景……

在那個時候想要成為一名畫家，就得按照當時的遊戲規則來玩……那麼規則是誰制定的呢？

拿破崙三世
Napoleon III

（當時的當權者，拿破崙一世的侄子）。整個遊戲規則都是圍繞著他設立的一個權威藝術機構——官方藝術沙龍來進行的。

亞歷山大・卡巴內爾
《拿破崙三世像》　*Napoleon III*　1865

基本上，想要成為一名官方認可的畫家，需要經過的流程，且是唯一的流程，是這樣的：

通過藝術沙龍的考試
⬇
獲得展出的機會
⬇
拿到一筆獎金
⬇
成為藝術沙龍的一名老師

巴黎沙龍
Salon

肇始於 1667 年，由學院派主辦，在 1748 年至 1890 年間是西方藝術世界每年或兩年一度的藝術盛事。對於當時的畫家來說，入選沙龍意味著你的作品得到了官方認證，是值得購買的標誌。

1890 年的巴黎沙龍

　　下面這幅就是當時最受歡迎的學院派作品，這幅畫在 1863 年的巴黎沙龍上展出，立即被拿破崙三世買下作為私人收藏。同年，該畫作者卡巴內爾（Alexandre Cabanel）被選為巴黎藝術學院教授，登上了人生巔峰。

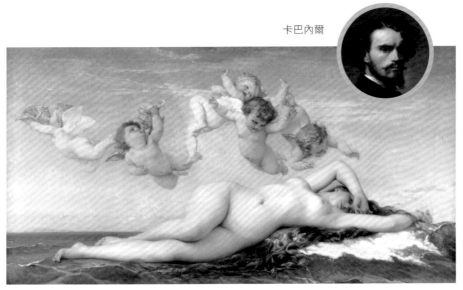

卡巴內爾

亞歷山大·卡巴內爾《維納斯的誕生》　*The Birth of Venus*　1863

　　然而這也是這三個核心成員遇到的最大的問題——

無法通過考試。

　　這和現在千軍萬馬過獨木橋的藝考制度差不多，唯一不同的是，當時的藝考生通過考試後發包分配，現在的藝考生—即使畢業了也不一定能找到工作。

　　按你胃（Anyway），三個人意識到這樣下去不是辦法，商量來商量去，一拍大腦得出一個結論——

「要不咱自己制定一套規則？」

三個落榜生操起手中的畫筆，雄赳赳、氣昂昂打算鬧革命！

結果……還就真的成了！

怎麼成的，這是後話，一會兒詳聊……先聊聊他們當初有沒有預料到這個結果？我想應該沒有。而且這幫「十三點」（蘇滬方言，意指傻氣、怪咖）很有可能在搞之前根本就沒想好！感覺對了，就上了！為什麼這麼說？以下是我的觀點……首先我認為：

改變時代的人
都是這個時代所造就的。

「拆！」

聽起來有點兒拗口，其實就是「亂世出梟雄」的意思。

法國皇阿瑪拿破崙三世當權後，他開始為巴黎日益增長的人口和住房問題感到頭疼。

十九世紀中期，隨著法國工業革命的進行，大量人口湧入巴黎，原先擁擠、髒亂的中世紀街區明顯無法承受如此巨大的負荷。亟須新建大量住宅解決居住問題。

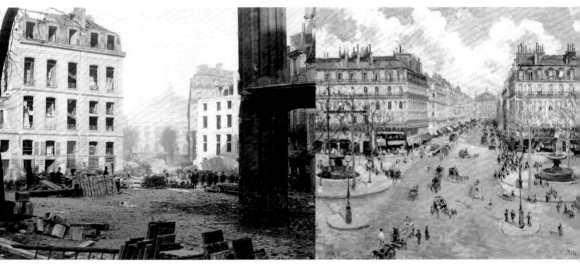

查爾斯・馬維爾（Charles Marville）《修建中的歌劇院大街》 *Drilling of the Avenue de l'Opéra* 攝於 1877

畢沙羅《歌劇院大街：晨光》 *Avenue de l'Opéra: Morning Sunshine* 1898

　　於是拿破崙三世下令對巴黎進行大改造，成千上萬的古代建築和街區就這樣被摧毀了，取而代之的是更加實用衛生的小戶型公寓和寬敞明亮的街道。

　　今天我們嚮往的許多巴黎小資情調、香榭人文情懷，其實大多都源自那時候用來解決基本住房條件的建築，和我們現在那種六層樓的老公宅差不多一個意思，只不過巴黎那時的設計師還留著一絲審美的底線。

　　那時的巴黎就像現在的「北上廣深」（編註：指中國四大一線城市──北京、上海、廣州、深圳），正經歷著一個蓬勃發展、拆舊蓋新的時代……

整個城市都在變，
藝術怎能一成不變？

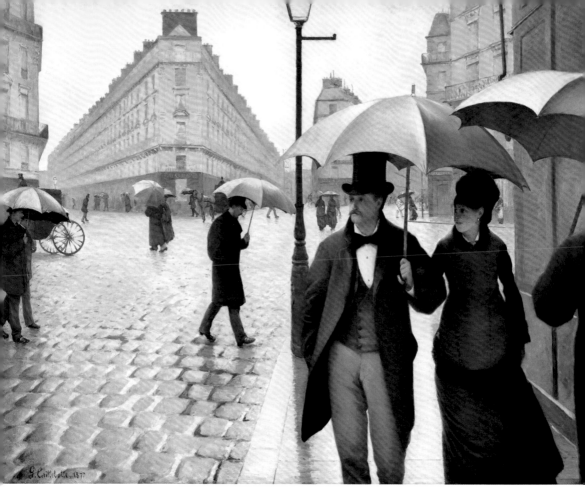

卡玉博特《巴黎街景，雨天》 *Paris Street; Rainy Day* 1877

　　印象派畫家古斯塔夫・卡玉博特（Gustave Caillebotte）的《巴黎街景，雨天》，畫的就是當時新建的巴黎街景。

　　畫中的這條林蔭大道就是在巴黎大改造時拓寬的，這在當時應該是一個很時髦的街區，有點兒像上海的陸家嘴。

　　而卡玉博特的畫法很新穎，你會發現畫面右邊有個人被切掉了一半，整個畫面也不是傳統的對稱構圖，顯得很隨意，這讓人想起了當時的一種新技術——照相術。

　　再看這幅作品，是不是有種「街拍」的感覺？

用最新的技術（照相術）畫最時尚的街區，這就好比戴著 VR 眼鏡看陸家嘴，這在當時是一種很時髦的表現手法。

在印象派繪畫的內容中，許多都是先進技術與時髦場所的結合，

照相術
Photography

十九世紀照相術的正式誕生對於寫實繪畫，尤其是肖像畫產生了強烈的衝擊。一些畫家因為照相術丟了飯碗，另一些畫家則把照相術當成是繪畫的輔助手段，大加讚賞，其中就有印象派的畫家竇加、卡玉博特等。

比如莫內的「超音速列車」
《聖拉札火車站》（*The Gare Saint-Lazare,* 1877）
↓

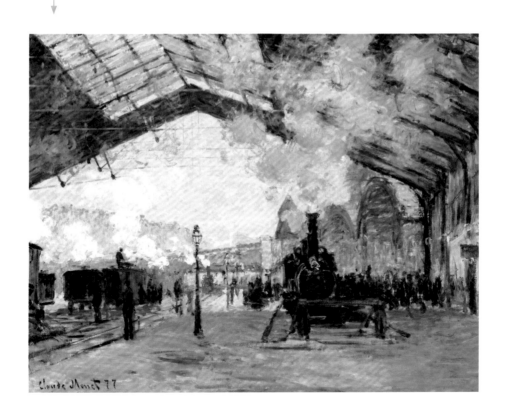

雷諾瓦畫的「煎餅磨坊夜店電音趴」

《煎餅磨坊的舞會》（*Dance at Le Moulin de la Galette*, 1876）

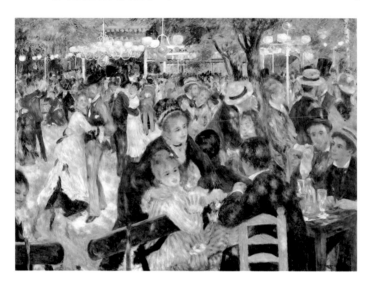

竇加的「嫩模夜總……咳咳」

《舞台上的芭蕾舞排演》（*Ballet Rehearsal on Stage*, 1873-1874）

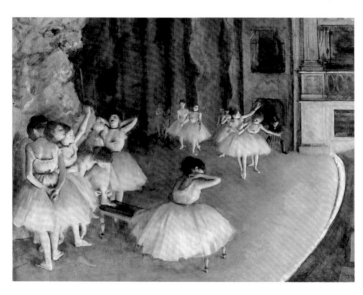

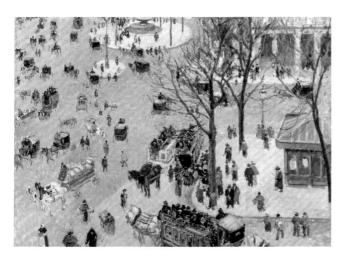

↑ 畢沙羅的「十八車道高速公路」

《法蘭西劇院廣場》（*La Place du Théâtre Français*, 1898）

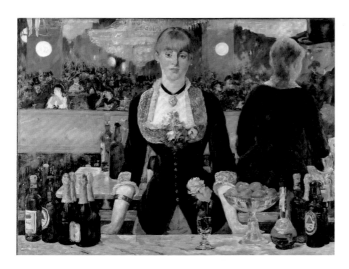

↑ 馬奈的「CEO專屬會員制高級會所」

《佛利貝爾傑酒吧》（*A Bar at the Folies-Bergère*, 1881-1882）

所以印象派的這批怪咖，說白了就是趕上了好時機。回過頭想想，這也正是今天會有那麼多朋友願意在這兒看我瞎掰的原因吧，要放在二十年前，誰有心思理我啊？

言歸正傳，印象派究竟搞了些什麼呢？印象派一共搞了八屆畫展，八屆改變世界的畫展。在聊這八次展覽之前，我先來介紹一下

印象派的三大神器。

這三樣東西在今天看來是沒什麼稀奇的，但在那時絕對是高科技產品，它們分別是：

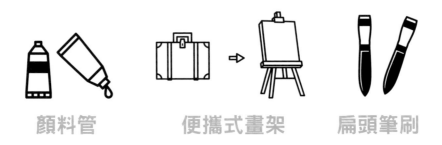

顏料管　　　　**便攜式畫架**　　　　**扁頭筆刷**

這三樣神器是為了一個目的：戶外作畫。

先說前兩樣神器。試想一下，如果沒有顏料管和可攜式畫架，「印象咖」出門寫生會是個什麼情況……

　一隻手拎著幾桶顏料

　另一隻手拿著畫架

　背上還得背一塊畫布

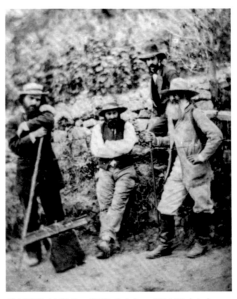

戶外寫生的畫家，塞尚（中）、畢沙羅（右），1874

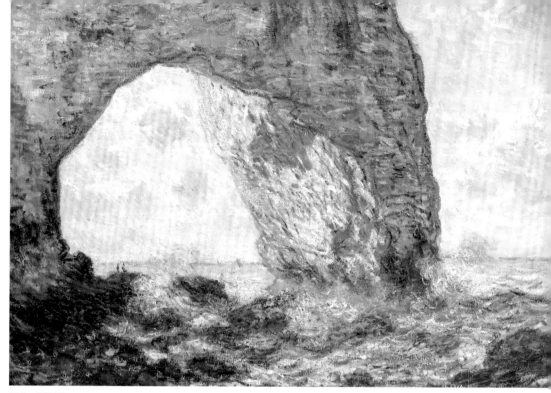

莫內《岩門》　*The Manneporte*　1883

如果只是去家附近寫生那倒還好，但通常這幫人都是哪裡遠往哪裡跑，從來不走尋常路。

舉個例子：

莫內畫的這幅法國《岩門》。

這幅畫是他爬到對面一座山的山洞裡面畫的，而且還有一點值得注意：那個年代是沒有運動衫和登山鞋的！

當時的城裡人即使爬山也是西裝筆挺的。

有了這兩樣神器，那就真的意味著，任何時候都能來一次

說走就走的寫生。

接下來，也是最重要的一樣神器──

扁頭筆刷。

在扁頭筆刷發明之前，只有圓頭筆刷可用。圓頭筆刷不是不好用，只是它不太適合印象派──用圓頭筆刷，畫大面積時用粗的，畫細節時用細的。而一支扁頭筆刷可以同時畫出大色塊和流暢的線條，這大大提高了畫畫時的效率。要知道，印象派最大的特點就是

拼速度。

和時間賽跑，如果你在太陽下山前，或者光線改變之前沒畫完，那就只能明天同一時間不見不散了。

有了這樣的新式武器，才能誕生這樣的作品。

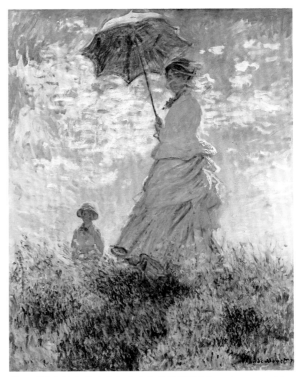

莫內《撐傘的女人（莫內夫人和她的兒子）》　*Woman with a Parasol - Madame Monet and her son*　1875

就這樣，印象派的三大核心成員決定脫離體制，自行創業。

右邊這個地方是莫內的一個攝影師朋友的工作室，也是印象派舉辦第一屆畫展的地方。

這屆畫展有一個很拗口的名字叫作：「無名畫家、雕刻家、版畫家協會展」。有的朋友可能會問：直接叫它第一屆印象派畫展不就好了？

其實，「印象派」（Impressionism）這個稱呼是在這屆畫展之後才正式出現的，至於為什麼要取印象派這個名字，我在書的後面還會詳聊，這裡就先賣一個關子。

按你胃，辦畫展光靠三個人肯定是不夠的，三大核心成員一早就分頭發展起了各自的團隊。

先說莫內和雷諾瓦這邊，他們一上來就找到一朵奇葩──

卡普西納大道（Boulevard des Capusines）三十五號，攝影師納達爾（Nadar）的工作室

巴吉爾
Jean Frédéric Bazille

這小子從身材到家世都很奇特。

首先他身高2米！

除了人長得高，家裡還很有錢！

他是法國一座大酒莊的少東家，認識沒多久後，「窮鬼」莫內就和巴少成了好朋友。

在接下來的日子裡，巴吉爾基本上就成了莫內的長期「飯票」。可惜，好景不長……

正在和馬奈、莫內交流心得的巴吉爾。

由於請不起模特，巴吉爾經常充當莫內筆下的模特，這個高個子男人就是他。

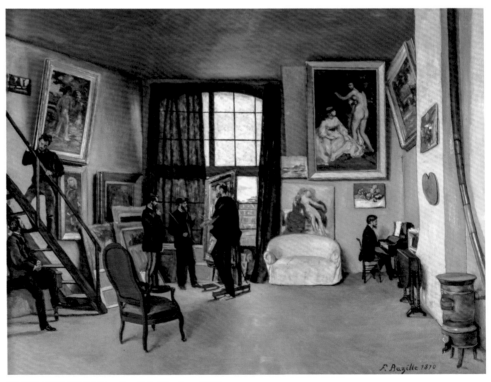

巴吉爾《巴吉爾畫室》　*Bazille's Studio*　1870

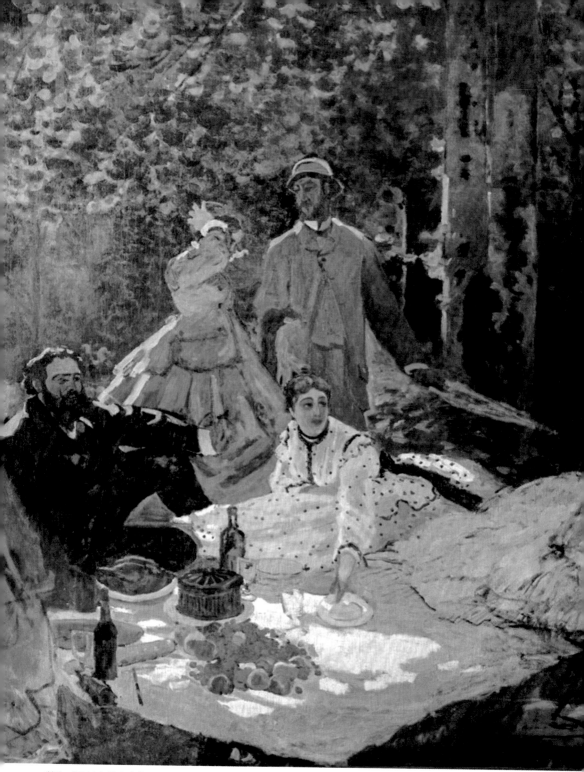

莫內《草地上的午餐》　*Luncheon on the Grass*　1865–1866

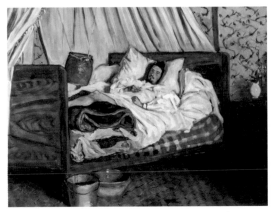

巴吉爾《臨時戰地醫院》（臥病在床的莫內）　*The Improvised Field Hospital*　1865

🔍 有一次，莫內在意外中弄斷了腿，學過醫的巴吉爾就為他搭製了一個簡易的醫療裝置，並畫下了這幕場景。這幅作品也被看作是兩位畫家友誼的象徵。

1870年，普法戰爭爆發，巴吉爾迅速參加戰鬥，然後迅速陣亡。

有些人是真的不適合當兵，想想巴少的這種身材，蹲進戰壕都有點兒困難，到了戰場上就等於是給對方狙擊手練手感的移動活靶子。

據説，在巴吉爾的葬禮上，莫內是哭得最傷心的那一個。

巴吉爾

Jean Frédéric Bazille 1841–1870

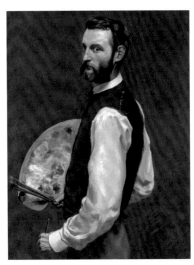

巴吉爾《自畫像》　*Self-portrait*　1865–1866

家境殷實，為人慷慨，他租下畫室免費供給莫內、雷諾瓦使用（就是前面《巴吉爾畫室》畫的地方），並高價買下莫內的作品來接濟他。巴吉爾還想了一個 idea：組織一個志同道合的藝術家團體一起舉辦畫展，這也正是後來印象派畫展的雛形，但他本人卻無法參與了。現在大部分藝術評論家都認為，如果巴吉爾還活著，那他取得的藝術成就一定不會低於他的好朋友莫內和雷諾瓦。

巴吉爾《雷諾瓦肖像》　*Portrait of Renoir*
1867

巴吉爾《粉紅色的裙子》　*The Pink Dress*　1864

巴吉爾《夏日場景》　*Summer Scene*　1869

莫內和雷諾瓦這哥兒倆實在不擅長拉幫結派，發展來發展去都是些配角，好不容易找來個牛人，還被普魯士狙擊手爆頭了。

相比他們的搭檔「老畢」，他倆

簡直弱爆了！

我們來看看「人力資源總監」畢沙羅的成績。

❶蘋果男：塞尚 *Paul Cézanne*

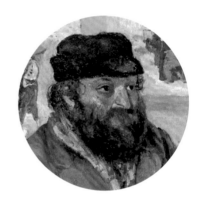

塞尚的作品和他的人一樣奇怪，剛加入印象派時，他只不過是一個不合群的怪人，隨著時間的推移、年齡的增長，塞尚逐漸成長為一個超級不合群的怪胎。雖然如此，但塞尚始終把畢沙羅當作自己的老師。

❷打死不承認自己是印象派的印象派：竇加 *Edgar Degas*

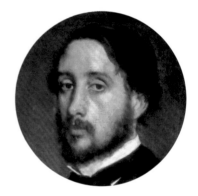

竇加加入印象派的動機非常單純——錢。他出生於一個富裕的銀行世家，一開始學習藝術純為興趣，完全不需要考慮生計。但後來老爸去世了，家道中落，竇加只能靠變賣自己的財產為家族還債。

畢沙羅看準了這個機會，向缺錢的竇加伸出橄欖枝。竇加在當時的法國畫壇已經小有名氣了，他的加入，間接或直接導致了另一個人的加入……

❸ 美女畫家：莫里索 *Berthe Morisot*

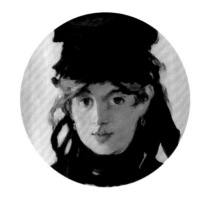

她加入的原因可能就真的是為了理想。首先她不缺錢，而且她在加入之前就已經獲得了官方藝術沙龍的認可。

所以說她來印象派，其實就是 zuo（編註：即「作死」的「作」，指沒事找事）的。

莫里索不光帶來了 zuo 死的精神，還帶來了一個超級大明星。

❹ 超級大明星：馬奈 *Edouard Manet*

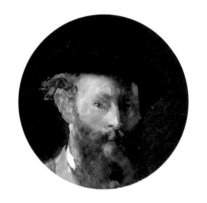

馬奈雖然從未參加過印象派任何一屆畫展，但卻一直在精神上支持他們。

這就好比你籌備一個活動，請來周杰倫為你站台，接下來那些一、二、三線明星就會像大閘蟹一樣一串串跟上……這就是所謂的明星效應。

在吸引到足夠的眼球之後，宣傳委員畢沙羅便開始著力於發展年輕力量……

❺ 大財主……對不起，是超級大財主：卡玉博特 *Gustave Caillebotte*

卡玉博特會受到印象派的注意，絕不僅僅是因為他過人的繪畫才華或者人格魅力，更是因為他的……錢。

而且，他還**巨有錢**。他不僅資助了印象派的畫展，還通過購買莫內、雷諾瓦、畢沙羅的作品來養活這些「窮鬼」朋友。

❻ 背包客：高更 *Paul Gauguin*

高更原來是個股票經紀人，收入很高，曾經也買過不少印象派的作品。

在畢沙羅的推薦下，高更參加第四屆印象派畫展，並且還出席了後來的全部四屆畫展。這個出勤率是什麼概念呢？印象派扛霸子莫內一共也就參加了五屆印象派畫展，和他持平。

❼ 點王：秀拉 *Georges Seurat*

又是在畢沙羅的推薦下，秀拉作為剛出道的新人參加了第八屆印象派畫展。沒想到，他的參展作品《大碗島的星期天下午》（*A Sunday Afternoon on the Island of La Grande Jatte*）搶走了所有前輩的風頭，一炮而紅。

❽ 紅髮小子：梵谷 *Vincent van Gogh*

1886 年，剛學畫六年的梵谷來到法國巴黎，剛好趕上參觀第八屆印象派畫展。在畫展上，梵谷接觸到許多印象派畫家的作品，這對他的繪畫創作產生了很大的影響。不過，這次老好人畢沙羅並沒推薦他參加下一屆的印象派畫展，因為印象派畫展一共就開了八屆，沒有下一屆了！幾年後梵谷精神病發作，畢沙羅倒是給他推薦了一個療養的地方——奧維小鎮。出乎所有人意料的是，那裡也成了這位孤獨畫家命運的最後一站。

畢沙羅在印象派中不能算是最有才華的一個，但絕對是最受歡迎的一個。他就像太陽一樣，能把整個星系的行星聚攏在一起。他們個個身懷絕技，卻又風格迥異。他們有著一個共同的目標——想跳出沙龍，幹一票大的！

在畢沙羅的組織下，印象派一口氣搞了八屆畫展。這八屆畫展就是一個巨大的舞臺……

一個個超級巨星
即將在這裡誕生。

一場場好戲，
即將在這裡上演。

印象派錯綜複雜的關係網　↓

印象派 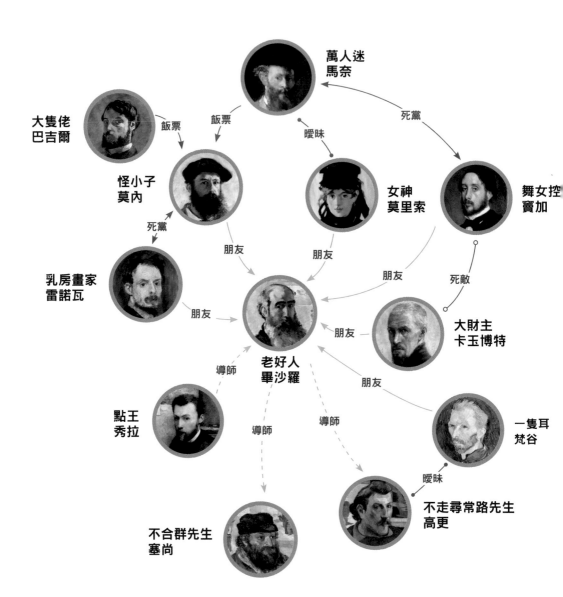 關係網

萬人迷
馬奈

大隻佬
巴吉爾

飯票

飯票

死黨

曖昧

怪小子
莫內

女神
莫里索

舞女控
竇加

死黨

乳房畫家
雷諾瓦

朋友

朋友

朋友

死敵

朋友

老好人
畢沙羅

朋友

大財主
卡玉博特

導師

點王
秀拉

導師

導師

朋友

一隻耳
梵谷

不合群先生
塞尚

曖昧

不走尋常路先生
高更

2

睡蓮——莫內

Claude Monet

1840—1926

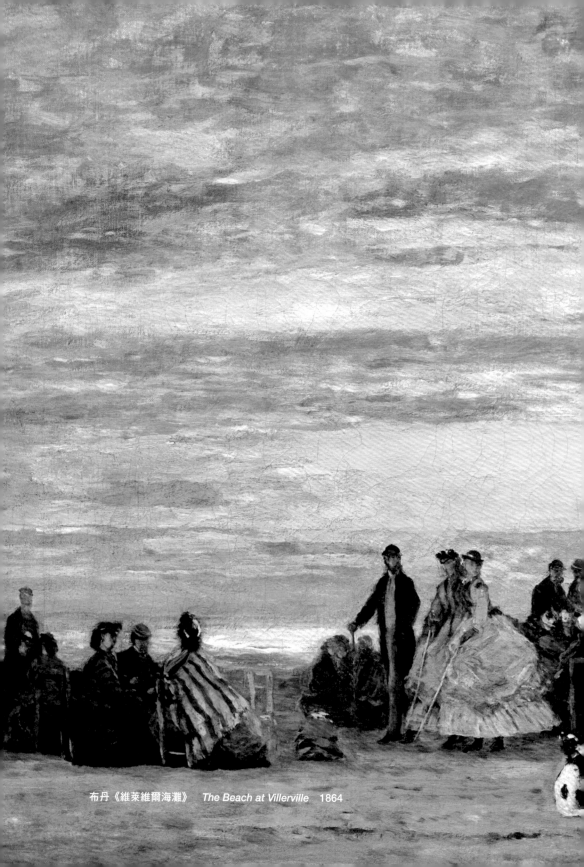

布丹《維萊維爾海灘》　*The Beach at Villerville*　1864

十九世紀的法國，有一位名叫尤金·布丹（Eugène Boudin）的畫家，他擅長描繪天空，人們稱他為——

天空大師
Master of the Sky

布丹年輕時受到巴比松派的影響，成為最早一批走出工作室，到戶外作畫的畫家。這樣的畫法直接影響了後來的「印象派」。如果布丹能將這一理念發揚光大，或者更直接地表達出來，那「印象派創始人」這個稱號可能就屬於他了……可惜，他就差那麼一點兒。

那你提他幹嘛？（這是一個設問句）

因為他發掘了一個有才華的年輕人，並且將自己的技法和理念傾囊相授。許多年後，這個年輕人掀起了一場藝術史上的革命！他的名字叫作——

莫內
Claude Monet

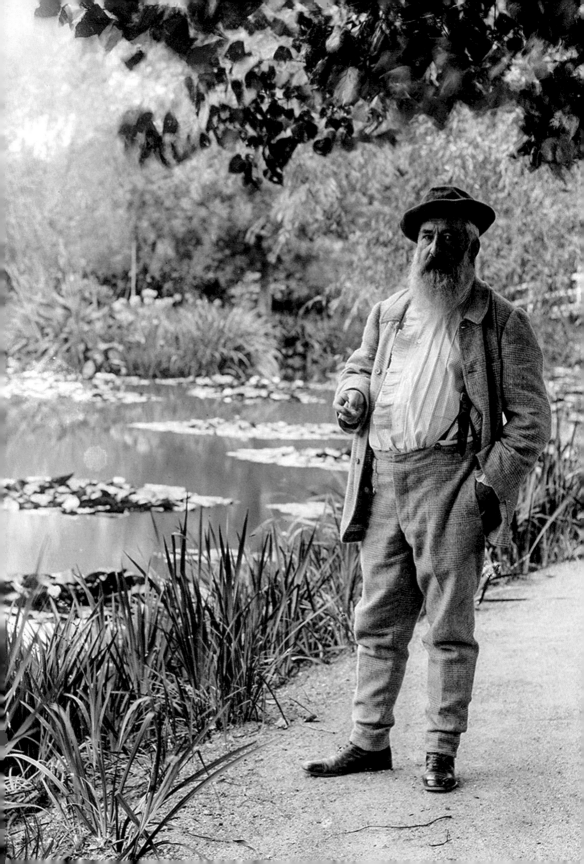

如果這是你第一次聽説克勞德 • 莫內，又或者你聽過他的名字，知道他是個畫畫的，但不知道他畫的是什麼，那麼，現在，就讓我來告訴你這個人究竟有多**厲害**。

　　1874 年，莫內和他的小夥伴們舉辦了一場名為「無名畫家、雕刻家、版畫家協會展」的聯合畫展，在畫展上，莫內的一幅參展作品成了觀眾集體調侃的物件，這幅作品的名字叫：《印象・日出》。

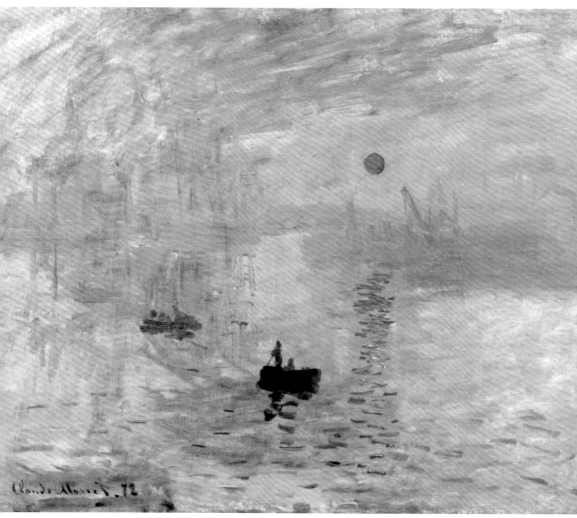

莫內《印象・日出》　*Impression, Sunrise*　1872

這幅畫畫的是莫內的故鄉——哈佛港（Havre）的日出。在當時以寫實為主的畫壇中，這幅畫幾乎可以說是「不可理喻」的。它被許多專家評論為「還不如一幅未完成的草稿」，其中，一個名叫路易・勒華（Louis Leroy）的評論家的原話是：「……還真是省力！壁紙花紋草稿的完成度也比它高！」[1]

（假如您願意的話，還可以往前翻幾頁，看看學院派的畫，會發現，這個評價還是比較中肯的……）

「當你外出作畫時，儘量忘記眼前的東西，不論樹木、房屋、田地或者其他什麼。你只要這樣想，這裡是個藍色的小方格，那裡是粉色的橢圓……然後把你所見的畫下來，色彩和形狀都保持原樣，直至還原出你剛才腦海中天真的印象。」

這段話選自《克勞德・莫內回憶錄》，是莫內自己說過的一段話。這應該是莫內畫這幅畫用的方法，也是這幅畫名字的由來。

當時的批評家利用這個莫名其妙的名字，來諷刺莫內和他的小夥伴們，把他們統稱為「印象派」。從此，印象派就誕生了！（幸好當時莫內畫的不是水果靜物畫，不然這本書可能就叫《什麼是蘋果派》了）

那批評家為什麼偏偏挑這幅畫調侃？原因很簡單——因為第一次印象派畫展的一百六十五幅作品中，這幅畫得最爛（在他們眼裡）。

那莫內和他的小夥伴們怎麼看這個名字呢？

其實他們覺得，這名字取得還挺貼切的。（說明這幫人還挺有幽默感的）

從此他們便以「印象派」自居（這讓我想起了現在的「草根」、「土豪」、「女漢子」之類的字眼），現在我們把 1874 年的那屆畫展稱為「第一屆印象派畫展」。

這幅《印象・日出》，今天已經是法國國寶級的作品，它開創了歐洲藝術史上的一個全新的時代，並且確立了莫內——印象派祖師爺的地位。

厲害吧？莫內厲害吧？這還不算什麼，接下來這個才厲害：

《印象・日出》這幅開天闢地的畫，居然還不是莫內的代表作！由此可見，用一個「厲害」已經無法概括這個人了，必須用許許多多個「厲害」……裂裂裂裂裂。

[1] 原文為：And what freedom, what ease of workmanship! A preliminary drawing for a wallpaper pattern is more finished than this seascape.

在武俠小說裡，通常一個門派中如果有那麼一兩個頂級高手，那這個門派基本就能在武林中「說了算」了。印象派在當時的「畫林」中，基本就相當於**武林中的「魔教」，頂級高手更是一抓一大把——**

愛畫乳房的雷諾瓦

愛畫舞女的竇加

愛畫蘋果的塞尚

什麼都愛畫的畢沙羅

被這群高手影響，而另闢蹊徑的牛人也有許多——

紅磨坊海報創始人羅特列克
（Henri de Toulouse-Lautrec）

還有家喻戶曉的「一隻耳」梵谷

那麼多高手雲集在一個門派裡，這個門派的「扛霸子」莫內自然也是個不守成規的狠角色。

右面兩幅畫，畫的是巴黎的一座火車站：聖拉扎火車站。

現在我們可能會覺得蒸汽火車是《情深深雨濛濛》這種年代劇裡才會有的東西，但在印象派的時代，蒸汽火車是最尖端的交通工具，相當於我們現在的高鐵。

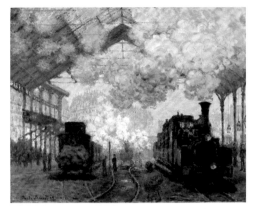

莫內《聖拉扎火車站》　*The Gare Saint-Lazare*　1877

所以，當莫內展出這組「火車站」系列時，就好比別的導演都在拍人文、歷史、自然風光片，只有你一個人導了一部科幻片出來。

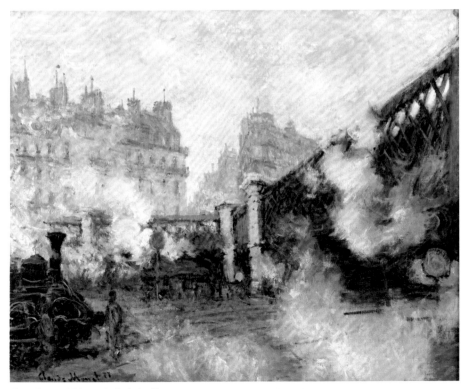

莫內《歐洲大橋，聖拉扎火車站》　*Le Pont de l'Europe, Gare Saint-Lazare*　1877

不過，火車站這個題材也不是莫內第一個發現的，在他之前，他的好朋友（也是金主爸爸）馬奈和卡玉博特就創作過類似題材的作品。

注意看他們畫的火車，基本就是背景中的一撮煙，不仔細看的話還以為是一口老痰。

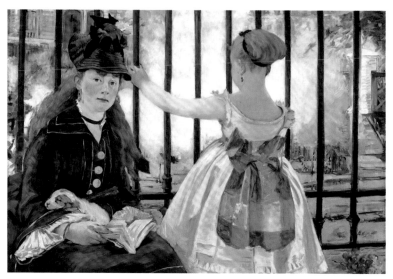

馬奈《聖拉扎火車站》　*The Gare Saint-Lazare*　1872

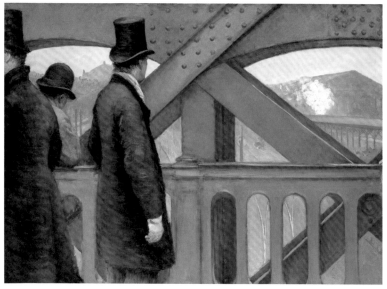

卡玉博特《在歐洲橋上》　*On the Pont de l'Europe*　1877

而在莫內的畫中，這口「老痰」卻成了主角。

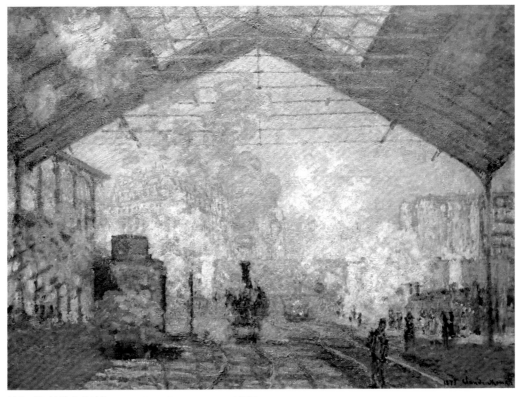

莫內《聖拉扎火車站》　*The Gare Saint-Lazare*　1877

在莫內的蒸汽裡可以看到豐富的色彩變化，除了灰、白外，莫內的眼睛還能看到藍色、紫色、黃色甚至還有點兒粉色，可能也只有莫內敢這麼畫了吧。厲害的是，混了這麼多顏色的蒸汽居然毫無違和感，也許這就是他能成為印象派扛霸子的原因吧。

除了踩火車站這種科技類熱點外，莫內還喜歡踩時尚類的熱點，這個穿著和服的女人就是莫內的第一任妻子卡蜜兒（Camille Doncieux）。

當時歐洲的時尚潮人基本都是哈日粉，那時日本剛被西方列強撬開一條縫，大量扇子、屏風、漆器、絲綢、瓷器、浮世繪版畫從日本進口到了歐洲。

西方的年輕人看到這些硬貨，就像現在代購、海外購物網站看到限量球鞋和奢侈品包包一樣，爭先恐後地剁手割腎。

當時法國人還發明了一個詞叫 Japonisme，意思就是

東瀛之風。

而藝術家這個職業一直以來就代表著潮流尖端。從日本進口的浮世繪版畫對印象派畫家，尤其是莫內，產生了巨大的影響。

我們把日本浮世繪大師葛飾北齋（Katsushika Hokusai）的畫和莫內的畫放在一起看就會發現，它們在構圖上的確有很多相似之處：

莫內《穿著和服的日本女人》
Camille Monet in Japanese Costume　1876

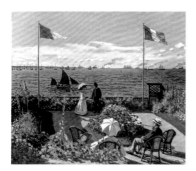

莫內《聖亞德列斯露台》
Garden at Sainte-Adresse　1867

莫內《睡蓮池日本橋》
Water Lilies and Japanese bridge
1897–1899

莫內《夏天的白楊樹》
Three Poplars, Summer　1891

葛飾北齋《富嶽三十六景：五百羅漢寺榮螺堂》
不詳

葛飾北齋《富嶽三十六景：深川萬年橋下》
不詳

葛飾北齋《富嶽三十六景：東海道程谷》
不詳

葛飾北齋
Katsushika Hokusai 1760–1849

　　日本江戶時代後期的浮世繪畫師，1826 年，為了配合當時日本內地旅遊業的發展，也出於個人對富士山的情有獨鍾，北齋以不同角度的富士山為題材，創作了系列風景畫《富嶽三十六景》，並憑此聲名遠揚。該系列中以《神奈川衝浪裡》最為知名。

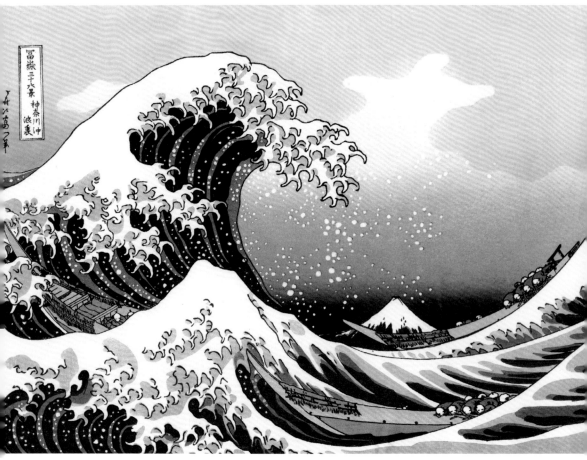

葛飾北齋《富嶽三十六景：神奈川衝浪裡》　不詳

實際上，莫內本人就收藏有兩百五十幅日本版畫，其中有二十三幅是葛飾北齋的作品，現在我們去莫內故居參觀，還能看到他家的牆壁上掛滿了浮世繪作品。

我想這可能也是日本人會那麼喜歡莫內的原因吧，這個就叫

「互粉」

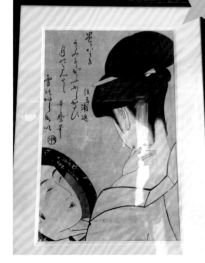

浮世繪
Ukiyo-e

日本的一種繪畫藝術形式，起源於十七世紀，主要描繪人們的日常生活、風景和戲劇。「浮世」意指人世間的生活百態，尤其指稱塵俗人間的漂浮不定，衍伸為一種享樂的人生態度。

除了讓老婆穿和服、戴假髮玩 cosplay，莫內還以自己老婆為模特畫過許多作品。

莫內《花園仕女》 *Women in the Garden* 1866–1867

這幅畫裡的四個人其實都是卡蜜兒，因為莫內太窮，請不起別人做模特。後來這幅畫遭到官方沙龍拒絕，莫內的生活也越來越困難，為了接濟莫內，巴吉爾（如果您已經忘記這個人了，可以往前翻到第21頁複習一下）用兩千五百法郎的高價把這幅畫買了下來。要知道，當時「乳房畫家」雷諾瓦的畫也不過兩百五十法郎。

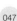

夠了！

看到這裡，不知道你會不會和我有同樣的疑問：

莫內為什麼會那麼窮？

你看看隔壁的雷諾瓦，大家一樣都不是什麼富二代，都是背井離鄉到巴黎學畫畫的，畫出來的畫一樣沒人買，怎麼就從來沒聽說過人家雷諾瓦需要巴吉爾接濟這麼多錢？

2011 年，王菲和陳奕迅一起解答了我的疑問──因為愛情。

事情是這樣的：莫內遇到卡蜜兒後，對她一見鍾情，但他們的戀情遭到了莫內老爸的反對，於是兩人就私訂終身，最後在未告知家人的情況下，生下了一個兒子。

沒了⋯⋯就這麼簡單。

結果家裡人知道以後，覺得莫內的做法大逆不道，違背了資本主義核心家庭觀，最終決定斷絕莫內的經濟來源（不寄生活費給他）。然後，只會畫畫又賣不動畫的莫內就窮得不得了。

也許你會問，這又怎麼了？有必要那麼大驚小怪嗎？不就是自由戀愛嗎？

為什麼連我們都能接受的事情，到了風流浪漫的法國人那兒，倒成了大逆不道了？

我以前也以為，法國人要比我們開放，但後來發現這真的是多年來被各種文學、影視作品洗腦的結果。至少可以肯定的是，十九世紀的法國人比我們現在保守多了！

按你胃，所有的故事和現實生活的案例都告訴我們，家長越是反對的戀情，往往糾纏得越深，不管什麼時代都一樣。

　　當一對戀人忽然受到外力阻撓時，就會抱得更緊。

　　莫內和卡蜜兒就是典型的例子，家人越是反對，他倆越是相愛；他倆愛得越深，莫內就越窮……想想還挺可悲的。

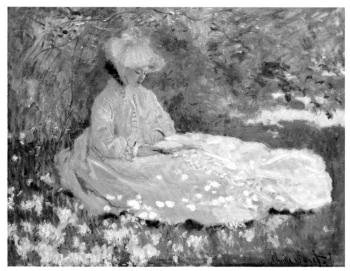

莫內《春天》　*Springtime*　1872

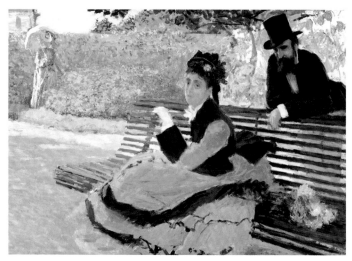

莫內《坐在花園長椅的卡蜜兒》　*Camille Monet on a Garden Bench*　1873

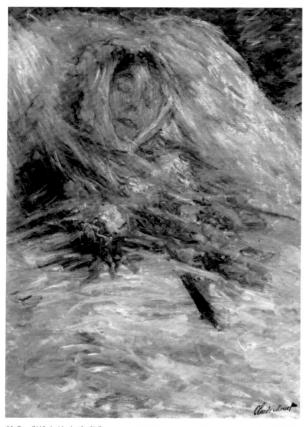

值得注意的是畫面右下角，莫內的簽名上有顆心，這在其他作品中是沒有的。

莫內《逝去的卡蜜兒》　*Camille Monet on her deathbed*　1879

這是莫內為妻子畫下的最後一幅畫。

如果你也和我一樣覺得這幅畫有些詭異，那就對了。因為這幅畫畫的是她死去後的樣子。卡蜜兒三十二歲時死於肺結核。深愛她的莫內一直守在她的床邊，直到她的最後一刻。

當至親之人在眼前離世，我想對於我們這些凡人來說通常都會失聲大哭或不知所措。但是莫內在他妻子嚥氣後的第一反應，居然是抓起畫筆把她畫下來，將她逐漸失去血色的皮膚畫下來……我想，這可能就是藝術家特有的發洩方式吧。

可能莫內有些瘋狂，但縱觀那些偉大的藝術家，又有幾個是不瘋狂的呢？

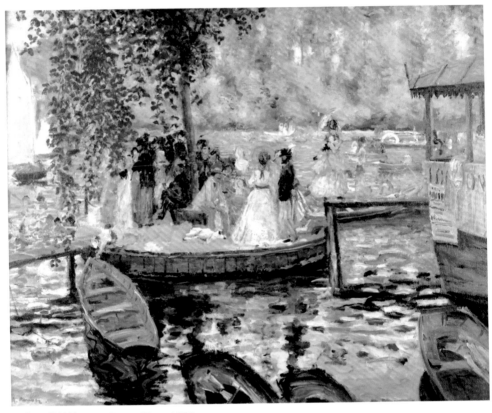

雷諾瓦《蛙塘》　*La Grenouillère*　1869

　　人們總說：雷諾瓦愛畫人，莫內愛
畫景，從他倆的畫作中就可以看得出。
跨頁這兩幅畫分別是這兩個小夥伴畫的
同一個場景。

　　本頁是雷諾瓦的《蛙塘》，可以看
出雷諾瓦將重點放在了池塘中心的人物
身上。

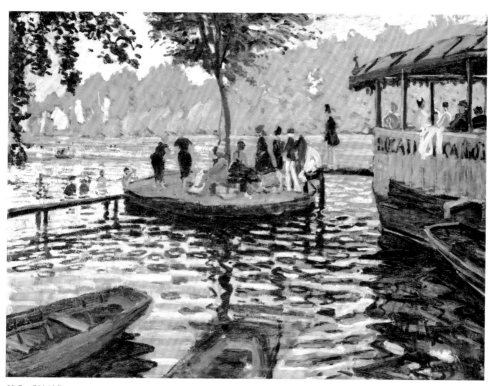

莫內《蛙塘》　*La Grenouillère*　1869

　　再看莫內的《蛙塘》──畫中的人物只是被寥寥幾筆帶過，而重心則放在了水面上。

🔍　莫內在水面的表現上用了他獨創的「色彩分割法」，意思就是不把顏料混合，而是一塊塊地直接塗到畫布上。單是這個水面上就有黑、藍、白和黃綠四種顏色。雖然這種畫法在當時來說，令人匪夷所思，但是只要站遠一點兒看，就會感覺水面似乎真的蕩漾起來了。

為了快速抓住自然光線的變化，莫內還發明了一種名叫「連作」的畫法。顧名思義，就是對著一個相同的場景連續作畫，來表現出不同的時間和季節。

莫內作畫的方式其實也非常有意思，簡單地說，就是和時間賽跑。他通常會一次性架好幾塊畫布同時作畫，陽光明媚時畫這幅；突然有一片雲飄過時再在那幅上添幾筆。他就是要趕在景色變化前把眼前的一切畫下來，可以說，他就是一台「人肉照相機」。這樣說起來，《印象‧日出》能畫成那樣，已經算是很詳細了。

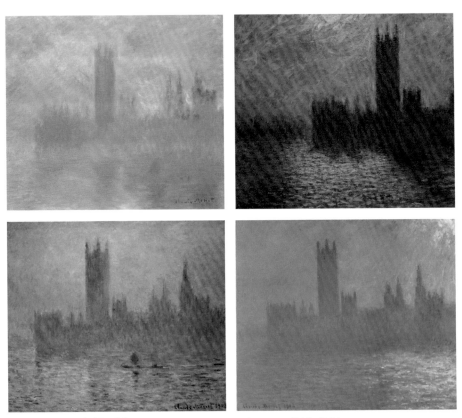

莫內《倫敦國會大廈》連作　London, Houses of Parliament　1900–1904

在各個版本的西方藝術史中，説到印象派，一般都會提到兩個畫家的名字：尤金・德拉克洛瓦（Eugène Delacroix）和威廉・透納（William Turner）。這兩個人對印象派產生了巨大的影響。德拉克洛瓦是法國國產的，他的作品去羅浮宮就能看到；而英國人透納，則是「扛霸子」莫內親自代購進來的。

1870 年，為了躲避普法戰爭，莫內帶著全家來到倫敦。這是他第一次看到透納，從那以後，你會發現莫內的畫中多了一層霧濛濛的朦朧感，這和透納的畫給人的感覺很像。

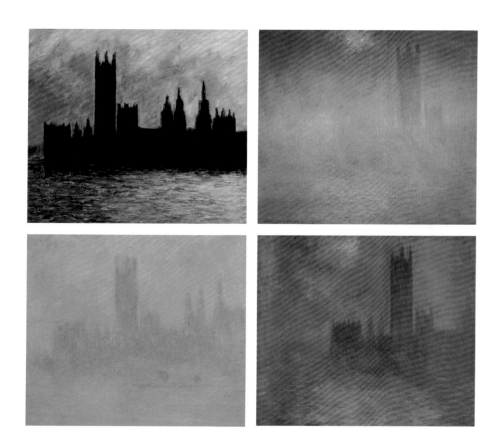

🔍 「霧都」倫敦算得上是莫內的第二故鄉。1900 年，他在泰晤士河畔一遍遍地畫著河對岸的國會大廈。三十年前，也是在這座城市，他見到了英國畫家威廉・透納的風景畫，可能也正是從那時起，莫內開始喜歡上了這種霧濛濛的朦朧感。

這是莫內的另一套連作——《麥草堆》，又是通過相同的主題來表現時間和季節的作品，莫內也通過這些作品嘗試著各種不同的色彩。當然這些只是比較官方的說法，至於莫內為什麼要反覆畫這幾堆草，也有人認為，他只是缺錢……細想一下，這個說法也並非空穴來風。

莫內再厲害，說到底還是要養家糊口的，他不像馬奈那樣出身名門，也不像卡玉博特那樣繼承了一大筆遺產。作畫、賣畫就是他唯一的生存手段……坐在同一個地方反覆畫著一堆堆草，這樣確實省事又省力。誰又會想到這些草堆後來能賣上千萬呢？同為印象派的竇加就認為莫內更像個商人而不是藝術家。

但話又說回來，這些作品在用色上確實有莫內獨樹一幟的地方，如果能結合自身經歷去感受這些畫，每幅畫可能都會給你帶來不同的聯想。打個比方，就我自己而言，夏天的麥草堆給我一種暑假炎熱卻愜意的感覺；晚霞中的麥草堆讓我想起了某個週日的傍晚，突然發現週一要交的作業還沒做完！啊呀！

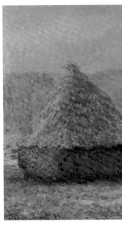

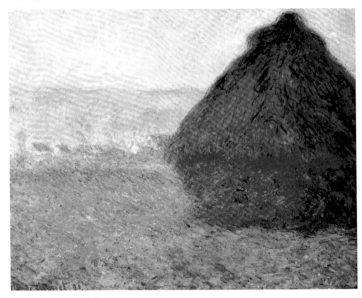

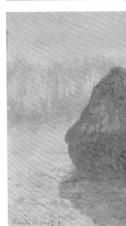

莫內《麥草堆》連作　*Haystacks*　1890–1891

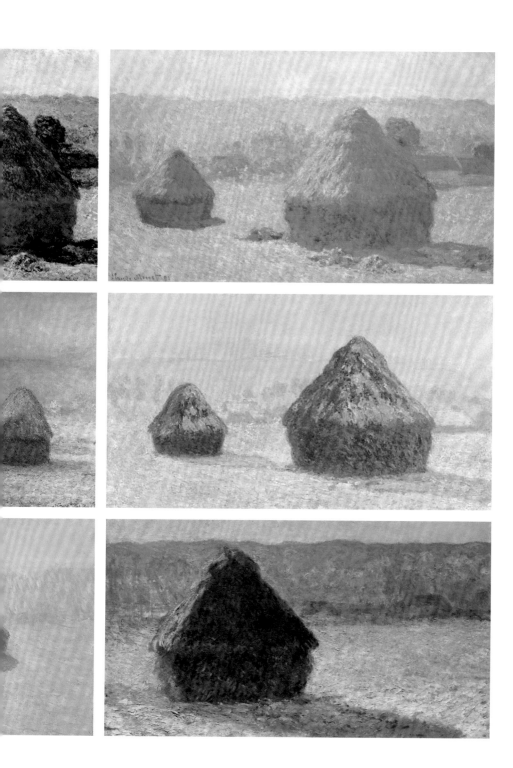

《盧昂大教堂》是莫內連作中構圖和色彩最複雜的一個系列，也是我個人最喜歡的一套。基本上，如果我是為了賺錢而重複畫一樣東西，那我應該會選擇雞蛋或蘋果之類的東西來畫，而不是這種要命的大教堂。或許，莫內真的只是想通過連作來表現時間的變化。

莫內《盧昂大教堂》連作
The Rouen Cathedral series 1892–1894

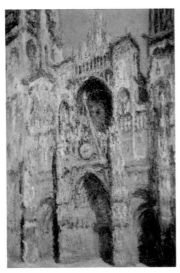

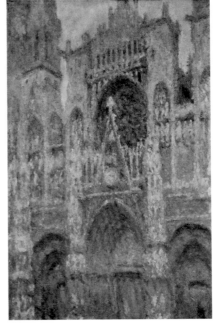

　我們都知道莫內用色很牛，於是我便從這套連作中隨便挑了一幅，將它變成黑白的。沒想到，居然呈現出如 3D 電影般精準的素描。

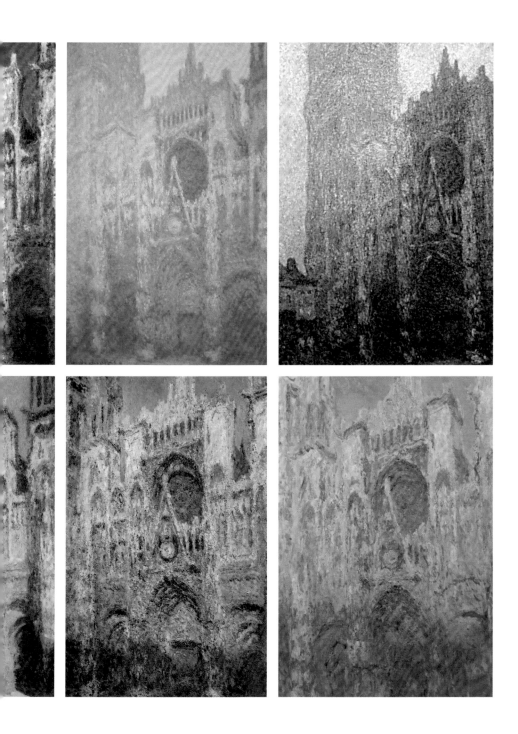

武俠小說中經常會有這樣一個橋段：一個打遍天下無敵手的狠角色，在武功練到登峰造極的時候，總會毅然決然地找個山洞，或者墳墓之類的地方躲起來，稱為「隱居」。

莫內在四十三歲時，也選擇了歸隱田園，當然他沒有躲到墳墓裡，只是脫離了他一手創立的印象派，搬進了一個名叫吉維尼（Giverny）的小鎮，開始打造他的私家花園。同時，也開始著手創作他最著名的一個系列：

《睡蓮》。

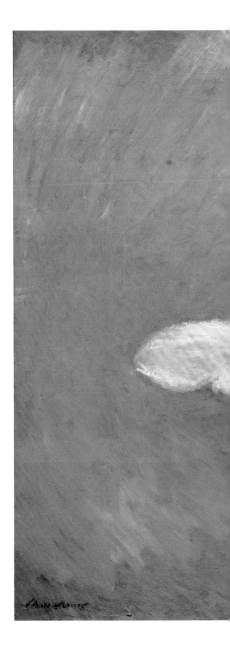

荷葉邊緣與水面接觸的地方。

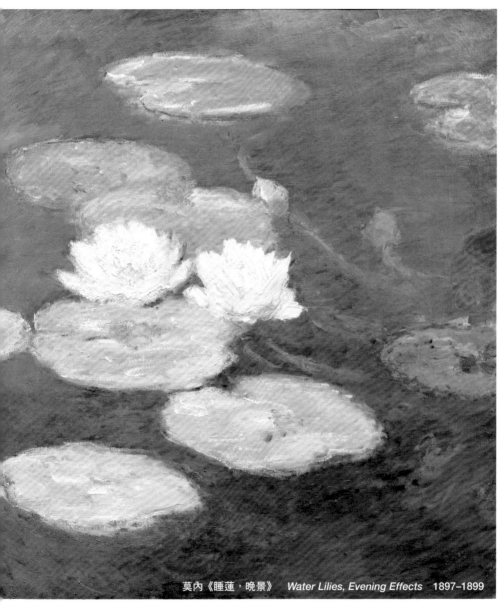

莫內《睡蓮，晚景》 *Water Lilies, Evening Effects* 1897-1899

Q 莫內似乎總能看到別人看不到的色彩，並把它們搬到畫布上，甚至水下的花莖，都用色彩表現得恰到好處。

自那以後，莫內在他自己打造的花園裡，從水中的花……

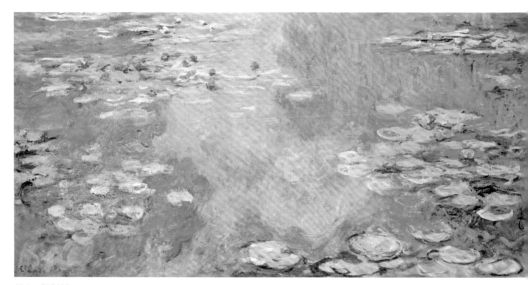

莫內《睡蓮》　*Water Lilies*　1919

畫到水面倒影的景色……

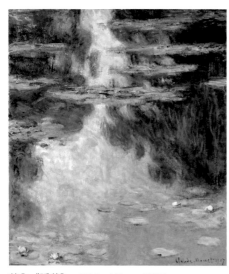

莫內《睡蓮》　*Water Lilies*　1907

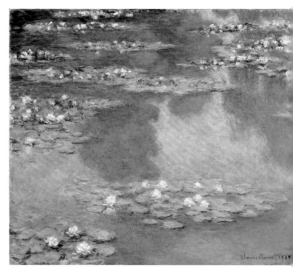

莫內《睡蓮》　*Water Lilies*　1905

接著又「衝破」水面，開始描繪水底的世界。

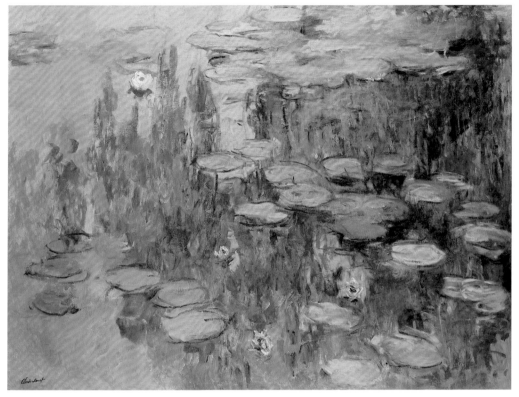

莫內《睡蓮》　*Water Lilies*　1905

　　從精雕細琢的小品，到揮灑自如的鉅作⋯⋯莫內花了整整三十年，在他的小花園中做著各種各樣的嘗試。

莫內《睡蓮–池中之雲》　*The Water Lilies - The Clouds*　1920–1926（200×1275cm）

關於莫內的《睡蓮》還有許多有趣的小故事，比如在電影《鐵達尼號》（*Titanic*）中，就曾出現過莫內的《睡蓮》。如果你沒有注意到，也是可以理解的，因為大多數人的目光都會被正在寬衣解帶的 Rose 吸引去。當時

船上究竟有沒有這幅畫呢？調查表示，當時船上並沒有什麼大師的作品。然而，我們知道，莫老大經常喜歡對同一主題反覆作畫，並給這些畫取相同的名字。所以鐵達尼號上到底有沒有《睡蓮》，又有誰知道呢？

莫內《睡蓮–夕陽》　*The Water Lilies - Setting Sun*　1920–1926（200 × 600cm）

橘園美術館
Musée de l'Orangerie

　　一座以展示印象派及
後印象派畫作為主的美術
館，其中最著名的收藏就
是莫內的八幅大型《睡
蓮》，整個美術館不大，
但很精緻，感覺整個美術
館就是為了裡面的《睡
蓮》而設計的。

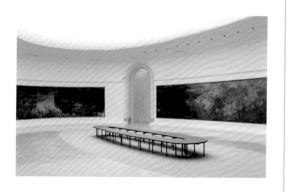

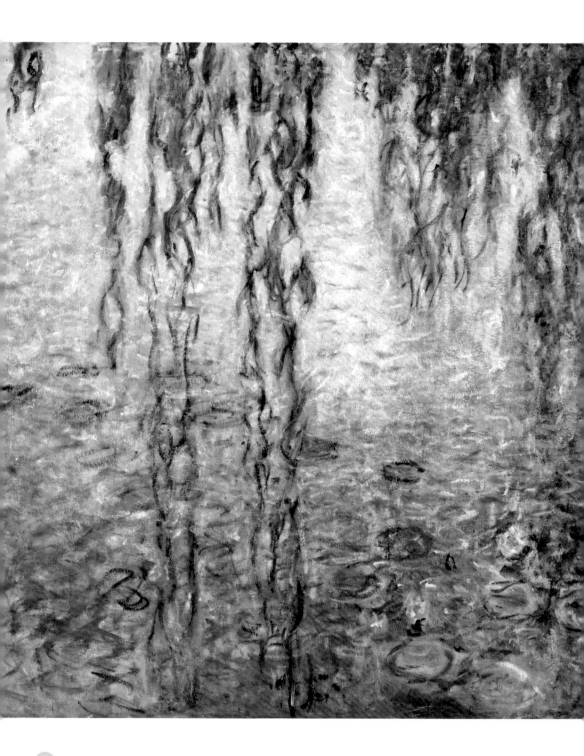

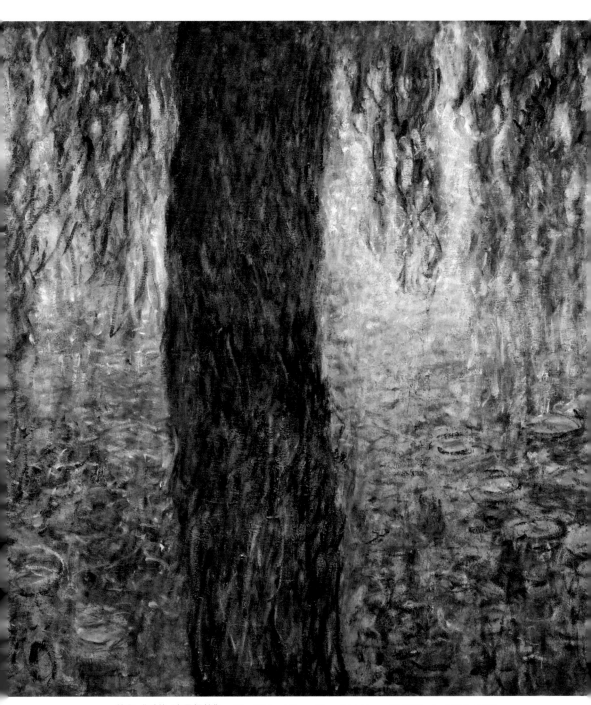

莫內《睡蓮−清晨楊柳》 *The Water Lilies - Clear Morning with Willows* 1914–1926

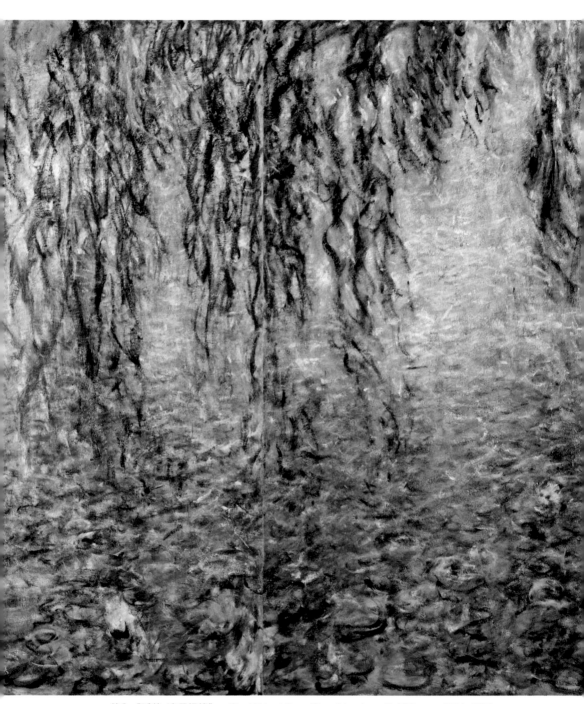

莫內《睡蓮–清晨楊柳》　*The Water Lilies - Clear Morning with Willows*　1914–1926

在莫內的「吉維尼花園」系列中，有一幅作品令我

恍然大悟。

人們總說莫內愛畫水、愛畫霧、愛畫蒸汽，看到這幅畫，我有了一個想法：或許，他最愛畫的是光！而他筆下的一切事物，都只是他用來表現光的「畫布」而已。

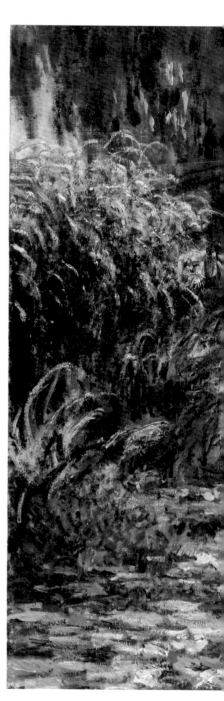

Q 仔細看這幅畫會發現，這幅畫以橋為分界線，橋兩邊受到光照與沒受到光照的睡蓮顏色是完全不同的。

莫內《睡蓮池》　*Water Lily Pond*　1872

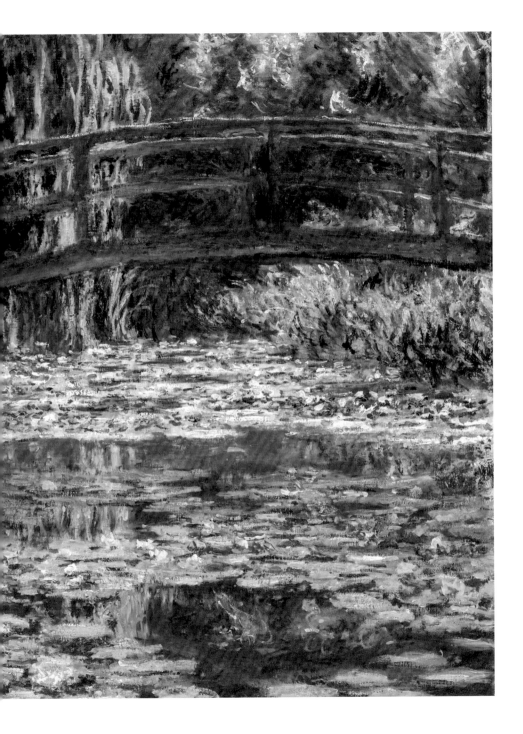

晚年的莫內，患有嚴重的白內障，隨著病情的加重，莫內的視力越來越差，甚至無法分辨調色盤上的顏色，他只能讓助手按照順序將顏料擠在調色盤上作畫。

我特意找了莫內描繪同一場景的兩幅畫做對比，可以發現白內障病情對莫內的影響。他在發病時期的畫變得非常粗獷、抽象，顏色也以黃色、橘色、棕色為主。

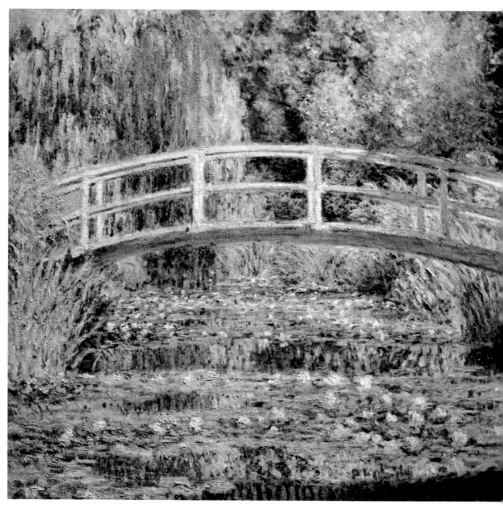

莫內《睡蓮池日本橋》 *The Japanese Footbridge and the Water Lily Pool, Giverny*
1897–1899（白內障病發前的作品）

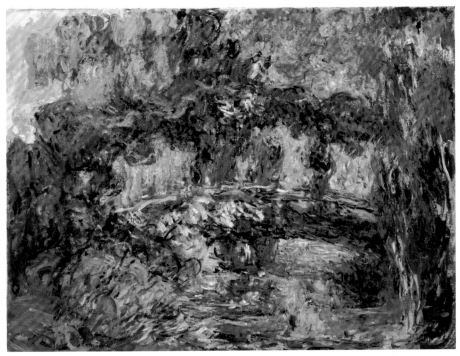

莫內《日本橋》　*The Japanese Footbridge*　1920–1922（白內障病情嚴重時的作品）

　　為了不影響作畫，他於 1923 年先後兩次接受了白內障手術。但是那時的醫療技術遠不如今天發達，所謂的「白內障手術」就是直接摘掉水晶體，沒有水晶體的眼睛，感受到的光與色彩與一般人的感受是不同的。

Ⓠ 莫內手術後戴的眼鏡——一邊是黃色的濾鏡，一邊是磨砂的鏡片——如果不戴這副眼鏡他幾乎什麼都看不見，但是戴上了，看所有東西都是藍色的。對一個畫家來說，這無疑是一種折磨，因為他完全看不見紅色和黃色，即使他知道這些顏色是存在的。

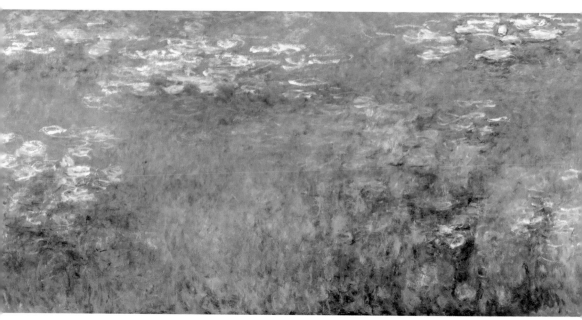

莫內《睡蓮》　*Water Lilies*　1915–1926

可能這就是為什麼莫內在 1923 年之後的作品總是帶有粉藍色。

　　以上便是我對莫內——這位印象派巨匠的瞭解。人們可以不喜歡他的作品，但不能否認他在藝術上的地位。因為他把當時的藝術家做不到、想不到，甚至不敢嘗試的事全都試了個遍。

　　莫內用他的《睡蓮》征服了全世界。

3

幸福畫家──雷諾瓦

Pierre-Auguste Renoir

1841–1919

在我接觸繪畫之前，印象中總覺得從事繪畫職業的人要嘛性格孤僻怪異，要嘛生活貧困潦倒，都是些死後才有機會出名的悲情角色……

後來我對繪畫逐漸感興趣，瞭解了許多大師背後的故事後，才知道這種說法其實一點兒都不靠譜。繪畫史上的悲情角色當然有，但那只是一小部分。在我們能叫得出名字的這些畫家中，絕大多數還是生活得比較滋潤的。特別是在十九世紀的法國，撇去那些富家子弟和官二代不說，完全靠自己的實力闖出一片天的大師也是大有人在的。這篇我想聊的這位，就是他們中的代表人物之一——

雷諾瓦
Pierre-Auguste Renoir

皮耶–奧古斯特·雷諾瓦，在十九世紀的這群「奇葩怪才」藝術家中，絕對算得上是最溫柔、人緣最好的一個。他的繪畫作品，也總能給人一種幸福美好的感覺。因此，他也被大家稱為

幸福畫家。

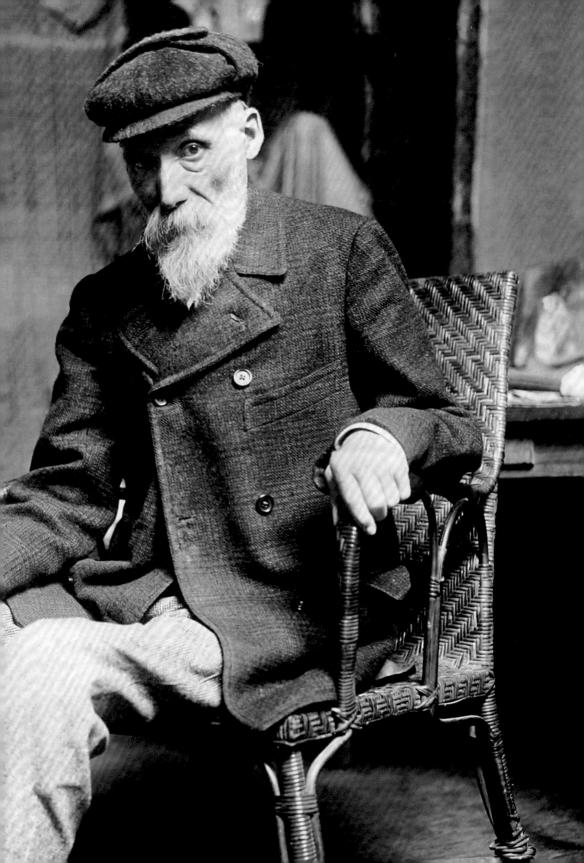

1874 年 4 月，雷諾瓦和他的幾個小夥伴脫離了「國營企業」——官方藝術沙龍，舉辦了第一屆「民營」畫展。結果如何？如果你不是跳著看的，應該已經知道了。

他們被罵慘了！連「企業」名稱——「印象派」也是在那時被罵出來的。但如果說他們這屆畫展開得一敗塗地，倒也未必，雷諾瓦就是少數的幾個倖存者之一。他甚至還賣掉了三幅作品。這幅《包廂》就是其中的一幅，也是他的代表作之一。

畫中的女子臉上露出迷人的微笑，她黑白相間的禮服被描繪得細緻入微，白色的地方甚至可以感受到布料的光滑和透明。而身後的男子正用望遠鏡向斜上方看，那一定不是舞台的方向，他很可能在偷看對面包廂裡的辣妹。

在今天，對於大多數人來說，參觀畫展主要是為了欣賞。而那時畫家開畫展的主要目的就是賣畫，因為他們得靠這個吃飯呢。

那些畫放到現在，即使你買得起，別人也不一定賣給你。如果你現在去法國指著莫內的《印象·日出》對展覽館工作人員說：「我要買，開個價吧。」估計會直接被保全架出去。但如果放在當時，有人要向莫內買，他一定高興還來不及，說不定還包郵呢。

當時雷諾瓦的這幅畫賣了四百二十五法郎，正好夠他還清之前欠下的房租，一毛錢都不多。

雷諾瓦《包廂》　*The Theatre Box*　1874　→

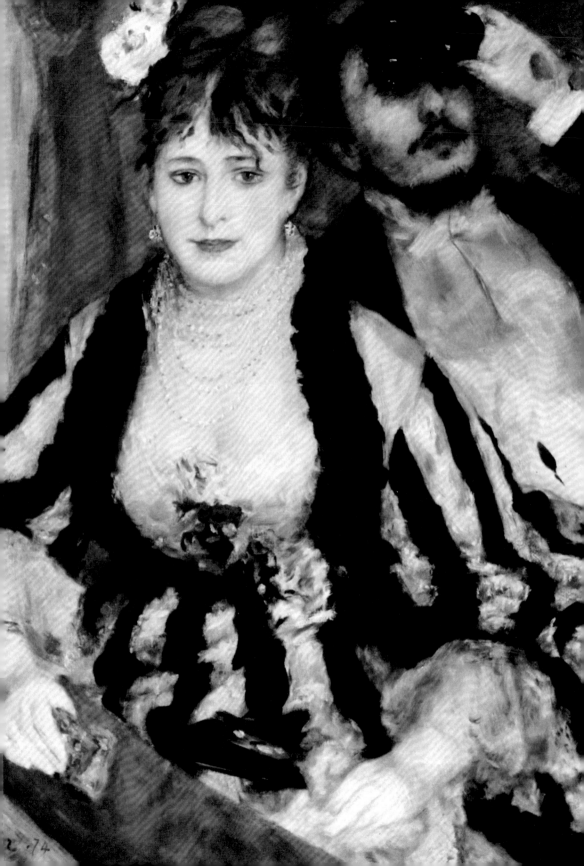

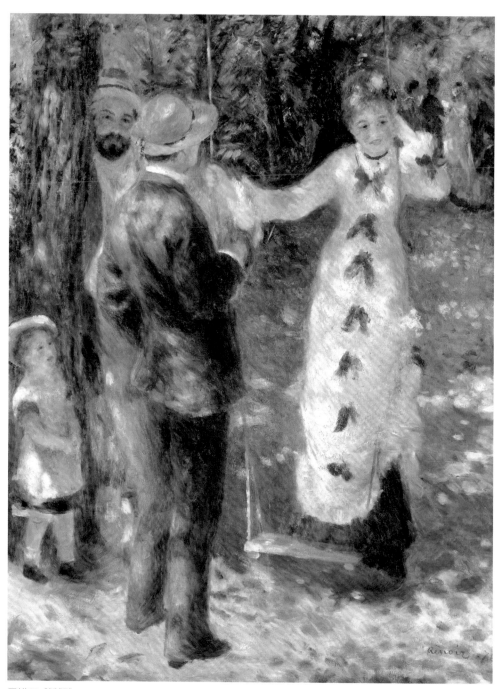

雷諾瓦《鞦韆》　*The Swing*　1876

雖然「開張了」，但雷諾瓦的畫在當時依然不是熱銷產品，不客氣地說，甚至是不入流的。

那時崇尚的是古典派畫風，就同一個場景———樹林———做個比較：古典派的樹林，畫家一般都會用黑色和棕色來表現陰影，這總給人一種陰沉的感覺，反正在古典主義的樹林裡，天氣總是不太好。這主要還是因為他們總把自己關在畫室作畫的關係。

印象派最大的不同之處就是把畫布直接戳到室外畫畫，眼睛看到什麼就直接畫下來，畫完以後可能自己都會被嚇到：

「咦？原來陰影不是黑色的？！」

上一頁的畫是雷諾瓦於 1876 年創作的《鞦韆》，可以看到畫中完全沒有黑色，陰影部分用的都是深藍色。

其實在現實中，陽光透過棕色樹葉印在白色石子路上的顏色本來就不應該是黑色的。

相比之下，雷諾瓦的樹林就給人一種陽光明媚的幸福感，看了會讓我有種想出去走走的衝動。

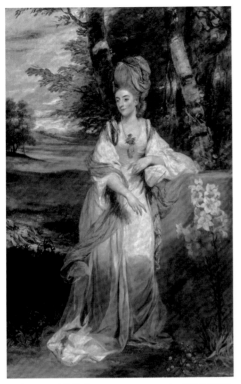

約書亞・雷諾茲（Joshua Reynolds）《朋伯菲德小姐》 *Lady Bampfylde* 1776–1777

少女身上若隱若現的陽光可以讓人感覺到樹葉在搖晃。

同年，雷諾瓦還創作了一幅世界級的傑作——《煎餅磨坊的舞會》。

在這幅作品中，雷諾瓦運用了輕快明亮的筆觸，使每個人看上去都顯得輕鬆愉悅。一個陽光明媚的下午，女子輕快的舞步，人們臉上輕鬆的表情，一幅歌舞昇平的歡快景象。

但「煎餅磨坊」其實並不是一個輕鬆活潑的地方，照現在的話說，那就是一個充斥著酒精和色情的風月場所。許多畫家都曾畫過這種題材，而雷諾瓦則是唯一一個將它用如此歡快的手法表現出來的畫家。

這幅畫現在已是法國的國寶了，圍繞著它的故事也十分有意思。這幅畫其實有兩個版本，一大一小，據說一幅是草稿，一幅是完稿。（但至今沒人搞得清哪幅是草稿，因為都差不多。唉，印象派風格嘛，你懂的）其中大的那幅現存於法國的奧塞博物館（Orsay Museum），只要你想，隨時都可以看到，但小的那幅就有意思了。

1990 年 5 月 17 日，這幅畫在紐約最著名的蘇富比拍賣行公開拍賣。按理說，這個級別的世界名畫是很少會在公開場合出售的，當然蘇富比也賣過莫內的《睡蓮》，但我想你也知道，世界上究竟有多少幅《睡蓮》，估計連莫老爺子自己都算不清。所謂「物以稀為貴」，《煎餅磨坊的舞會》還沒登場，就已經成了萬眾矚目的焦點。

我們普通人想像中的拍賣會，就是一個人舉個小槌頭站在最前面，然後場下觀眾這邊出個價，那邊出個價。實際確實是這樣，一般來說，那種上來就有個人喊一個震驚全場的價格、把所有人都打敗的橋段只有電影裡才會出現。

但是，這次就出現了。

這幅畫一出場，就被一個名叫齊藤了英（Ryoei Saito）的日本人買了下來，成交價是七千八百萬美元，是當時第二貴的藝術品。

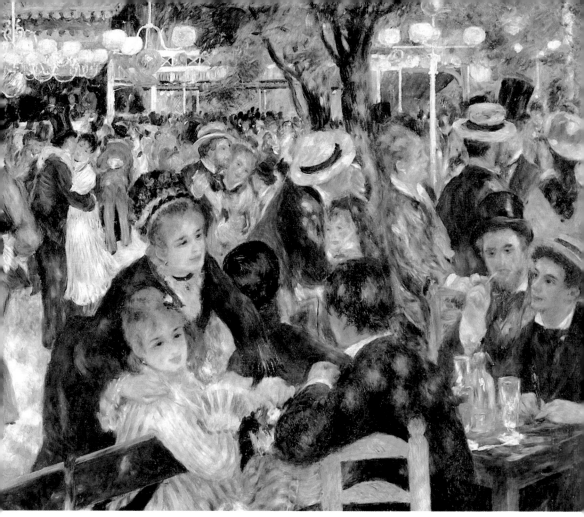

雷諾瓦《煎餅磨坊的舞會》　*Dance at Le Moulin de la Galette*　1876

　　為什麼才是第二名？因為第一名在兩天前已經產生了，買家也是這個齊藤，他以同樣的方式「血洗」了蘇富比……兩次！第一名是什麼？

　　這裡先賣個關子，本書後面會介紹。

　　故事到這裡還沒結束，沒過幾年，齊藤破產了。本著「寧可同歸於盡也絕不投降」的武士道精神，齊藤表示要把這幅畫燒了（因為銀行說要沒收）。我想這應該是一句氣話，齊藤可能是個瘋子，但他絕不是個傻子。據說，後來這幅畫被賣給了一位匿名富豪，那個富豪是誰至今沒人知道，反正從那以後就再也沒人見過這幅畫。如果你哪天在某個隱形富豪的客廳裡看到這幅畫，記得用尺量一下，如果是 78 × 114cm 的話，那說不定就是真的……

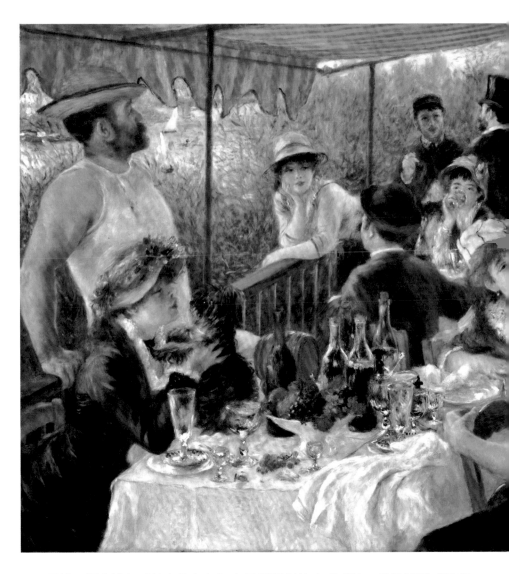

　　雷諾瓦還在這幅《船上的午餐》中用了類似的表現手法。看過電影《愛蜜莉的異想世界》（Amelie）的朋友可能對這幅畫有印象，電影中那位老畫家臨摹的就是這幅畫。

　　其實，整幅畫中的人物全都是雷諾瓦的朋友，大家在一次聚會後正享受著愜意的午後陽光。

　　前面提到過，雷諾瓦是個正宗的老好人。他有一大堆朋友，但他晚上卻不愛出門，當時他的那些印象派的朋友幾乎每天都會在一家小酒館裡聊八卦、談理想，一直到深夜。雷諾瓦幾乎從不參加，他覺得每天都泡吧既傷身體又影響工作，畫家就應該少廢話、多畫畫，這才是王道！

Q 這位正在喝水的女子（也是電影《艾蜜莉的異想世界》中老畫家總也畫不好的那個）名叫安黛（Ellen Andrée），是雷諾瓦非常喜歡的模特。

Q 畫中抱狗的這位女子名叫艾琳（Aline Victorine Charigot），後來成了雷夫人。

Q 這個穿背心戴草帽的男人其實是大財主卡玉博特，他也是雷諾瓦的金主爸爸之一。

↑ 雷諾瓦《船上的午餐》　*Luncheon of the Boating Party*
1880–1881

雷諾瓦是這樣説的，也是這麼做的，他一生留下了六千多幅作品。我算了一下，雷諾瓦從學會畫畫到他過世，差不多平均三天一幅畫，這還不算一些草稿素描啊什麼的，所以他的人生，除了畫畫，還是畫畫。

　　在他成堆的畫作中，最讓人過目不忘的，還是他筆下的

女人們。

　　我曾在一本介紹雷諾瓦的書中看到這樣一段描述：「雷諾瓦出道前是個畫瓷器的美工，因此他能把女性的肌膚畫得吹彈可破。加上他的老爸又是個裁縫，所以他對服裝的刻畫也很到位。」

　　基本上我覺得這是在扯淡。

　　可能這些經歷是成就雷諾瓦的一個因素，但絕不是必然因素。不信你可以去找個裁縫之子，讓他在瓷器上畫個幾年，看他能不能變成雷諾瓦。成功需要99% 的努力和 1% 的天賦，但這 1% 的天賦也不是人人都有的。人們總愛根據成功人士的生活軌跡，尋找通往成功的捷徑。但是，有些方法是無法套用的。

　　我老爸常對我説：「藝術細胞是天生的，後天培養出來的都是癌細胞。」

　　言歸正傳，繼續聊女人──雷諾瓦的「女人」。

　　這幅《陽光中的裸女》，可以算是雷諾瓦的登峰造極之作。但卻被人批評為

「腐爛的屍體」。

　　因為他用了藍色＋紫色來表現皮膚上的陰影。其實仔細想想，當陽光穿透綠色的樹葉，照到潔白的皮膚上時，確實會呈現出這種顏色。這樣的表現手法，反而更加突出了肌膚的稚嫩。

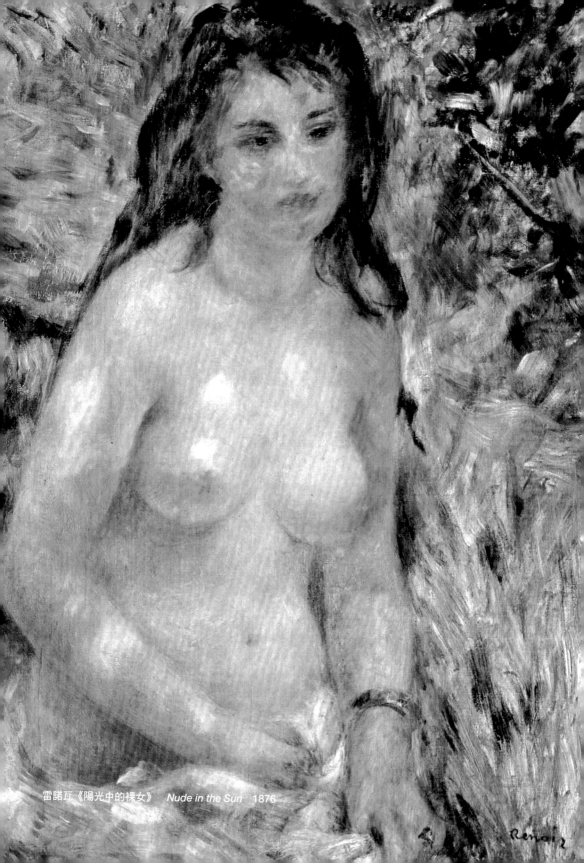

雷諾瓦《陽光中的裸女》　*Nude in the Sun*　1876

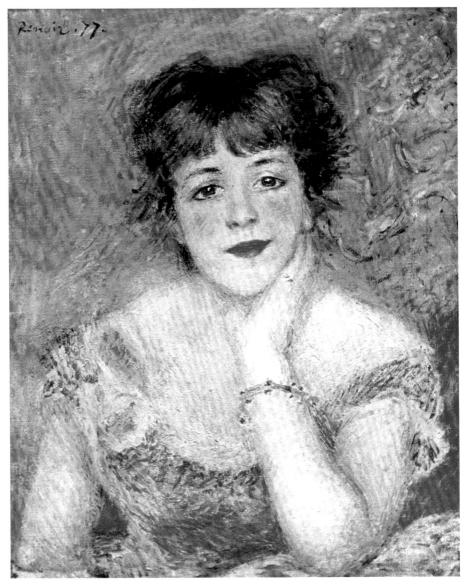

雷諾瓦《身著低領裝的莎瑪莉》　*Jeanne Samary in a Low Necked Dress*　1877

　　這是當時的一位有名的女演員珍妮・莎瑪麗，雷諾瓦為她畫過好幾幅肖像畫。珍妮非常崇拜雷諾瓦，估計他們之間也有些曖昧……因為她曾這樣評論雷諾瓦：

「雷諾瓦用他的畫筆與他筆下的所有女人結婚了。」

年輕的模特安黛（就是前面喝水的那個）在擺姿勢時睡著了，雷諾瓦非但沒有叫醒她，反而把她睡著的樣子畫了下來。我想，這可能就是雷諾瓦所畫的幸福吧！

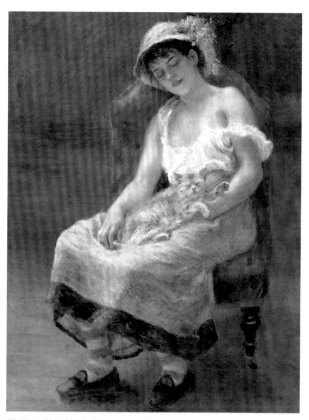

雷諾瓦《熟睡的女孩》　*Sleeping Girl*　1880

Q　連小貓都很幸福。

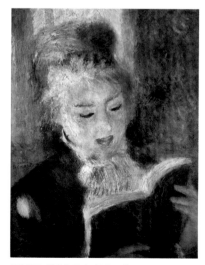

雷諾瓦《讀書的年輕女子》
Young Woman Reading a Book　1876

這個模特名叫瑪洛卡（Mallorca），是雷諾瓦喜歡的模特之一，她經常因為前一天玩得太瘋而遲到或「放鴿子」，但雷諾瓦從來不放在心上。

不幸的是，每天過著瘋狂糜爛生活的瑪洛卡年紀輕輕就死了，最後還是雷諾瓦出錢為她舉辦葬禮。

雷諾瓦確實對他的所有模特都很溫柔，「老好人」的稱號可不是浪得虛名的，但這也僅限於結婚前，婚後的雷諾瓦徹底變成了一個居家好男人。我並不是說他婚前是個壞男人，但如果婚後，他還老向那些年輕貌美的女模特獻殷勤的話，不被他老婆掐死才怪。婚後的雷諾瓦當然也畫女人，但模特基本上都是一些家裡的佣人啊，或者老婆娘家的親戚什麼的……管起來容易一點兒。

在參加了幾次印象派畫展之後，雷諾瓦漸漸脫離了印象派。倒也不是因為理念不合什麼的，原因其實很簡單──他不缺錢了！

隨著名氣上漲，雷諾瓦的作品也開始逐漸被人們接受，不斷有人請他畫肖像畫。在他的肖像畫中，這是我最喜歡的一幅──《伊蕾妮·卡恩達維小姐》，又名《小愛琳》（ *Little Irène* ）。

就像雷諾瓦自己說的：

「一幅好畫，
勝於一千句讚美。」

對於這樣一幅優美的作品，還有什麼好多說的呢？我想，這就是對「楚楚動人」四個字最好的詮釋吧。

🔍 八歲的愛琳小姐是富豪路易士（Louis Cahen）的女兒，是個正宗的富二代。

據說當時雷諾瓦畫完這幅畫後，她爹很不滿意，並且拖了好久才不情不願地把錢付了，而且只付了一半。（唉，神一樣的甲方……）

雷諾瓦《伊蕾妮·卡恩達維小姐》
Portrait of Mademoiselle Irène Cahen d'Anvers 1880

和其他的「印象派」比起來，雷諾瓦還有一個最大的不同之處──他並不排斥古典主義。他喜歡提香（Titian），也喜歡布雪（Boucher）。

提香

Titian 1488 / 1490–1576

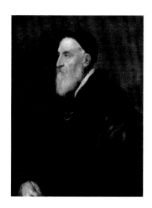

義大利文藝復興後期最受歡迎的畫家，沒有之一，威尼斯畫派代表人物，床上裸女畫題材的確立者（可以參看拙作《世界太 boring，我們需要文藝復興》）。相比於注重素描的米開朗基羅（Michelangelo）、拉斐爾（Raffaello Sanzio）他們，提香更注重色彩的運用，他鬆弛的筆觸和豐富微妙的色調影響了魯本斯（Peter Paul Rubens）、委拉斯蓋茲（Diego Velázquez）、德拉克洛瓦等西方大師。

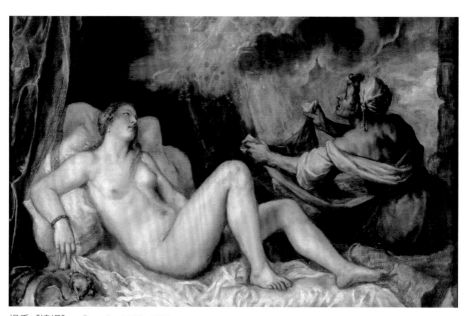

提香《達妮》 *Danaë* 1553–1554

布雪
Boucher 1703–1770

由於抱上了「洛可可教母」龐巴度夫人（Madame de Pompadour，法王路易十五的情婦）的大腿，逐漸上升為十八世紀法國洛可可藝術的重要代表。擅長田園詩般的風景畫、貴族肖像畫，但真正讓他一炮而紅的是充滿情色肉慾的神話題材作品，《沐浴後的月神黛安娜》就是布雪的代表作，也是雷諾瓦喜歡的作品之一。

布雪《沐浴後的月神黛安娜》　*Diana Leaving her Bath*　1742

在 1881 年的一次義大利之旅後,他又被文藝復興時期的大師拉斐爾所打動。那之後,雷諾瓦在畫風上有了一個較大的轉變。

如果説,印象派注重的是「光與色彩」的表現,那麼古典派更看重的則是「形與輪廓」,其實兩種畫風各有所長。

可能你會問,那為何不把這兩種形式合二為一呢?

如果你真是這麼想的,那我很高興地告訴你:「你和雷老爺子想到一塊兒去了!」

這是一幅非常有意思的作品───《傘》。

這幅畫是分了兩次創作完成的,雷諾瓦開始畫的時候是 1880 年(去義大利之前),1885 年從義大利回來後又繼續畫。

因此,我們可以在同一幅畫中看到兩種不同的畫風,一個輪廓模糊,一個輪廓清晰。

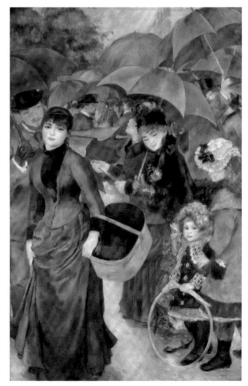

雷諾瓦《傘》 *The Umbrellas* 1880–1886

但是無論畫風如何變化，雷諾瓦最愛的題材依舊是女人。他曾説過：

「如果世上沒有乳房這種東西，我就不知道該如何畫畫了。」

雷諾瓦《出浴女子肖像》　*After The Bath*　1888

雷諾瓦《大浴女圖》　*The Large Bathers*　1884–1887

雷諾瓦《帕里斯的評選》　*The Judgment of Paris*　1913–1914

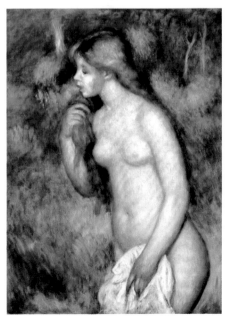

雷諾瓦《站立的出浴女子肖像》
Standing bather　1896

晚年的雷諾瓦患有嚴重的風濕，以致於他不得不每天坐在輪椅上度日。

　　但即便如此，他也沒有一天停下過畫筆。手拿不住畫筆時，他便將畫筆綁在手上繼續作畫。

　　有人問他，如果哪天手動不了了你怎麼辦？雷諾瓦開玩笑地說：「那我就用屁股畫畫。」

　　雷諾瓦就是這麼一個幽默詼諧且平易近人的大師。他就這樣一直畫著……直到生命的最後一天。

4

舞女控──竇加

Edgar Degas

1834–1917

十九世紀的法國畫壇，是個能人輩出的地方，別的不說，光派別就分了好幾個，像楓丹白露（Fontainebleau）的巴比松派，「帶頭大哥」德拉克洛瓦統率的浪漫主義畫派，「奇人」庫爾貝（Courbet）領銜的現實主義畫派……這些門派正逐漸打破當時「學院派」一家獨大的局面。

　　美國藝術史學家H. W. 詹森（H. W. Janson）曾這樣描述印象派：

　　「……印象派意味著藝術家的作品逐漸開始只為少數人所理解……」

　　說白了，我們今天看現代藝術展覽時會覺得一頭霧水，就是印象派這幫神經病造成的。印象派和其他派別最大的區別，就在於它從來就不是一個整體。如果把藝術派別這東西想像成一支支球隊，那印象派就是一支宇宙明星隊，每個人都能獨當一面，卻沒有統一的戰術理念，各有各的絕活。

　　本篇介紹的這位，在我個人看來，是印象派這支球隊中最奇特的一位——

竇加
Edgar Degas

一個不是印象派的印象派……

竇加不是印象派？

你胡說八道吧？！

這句話還真不是我說的，是竇加自己說的。竇加一直不承認自己是印象派，他更願意把自己歸入寫實派。

當時的印象派提倡到戶外作畫，捕捉最真實的光影效果。而竇加卻非常反對這種做法：

藝術又不是體育運動，幹嘛沒事老往外跑？

但他又不同於寫實派。因為寫實派再怎麼寫實，也都是畫眼睛看到的東西。竇加就狠了，他只畫腦子裡的東西！他常會找個模特來，不架畫布，也不畫速寫，只是對著她看幾眼……然後……記筆記！沒錯！是文字的筆記，然後把這些文字連同他的記憶神經輸入他的高解析大腦中，經過數位化處理過濾以後，再輸出到畫布上。這種獨特的作畫方式也正是竇加不同於印象派，甚至不同於當時所有畫家的地方。

光就他的圖像記憶能力來講，竇加絕對是個天才。那天才竇加，又是怎麼和印象派混到一起的呢？這就要從頭講起了……

愛德格·竇加生於一個有錢人的家庭，我們今天讚歎一個人有錢時，經常會說：「哇塞！你家是開銀行的？！」如果你正好遇到竇加，他可能會回答你說：「我家還真是開銀行的！」

竇加的爺爺是有名的銀行家，所以「竇少爺」從小就「不缺錢」，和印象派那些靠畫畫養家糊口的「窮鬼」不同，他學畫畫純粹是出於興趣，所以我覺得他早期作畫的心態要比其他的印象派好，因為他也不靠畫畫吃飯，玩玩而已嘛。

竇加《自畫像》　*Self-portrait*　1855

竇少爺年輕時住得離羅浮宮很近，因此三天兩頭往那兒跑，一遍又一遍地臨摹那些世界名作（要知道，住在羅浮宮附近，基本上就跟住在紫禁城附近差不多，這得多少錢一坪啊！不過，反正人家也不缺錢）。

在那裡，年輕的竇加被古典藝術深深地吸引，並在二十一歲時，見到了他心中的男神──安格爾（Jean-Auguste-Dominique Ingres）。

安格爾那時已經七十五歲了，對當時的畫壇來說，他已經算得上是重量級的人物之一了。大師遇見毛頭小子，通常都會點撥幾句，他對年輕的竇加說：

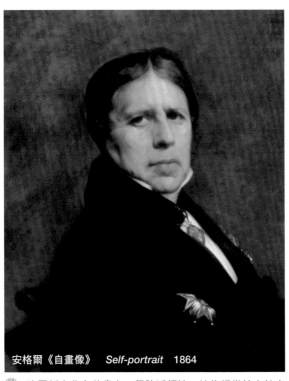

安格爾《自畫像》 *Self-portrait* 1864

法國新古典主義畫家，學院派領袖，地位相當於少林寺的方丈。

「年輕人，要畫線條，畫許許多多的線條，不要根據自然，而是根據記憶，總之要畫很多線條，這樣你就能夠成為一名好畫家。」

如果你不懂這句話什麼意思，那我告訴你，其實我也看不懂……（那你還寫個屁啊！）我想這可能就是所謂的「外行看熱鬧」吧。

在我看來，當時的竇加聽了這句話應該也是似懂非懂……因為那時的他和安格爾還不是一個級別的。但大師就是大師，一句話，就影響了竇加的一生。

心理醫生總喜歡通過患者的畫來診斷他的病情。說真的，我實在搞不懂這是怎麼操作的。通過一幅畫看出一個人的性格，總覺得應該是算命先生才能掌握的絕活。對於我這種沒有什麼特殊技能、也不敢睜眼說瞎話的人來說，要做到「見畫辦人」，最好的辦法可能是「做對比」。

我們先來看「幸福畫家」雷諾瓦的一幅家庭肖像畫。

不愧是「幸福畫家」，畫中人物的表情和動作都給人一種其樂融融的幸福感。

🔍 這其實是個小男孩，據說偽娘是那時的流行。

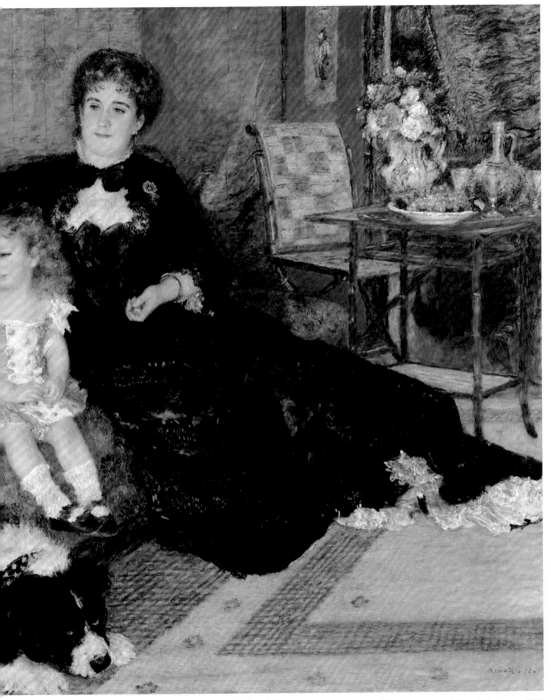

雷諾瓦《喬治卡賓特夫人和其孩子們》　*Madame Georges Charpentier and Her Children*　1878

接著，我們再來看看「寶少爺」的一幅類似作品——這是寶加早期的作品《貝萊利一家》。

看得出，貝萊利太太好像……

不太開心啊！

畫全家福本來應該是件高高興興的事，為什麼要露出一副好像聞到屁味的表情呢？

這倒還算了，再看看她老公（一家之主貝萊利先生）……居然連個正臉都沒有！

為什麼同樣都是家庭肖像畫，卻和雷諾瓦的那幅相差那麼多？

能把一幅全家福畫得那麼不開心的，估計也只有寶加了。

但是這種不開心，並不是因為失誤，或者手一滑而造成的，他畫這幅畫就是為了表現出不開心。

貝萊利夫人其實是寶加的姑姑，當時她的父親（也就是寶加的爺爺）剛過世，這也是為何她會一身黑服，牆壁上還掛著她父親的肖像以示哀悼。一個剛死了爹的人，當然不能表現得太開心。

這幅畫的構圖也很有意思，它的主要人物都不在畫面的中心，而且這對夫妻之間相隔很遠。再仔細看他倆的表情，感覺好像貝萊利先生做錯了什麼事，畫完這幅畫就要去跪算盤了……

竇加《貝萊利一家》　*The Bellelli Family*　1858–1867

在印象派的圈子裡，竇加是有名地孤僻、冷漠和尖酸刻薄。他經常可以待在畫室中好幾個星期不出門，說白了，就是個宅男，但他卻是個深藏不露的宅男。竇加的弟弟曾經這樣形容他：

「他作畫時總是面無表情的，但在他那張冷漠的面孔後面往往醞釀著一個又一個驚天動地的想法。」

有意思的是，這個宅男卻有好多朋友，而且這些朋友沒有一個是像他那樣的宅男！其中最有名的，莫過於「超級巨星」——

愛德華・馬奈
Édouard Manet

馬奈是西方藝術史裡舉足輕重的一個人物，我在下一章裡還會花一整章的篇幅來聊這個人，這裡只需要知道，馬奈是當時年輕藝術家心目中的大明星。

他多有名呢？我來打個比方。

假設我是個音樂愛好者，找了幾個志同道合的小夥伴搞了個樂隊，寫了幾首歌，自己覺得不錯，但因為沒名氣而不受關注。為了出名，我們去報名參加春晚，但春晚覺得我們的歌不上檔次不讓我們上。於是我們把歌錄下來寄給了周杰倫，周杰倫聽了以後說：「哎喲，不錯哦。」

從此我們的名氣水漲船高。但是春晚還是不肯讓我們上，於是我們決定自己開演唱會，並且還請來了周杰倫做演唱會的嘉賓，為我們站台。

接下來，我們紅了……

愛德華・馬奈（Édouard Manet）

在頒獎典禮上，除了感謝祖國和各家媒體外，當然最重要的還要感謝周杰倫，因為沒有周董就沒有今天的我們，並把周杰倫當作我們的精神領袖。但說到底，周杰倫並不是我們樂隊的成員，當然周董也不可能因為支援我們而拒絕春晚的邀請。

簡單來說，馬奈就是十九世紀的法國「周杰倫」，這裡的「春晚」就好比官方沙龍，「個人演唱會」就好比第一屆印象派畫展。

那竇加在這中間扮演什麼角色呢？呃……他大概相當於周杰倫的好朋友——方文山，很有才華，但總喜歡宅在幕後搞創作……這個比喻好像不太恰當，反正我主要想表達的就是竇加和馬奈是好朋友。

他們認識的情況大概是這樣的：馬奈年輕時也經常光顧羅浮宮，幾乎每次去都會看到一個面無表情的年輕人，對著各種名作畫啊畫……

「這小子畫什麼呢？」出於好奇心，馬奈有一次湊上去看了一眼……然後徹底震驚了，「這小子年紀輕輕居然有如此功力！」於是兩顆冉冉升起的「未來之星」擦出了友情的火花。後來，他們還一起參過軍、打過仗，算是好戰友＋好兄弟，這關係可不是一般的鐵。

其實這倆人能成朋友還有另一個原因——

「物以類聚，人以群分，富二代最愛高富帥」。

馬奈的父親是個法官，這在當時算是個非常狠的職業。但更狠的，是他母親的乾爹，也就是外國人所謂的「教父」，是瑞典王儲……基本上馬奈就是半個皇親國戚了！一個準「阿哥」和大銀行的少東家在一起玩兒，太正常不過了。

畢竟有錢人在一起玩比較有共同語言，也比較好理解，他們完全不必擔心油鹽醬醋，平時聊天的話題都是些「今天我換了輛XX牌的馬車啊……我爸找人從中國幫我代購了一把唐伯虎畫的扇子啊」什麼的，那些連房租都交不起的窮畫家又怎麼可能對這種話題感興趣？

認識馬奈以後，竇加才真正開始過上了富二代的生活，其實也就是白天看看賽馬，晚上喝個小酒什麼的，主要是因為那個時候的風氣也比較好，即使開一夜「趴踢」連領帶都不會歪的。

馬奈經常帶竇加去賽馬場玩，並畫了許多賽馬。竇加在這些畫作中用的顏色很少，但線條卻畫得很準，感覺就像是簡單上了色的素描。

這不禁讓人想起當年安格爾提點他的那句話：「線條，線條，線條什麼的……」

從這些畫中可以看得出竇加的野心──他並沒有像印象派那樣對古典繪畫全盤否定，但也並沒有照單全收，他希望在古典繪畫的基礎上，走出一條自己的路來。

對於一個搞創作的人來說，心態是非常重要的，竇加玩藝術純為興趣，他從不擔心畫賣不掉，因為他根本沒拿去賣。

竇加《馬和騎手》　*Horse and Rider*　約1878

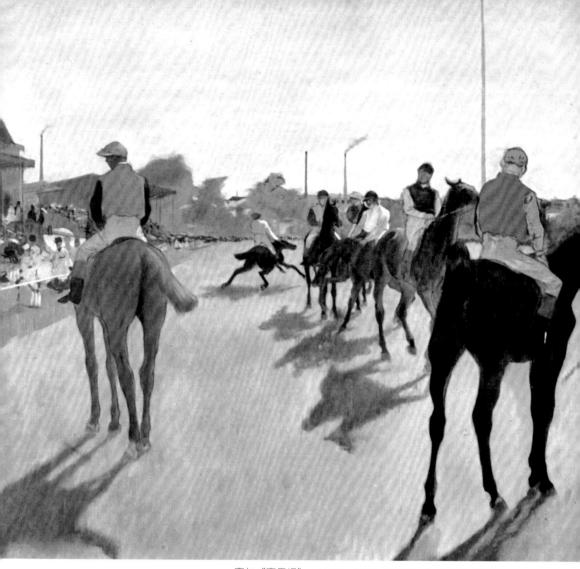

竇加《賽馬場》　*Horses Before the Stands*　1866–1868

　　漸漸地，竇加在藝術圈裡從沒沒無聞變得小有名氣。沒多久，就有一個英國的畫商找上門來，給他開一萬兩千法郎的年薪邀請他持續供畫。一萬兩千法郎多不多？應該挺多的──據說當年梵谷差點兒和一個妹子結婚，妹子提出的要求就是：「如果你每個月能賺到一百五十法郎，我就嫁給你。」結果梵谷賺不到，然後……後面的事大家都知道了……

　　由此可見，只要有實力，其實不用太著急，機會和鈔票早晚會自動找上門來。就看你能不能等到那一天了，噢！文生……

白天的活動是看賽馬，晚上，竇加會和他的朋友們去一家名叫「格波瓦」（Café Guerbois）的館子喝上一杯。當時那裡是新潮藝術家們的根據地，印象派的畫家幾乎也天天在這兒聚會。和印象派走得近了，竇加的畫風也開始變得鮮豔起來。

　　1870 年，竇加創作了這幅《劇院樂隊》，畫中的樂隊成員個個表情生動，似乎能夠聽到他們演奏的旋律。而且這幅畫還運用了一種新的手法。

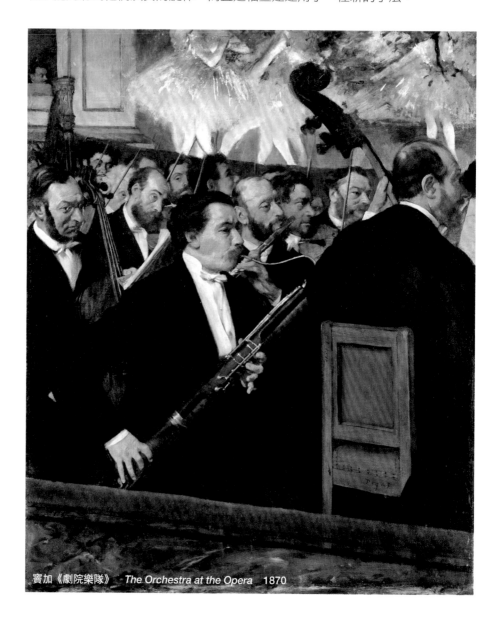

竇加《劇院樂隊》　*The Orchestra at the Opera*　1870

這種「留一半切一半」的畫法究竟算是什麼路子？我一開始也懷疑，是不是竇加在構圖的時候就沒算好位置，畫到後面畫不下了，最後連台上演員的腦袋都被「砍」了。

但仔細看看，似乎這種構圖方式又有些似曾相識的感覺。於是我又查了一下大事年表，才恍然大悟！這不就是照片嘛！！

當時正是照相術盛行的年代，身為新潮藝術家＋富二代的竇加當然也是它的「粉絲」之一，所以他這樣的構圖方式，其實是故意模仿照片效果。

有意思的是，這幅畫厲害的地方還不只這些，下面才是它最具代表意義的地方 ↓

左上角的包廂中藏著一個人。

兩邊的大提琴手的肩膀居然都沒有進入畫面。

舞女

這是第一次在竇加的作品中出現芭蕾舞女。可能你會覺得「這有什麼，不就幾個舞女嗎，還是沒腦袋的背景」。但如果縱觀竇加的整個藝術生涯，這幾個「無頭女」意義就大了。

竇加一生留下了兩千多幅作品，其中有一半畫的都是舞女。而且他賴以成名的也正是他筆下的舞女，人們甚至稱他為「舞女畫家」。也就是說，竇加的「舞女」，就像莫內的「睡蓮」、雷諾瓦的「乳房」一樣，是他的「註冊商標」。

這樣說的話，第一幅「舞女」的意義一下子就變得重大了，這就好像麥可・喬丹在 NBA 投入的第一個球、史蒂夫・賈伯斯的第一部 iPhone 一樣，具有劃時代的意義。

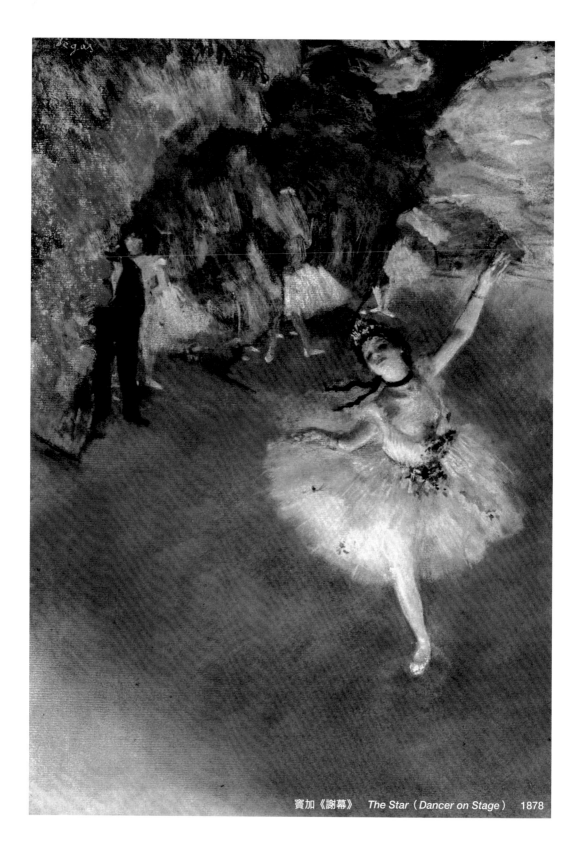

竇加《謝幕》　*The Star*（*Dancer on Stage*）　1878

竇加的舞女為什麼那麼出名？

如果真要詳細講，差不多可以寫成一篇上萬字的論文了。

簡單用一句話概括就是：他筆下的舞女，能讓一個靜止的畫面動起來。

油畫表現的是一瞬間的東西，巴洛克時期的卡拉瓦喬算得上是這方面的專家，他總能抓住最驚心動魄的那一瞬間。

有許多畫家嘗試表現時間的流動，比如莫內的「連作」和後來達利的「麵餅鐘」。

別人費盡九牛二虎之力想要表現出的時間變化，竇加只用一個舞女就做到了！

他筆下的舞女，似乎正在旋轉，然後突然被人按了「暫停鍵」，如果再按一下「播放鍵」，隨時都會繼續旋轉下去似的。所以說，他的舞女雖然看似也只表現了一瞬間的動作，但是會使觀賞者自然而然地聯想到上一個動作和下一個動作。一幅畫、一個動作，帶出了一整套舞步……

印象派提倡去戶外作畫的目的，就是捕捉光和色彩最真實的瞬間，這種瞬間相對來說是靜止的，然而竇加卻能捕捉到「運動中的一瞬間」。光就捕捉瞬間這點來講，竇加似乎已經超越了印象派。許多印象派的大師也為他的「舞女」折服。雷諾瓦就是她們的粉絲之一。

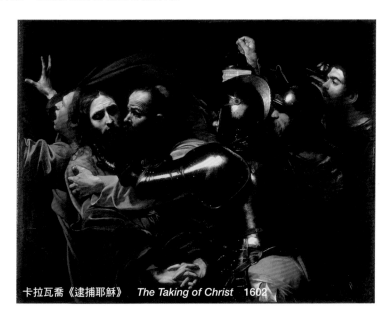

卡拉瓦喬《逮捕耶穌》 *The Taking of Christ* 1602

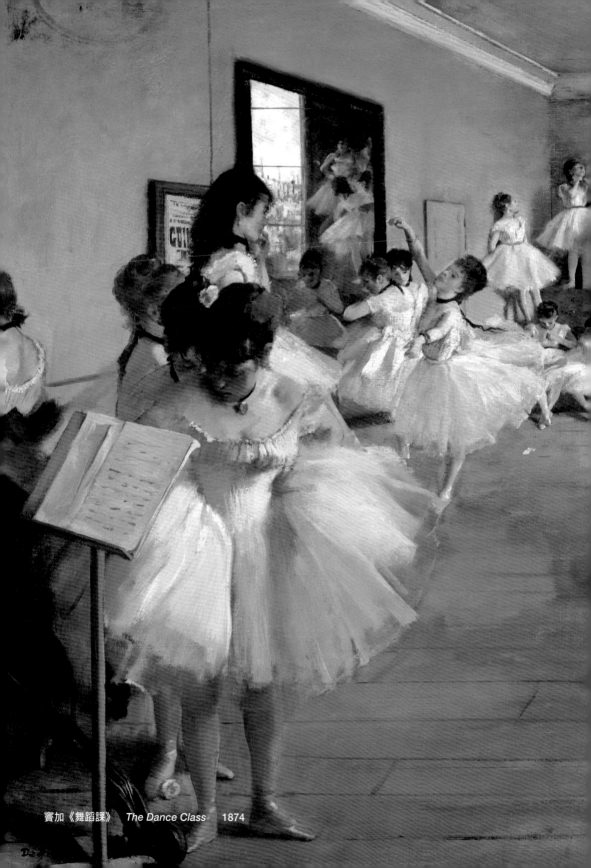

竇加《舞蹈課》 *The Dance Class* 1874

　　竇加不光關注台上的舞女，也關注平時練習中的舞女。有拉襪子的，有整理舞裙的，有壓腿的，也有放空的。

　　竇加將每一個動作都描繪得如此生動，彷彿能聽見排練室裡舞蹈老師打拍子的聲音。

🔍 前面已經提過，在十九世紀，日本被迫開通商口岸，因此大量的日本藝術品首次進入了歐洲，許多當時的法國藝術家都受到了這類東方藝術品的強烈衝擊。竇加當然也不例外，他的「哈日」體現在他用的紙上，清一色都是日本進口貨（要不怎麼說「不缺錢」呢）。

不光紙不一樣，竇加用的畫材也不同於其他畫家。他畫舞女大多是用粉彩而不是油彩，用這種顏料既可以快速抓住舞女的動作神態，又能形象生動地表現出裙擺的輕盈。

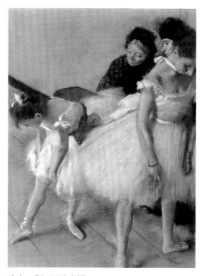

竇加《舞蹈考試》
The Dancing Examination　1880

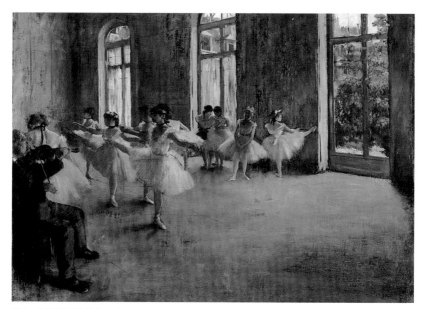

竇加《芭蕾舞排演》　*Ballet Rehearsal*　1873

等等，這些畫中，還有一個值得注意的小細節⋯⋯

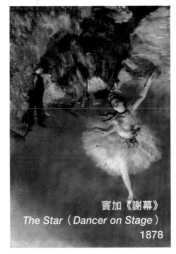

竇加《謝幕》
The Star（Dancer on Stage）
1878

竇加《舞台排演》
Stage Rehearsal　約1878-1879

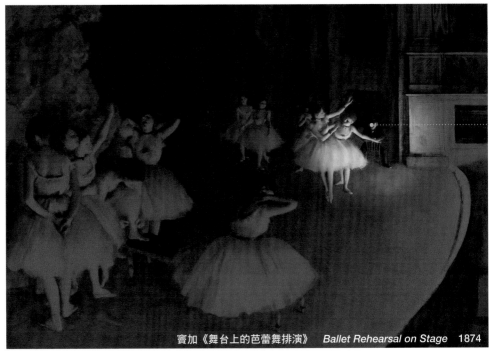

竇加《舞台上的芭蕾舞排演》　Ballet Rehearsal on Stage　1874

這些黑衣人是誰？老闆？經紀人？MIB 星際戰警？

在回答這個問題前，先介紹一下當時的社會背景。當時的芭蕾舞女，可沒有今天這樣的地位，她們差不多就相當於「藝伎」，而且，不是賣藝不賣身的那種。

站在幕後的那些黑衣人，他們可以有各種各樣的頭銜，但卻有著一個共同點——有錢。在當時，只要你有錢（甚至都不必是舞蹈愛好者），你就能到後台和練功房觀摩這些小舞女。歌劇院裡甚至還有一個專供有錢人和舞女見面的大廳，只有舞女和有錢的男人可以入內，在那裡，一個舞女只要被哪個老闆相中，就能獲得資助，有可能就此一炮而紅。這個大廳的名字叫「潛規則聖地」（我取的）。

「怪叔叔」竇加當然也是這群有錢人中的一個，他總是坐在舞蹈教室的角落，默默地注視著舞女們的一舉一動，一遍又一遍地畫著素描，臉上毫無表情……

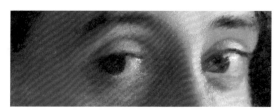

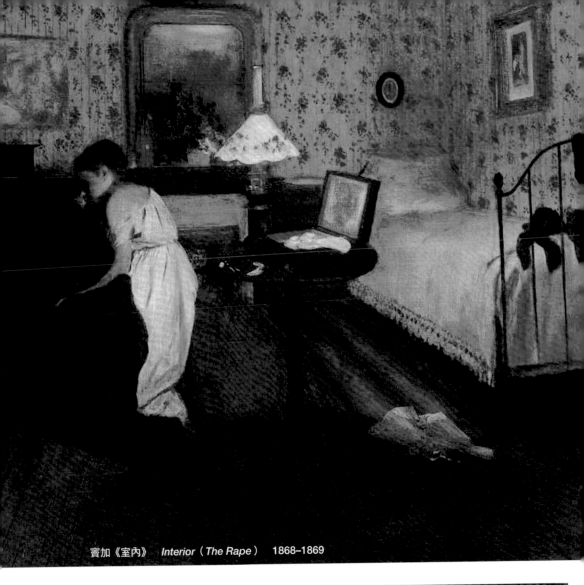

竇加《室內》　*Interior（The Rape）*　1868–1869

　　説到坐在一邊注視，不得不提一下這幅畫。這是竇加最耐人尋味的一幅作品——《室內》，它還有另一個更恐怖的名字——《強姦》。

🔍 畫中的女子衣衫不整地坐在椅子上，看不出她的表情。

最讓人覺得詭異的，是靠在牆上的這個男人。他雙手插在褲子口袋中，大衣掛在床架上。光從動作看，他應該不是那個「強姦犯」，他似乎只是一個旁觀者，站在一邊目睹了整個過程。

我們都知道竇加喜歡「看女人」，那這個男人，會不會畫的就是他自己呢？

地上的女性內衣，似乎暗示著剛才所發生的一切……

在畫法上，竇加運用了和前面那幅《貝萊利一家》一樣的構圖方式——不把畫面中的主要人物放在中心位置。這種獨特的構圖方式使畫面更加耐人尋味，這種方式在後來還被用於許多懸疑電影的拍攝中。

聊到這裡我自己都覺得有些毛骨悚然，如果真是這樣，那這種行為不就是變態嗎？再看看竇加的另一些以女性為題材的作品，許多都是用「偷窺」視角畫的。

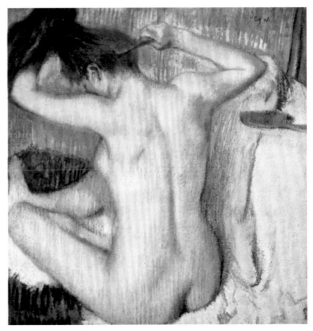

竇加《梳頭的女子》　*Woman Combing Her Hair*　1885

那竇加是個「變態狂」嗎？

那就要看你從什麼角度理解這個行為了，藝術和人格可以是相連的，也可以是完全無關的。就像以連環殺人案為題材拍電影的導演肯定不是變態殺人狂，拍外星人電影的也肯定不是外星人（應該不是吧）。

在竇加的眼裡，他並沒有把這些模特當女人看，等等，我不是這個意思⋯⋯我是說，畫中的女子是竇加用來描繪動感和真實感的載體。這是他的原話。當然，也可能只是為偷窺癖找藉口。

竇加喜歡「看女人」，但他卻不愛「碰女人」。他一生未婚，也沒什麼緋聞女友（晚年倒是有個老媽子伺候他吃喝拉撒）。但有意思的是，他卻有許多紅顏知己，而且個個都是才女，比如美國女畫家瑪麗・加薩特（Mary Cassatt）、美女畫家貝爾特・莫里索（Berthe Morisot），都是通過竇加的牽線搭橋才和印象派走到一塊兒的。

瑪麗・加薩特

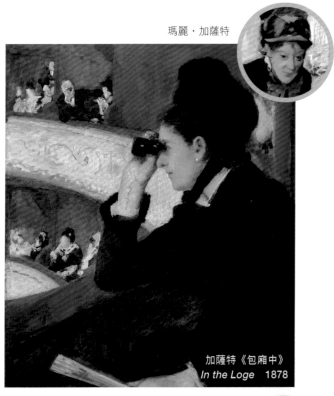

加薩特《包廂中》
In the Loge 1878

貝爾特・莫里索

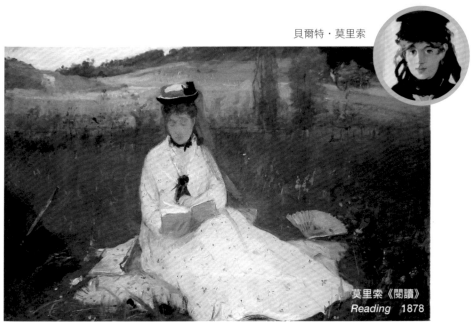

莫里索《閱讀》
Reading 1878

竇加《兩個舞者》　*Two Dancers*　1898

　　竇加晚年有非常嚴重的視力問題，差不多就是半個瞎子。對於
一個如此熱愛繪畫的人來說，看不見絕對是最殘忍的折磨。因為知道
自己可能會完全失明，竇加開始拼命地畫畫，可能也是出於視力的原
因，他晚年的繪畫作品也變得越來越鮮豔。

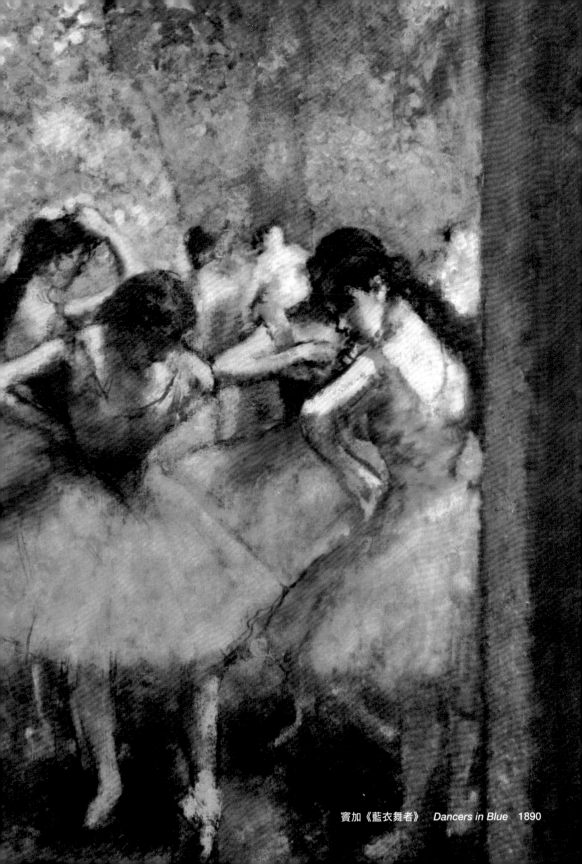

竇加《藍衣舞者》 *Dancers in Blue* 1890

竇加從不承認自己是印象派，他反對印象派的一切理論。他對繪畫是非常嚴肅的，不管是畫人還是畫物，他都會先用他強大的素描功力抓住那些一閃而過的瞬間，然後再把這些「瞬間」在頭腦中「揉碎」，「攪拌均勻」後再塗到畫布上。就像安格爾説的，用記憶作畫，畫印象中的東西。

所以，竇加是個變態嗎？這得看你從哪個角度理解這些行為……根據二十一世紀的價值觀，無論從哪個角度理解，他似乎都是一個變態。

然而，從他「只畫印象中的東西」這個角度來看，這個從不承認自己是印象派的「變態」，似乎才是真正的印象派。

5

萬人迷——馬奈

Édouard Manet

1832–1883

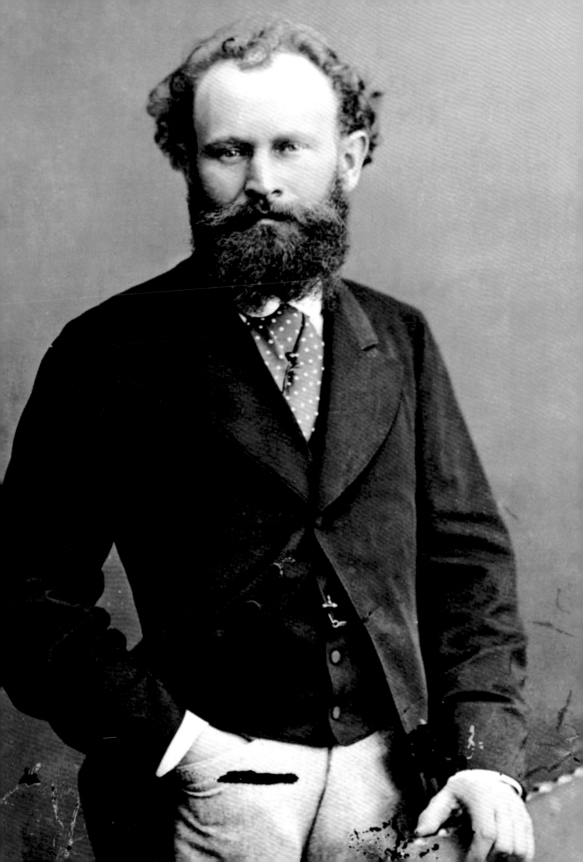

這是一個「萬人迷」的故事，在講故事之前，我想先請大家看一下他的照片。他的名字叫

愛德華・馬奈
Édouard Manet

看著這張照片，我實在沒辦法用「英俊瀟灑」來形容他，因為稀疏的頭髮加濃密的大鬍子，根本不符合現代人的審美觀。

那麼，馬奈又是如何迷倒萬人的呢？

因為一個詞——人格魅力，這個詞經常用來形容那些有號召力的人。

比如蜀國的老大劉備，據說他是「兩耳垂肩，雙手過膝」，這種樣子放在今天就是半個殘疾人，但就是這麼一隻「大耳長臂猿」，在街上賣賣草鞋也能拉到兩個「網紅」級的合夥人。

再比如說那個黑不溜丟的宋江，當土匪也能攢到一百〇七個粉絲，而且還是遍布各行各業的，這就是所謂的人格魅力。

再來看一張馬奈小時候的照片。除了表情有一點兒早熟外，還是有幾分「姿色」的。可惜，長著長著就「殘」了。這就是自然規律，帥氣的歐巴最終都會變成謝頂胖大叔，劉德華那樣的畢竟是少數。

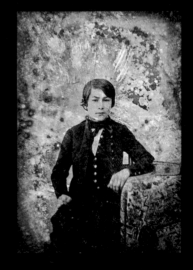

那麼，馬奈究竟是怎樣的一個人呢？

首先，他很有錢。

馬奈生於一個律政世家，從他往上數三輩不是大法官就是大律師。

要知道，法律行業一直都是合法行業裡最肥的那幾塊肉之一。

所以馬奈的老爸當然希望子承父業，繼續「肥」下去。

馬奈當然不願意啦，就像大多數想要通過自身才華證明自己的富二代一樣，他認為自己更適合當一個畫家（雖然大多數人覺得這就是在「作」）。關於馬奈的家世，如果您是按照順序看這本書的話應該還有印象，那就是馬奈母親的身世比他老爸更加顯赫。

他媽的「乾爹」，是瑞典的「皇阿瑪」。所以說，馬奈也算是個「乾阿哥」，怎麼說都是個皇親國戚。

這又讓我想到了那隻「大耳長臂猿」，看來不管隔多遠，只要身上沾著一點兒皇氣（乾的濕的都行），自然就會成為被追捧的對象，也許這就是所謂的「皇家氣度」。

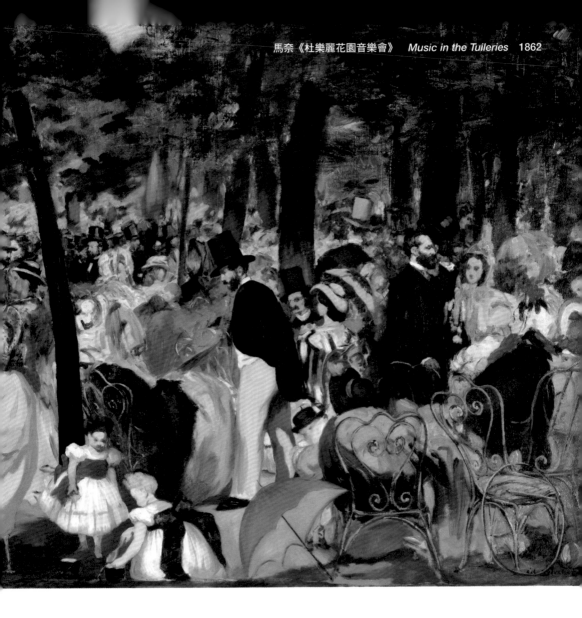

　　有錢、有地位，又畫得一手好畫，想不被追捧都難。

　　這位法國「小馬哥」的人緣確實好，而且他的朋友也是遍布各個行業的（當然了，就覆蓋範圍而言，遠沒有宋江的朋友圈那麼包羅萬象。像土匪、和尚這種職業在法國也確實不好找）。馬奈的朋友大多都是些畫家、詩人、音樂家之類的文藝青年。

　　這幅《杜樂麗花園音樂會》，據說就是以他的那些朋友為原型創作的。瞧這陣勢，隨便搞一次生日派對都可能被誤以為是非法集會。

那麼，馬奈有哪些朋友呢？

前面介紹過，他和同為「富二代」的竇加是好朋友，他們有共同的嗜好。另外，還有一位是當時著名的作家左拉（Émile Zola）。

左拉的興趣愛好就是結交畫家，成天和這些畫家泡在一起，也算是「臭味相投」的一群人。下圖是馬奈為好友左拉畫的一幅肖像。

注意，背景牆上還貼著幾幅畫。

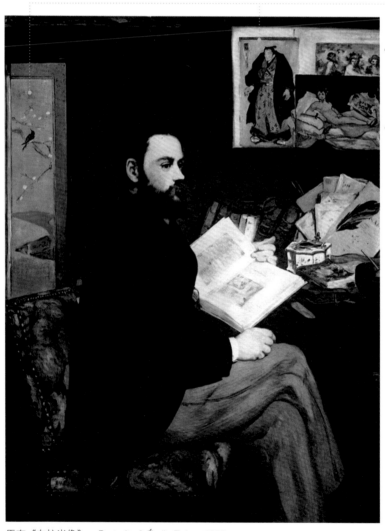

馬奈《左拉肖像》　*Portrait of Émile Zola*　1868

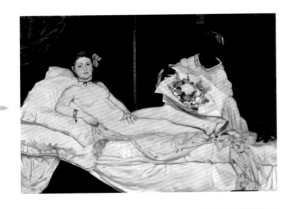

其中一幅是《奧林匹亞》，它是馬奈的代表作之一，看這個尺寸應該是原作的印刷品，關於這幅畫在後文會詳細介紹。它出現在這裡的目的，大概就是想告訴觀賞者：「看，咱倆是好哥們兒！」這就好比張學友給劉德華拍照片，劉德華手裡拿著一張《吻別》的唱片一樣。

在《奧林匹亞》後面的這幅畫是馬奈最崇拜的大師──西班牙畫家委拉斯蓋茲的《酒神的勝利》版畫。

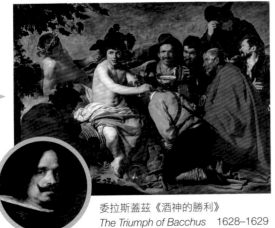

委拉斯蓋茲《酒神的勝利》
The Triumph of Bacchus 1628–1629

另外，可能你也注意到了，牆上還有一個日本武士，左邊還有一扇日本屏風。

在那個年代，家裡有一兩件日本進口的裝飾品，那就是「高大上」的象徵。

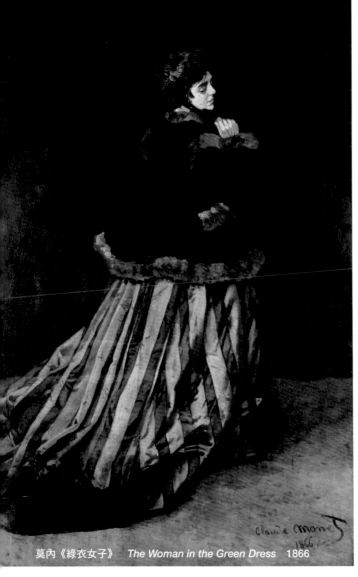

莫內《綠衣女子》 *The Woman in the Green Dress* 1866

這裡我想著重聊聊馬奈的另一位朋友——莫內。

這倆人的中文翻譯名就差一個字，搞得許多朋友傻傻分不清楚……你還真別說，他倆的名字老外也搞不太清：Manet 和 Monet 就差一個字母，寫得潦草點兒根本看不出來誰是誰。

然而他倆的友誼也正始於這傻傻分不清楚的名字。

事情是這樣的，1866年，二十六歲的莫內畫了《綠衣女子》（畫中的女子就是他的老婆卡蜜兒，這也是莫內為卡蜜兒畫的第一幅肖像畫）。

這幅畫入選了當年的官方藝術沙龍，這也是莫內第一次有作品入選，所以他很開心。可是馬奈卻被這幅畫搞得哭笑不得，用現在的話說，就是「躺著中槍」了。

　　據說有一天馬奈在路上閒逛，忽然遇到了幾個熟人。寒暄幾句之後，那幾個人便開始大讚馬奈的新作《綠衣女子》（可見這幾個熟人也不怎麼機靈）。

　　馬奈被搞得莫名其妙，頂著一頭霧水去了一次藝術沙龍，觀摩那幅不知從哪兒冒出來的「自己的傑作」……

　　在藝術沙龍裡，馬奈第一次見到了這幅讓他「躺著中槍」的《綠衣女子》，同時也見到了這幅畫的原作者——克勞德・莫內。

　　然而這兩位藝術大神級人物的首次碰面，並沒有擦出任何火花，更沒有淚流滿面地握著對方的手大呼：「相見恨晚！」（至少馬奈絕對沒有）

　　面對莫內向自己投來的崇拜目光，馬奈越看越火大，差不多就相當於李逵見到李鬼時的情景。如果當時馬奈腰間也別著一對板斧的話，很有可能會操起來去劈莫內。

　　從馬奈的各種資料，以及他與友人的書信中可以看出，他並不是一個小肚雞腸的人。相反，他其實是個

樂觀、幽默、開朗的人。

　　那他為什麼要為了這點兒小事鬧情緒呢？

　　這裡我想用一件真實的事情來舉個例子：

　　我有個親戚，是個金庸迷。金庸的每一部小說他都爛熟於心。一次他在一個賣盜版書的地攤上看到一本「金庸新作」，便興高采烈地買了下來。

　　可是回到家讀著讀著總覺得不對味兒，翻到封面一看，作者居然叫「全庸」！

　　不難想像我那位親戚當時的心情，你冒充金庸倒也算了，用這種小聰明玩擦邊球，那不就是侮辱我的智商嗎？

在馬奈的眼裡，莫內玩的就是利用名字博出位的拙劣把戲。

而且在我看來，莫內故意這樣做的可能性也很大，如果和他的其他作品做比較，你會發現這幅畫其實很不莫內。但藝術這種東西真的很難去判定他是不是在抄襲，別說風格相似了，就算完全照搬，被發現了也能說成是「向大師致敬」，你還沒法跟他急。

馬奈雖然火很大，但他畢竟出身名門，基本的教養還是有的。

他彬彬有禮地對莫內說：「打一架吧，你個抄襲狗！！！」兩人就這樣約上了架，約架的地點是一家名叫蓋爾波瓦的小酒館。沒錯，就是前篇提到過的那家酒館，馬奈和竇加混的那個場子。

馬奈《蓋爾波瓦》　*At the Café Guerbois*　1869

　　還真是會約地方，反正我是從來沒見過約架約在酒館的。

　　那麼既然已經到了酒館，不管是決鬥還是接著吵架，怎麼說也得先來兩杯吧。

　　要說酒精還真是樣奇妙的東西，特別是將它與男人這種動物混合在一起的時候，就會產生一種奇特的化學反應，學名叫作「稱兄道弟」。馬奈一杯酒下肚，就覺得其實坐在對面的那個小子也沒那麼討厭。乾完幾瓶之後，兩個畫壇大佬就開始現場演《水滸傳》了。好在老外不流行結拜，否則又有一段「異姓兄弟闖江湖」的傳說將被傳為佳話。

　　關於馬奈和莫內的這段友誼，如果我們撇開兄弟情誼不談，就看他倆在這段友情中誰獲益較多的話，那莫內絕對是賺到了！

　　他先是靠馬奈出了名，後來有段時間莫內混得很慘（主要是因為前一個金主巴吉爾被普魯士人爆頭了），於是莫內和他全家就靠馬奈活著。他倆那時的關係基本上就陷入了「借錢——不還——再借——還是不還」的循環。當然，馬奈也從沒向莫內討過債，到後來莫內乾脆搬到了馬奈隔壁住，這樣借起錢來更方便，而且還能直接把水電煤氣帳單的收件人寫成馬奈，反正就差一個字母嘛。由此可見，馬奈實在不是一個小心眼的人。

　　這是馬奈為莫內一家畫的全家福，可見莫內年輕時就喜歡擺弄這些花花草草。

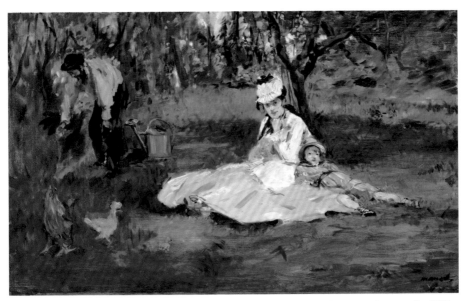

馬奈《在亞嘉杜自有花園內的莫內家庭》　*The Monet Family in Their Garden at Argenteuil*　1874

說了那麼多馬奈的為人，現在來聊聊他的畫吧。

馬奈被人稱為「印象派之父」。我一直覺得「什麼什麼之父」是個很悲催的稱號，因為這個稱號從另一個角度說明了，你混得還不如你「兒子」。就像古代君王通過起義做了皇上之後，都會給他老爸追封個頭銜一樣⋯⋯

前面聊莫內時說了，印象派的創始人是莫內和他的那群小夥伴。而馬奈早期的代表作幾乎一點兒都不「印象派」，那他這個「爸爸」的頭銜又是怎麼得來的呢？

我們先來看一幅畫：

下面這幅畫的作者名叫亨利・方汀–拉圖爾（Henri Fantin-Latour），是馬奈的崇拜者之一。

畫面中間的這位是馬奈，圍繞著馬奈的有莫內、雷諾瓦、巴吉爾⋯⋯幾乎整個印象派的骨幹都湊齊了。他們正圍成一圈，觀摩馬奈作畫。

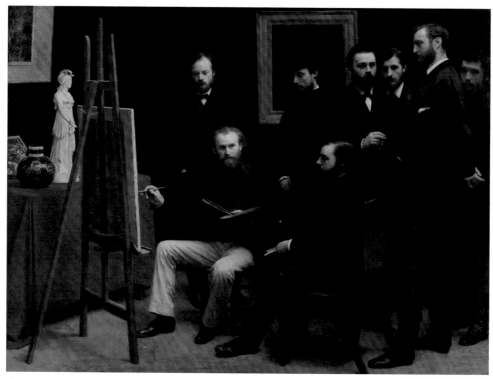

亨利・方汀–拉圖爾《馬奈的工作室》　*A Studio at Les Batignolles*　1870

雷諾瓦沒有
想像中的陽光

這個大鬍子
萌娃就是左拉

大高個巴吉爾

莫內明顯不會
選位置

　　就像這幅畫中描繪的
一樣，馬奈雖然不屬於印象
派，但卻受到了整個印象派
的追捧和崇拜。

　　這一切全都源於他的一
幅畫——

　　如果說，印象派運動
是藝術史上的一次大爆炸的
話，那麼馬奈的這幅畫就是
一根導火線。就像春節放鞭
炮，爸爸點菸，兒子放炮。

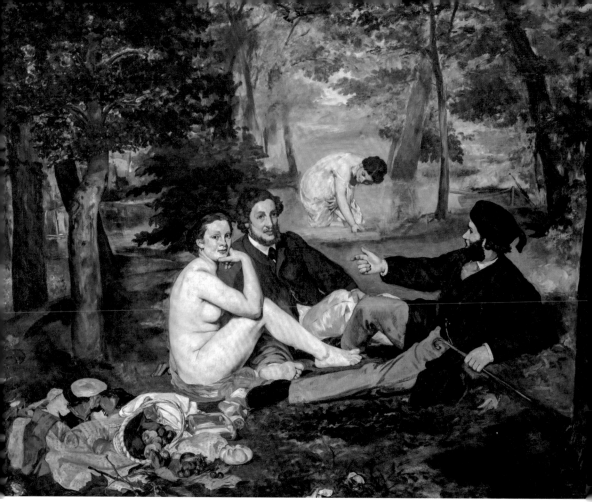

馬奈《草地上的午餐》　*The Luncheon on the Grass*　1863

　　而這根「菸」的名字，叫作《草地上的午餐》。

　　這是一幅轟動整個畫壇的作品，乍一看其實也沒有什麼特別的，不就是兩個男人和一個裸女嗎？裸女在油畫裡那是再平常不過了，有什麼好大驚小怪的！

　　確實，裸女並不稀奇，但這個裸女有點兒不一樣──可以說，在 1863 年之前，從未出現過這樣的裸女。

她究竟有何不同之處？

我們先從創作手法上分析：

年輕時的馬奈經常去羅浮宮，而且每次去都會全副武裝——背著畫筆、顏料、油畫布……就是為了臨摹那裡大師們的傑作。他也是在羅浮宮裡結識了他一生的摯友愛德格·竇加。

這段臨摹和自學的過程，使他之後的許多作品中都含有大師們的影子。

接下來就是有意思的部分了。

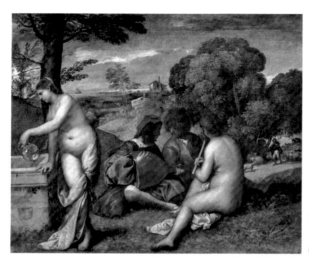

吉奧喬尼（Giorgione）／提香
《田野交響曲》
Pastoral Concert　約1509

這幅作品，名叫《田野交響曲》，是由文藝復興時期的兩位大師提香和吉奧喬尼合作完成的。（ps：這幅畫現在就掛在《蒙娜麗莎》背後）

男人，裸女，草地……

可以說，馬奈那幅畫裡有的，這幅畫裡全都有。唯一不同的，只有畫中人物的穿著——不對，確切地說，應該是男人的穿著（女人本來就什麼都沒穿）。

其實嚴格說起來，連穿著都是一樣的，他們都穿著當時的流行服飾。這幅畫如果放到現在畫，可能他們就會穿上汗衫、牛仔褲了。

題材有了，構圖從哪裡來呢？

從這裡來 ↓

　　下面這幅版畫是另一位文藝復興時期的大師——拉斐爾設計的，注意右下角的這三個人，再看馬奈的那三個人。

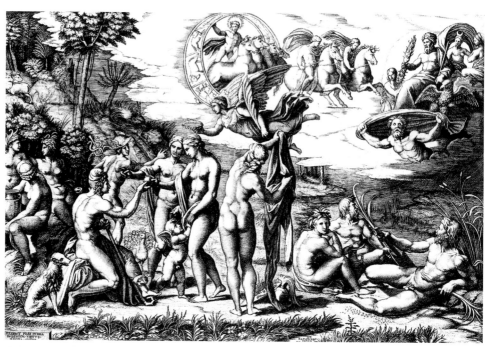

作畫：萊蒙特（Marcantonio Raimondi）　　設計：拉斐爾
《帕里斯的審判》　*Judgement of Paris*　約1515

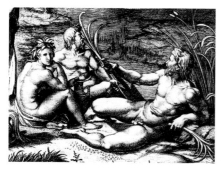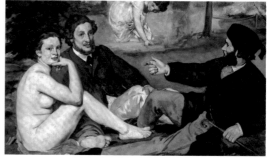

他們的 pose 幾乎一模一樣！不同的是拉斐爾把他們全扒光了⋯⋯

這麼看來，這幅《草地上的午餐》似乎也沒什麼大不了的。題材和構圖都是從大師那兒致敬來的，然後再給人物加上了一套時髦的衣服，有什麼了不起的？

學問還真就在這衣服裡。

請注意畫面左下角的那堆衣服，如果它是屬於這個裸女的，那麼由此可以推斷，她來到這片草地前是穿著衣服的，到了這兒才把自己扒光的。

您可千萬別小看這個細節，這可是個顛覆性的細節。

因為它證明了 ⋯⋯ 這個女子⋯⋯是個凡人！

可能這麼說還是有點兒難以理解，我來詳細解釋一下：

在《草地上的午餐》之前，畫中出現的裸男裸女，那都不是人！

　　就拿《田野交響曲》來說，這幅畫中的兩個裸女其實是彈琴的人想像出來的。她們就是我們常說的繆斯。

　　而在拉斐爾設計的那幅版畫裡光著屁股的……當然也都是神啦！

　　反正只要是不穿衣服的，那就都是神，是神就必須光屁股（耶穌和他的親友團除外）。也不知這是誰定的規矩，說白了，那些裸男裸女，其實都是幻覺……

　　然而，《草地上的午餐》則徹底打破了這個規則。

　　試想一下，如果這幅畫的名字叫「草地上的午餐──順便作首詩」，那還可以把她說成是繆斯女神，但只是吃頓午餐，用不著什麼靈感吧？所以她就真的只是個單──純──的──裸──女！

　　那麼問題又來了……

　　她為什麼要裸呢？

一次平常的野餐，隨行的同伴都穿得好好的，她卻把自己扒得一絲不掛，真的有那麼怕熱嗎？

其實在這幅畫中，這個裸女還不是唯一讓人納悶兒的──

畫面正上方有一隻飛鳥，左下角還有一隻憤怒的青蛙──它們是否有什麼特別的含義？

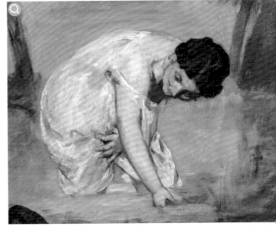

遠處池塘中的女子，按照透視原理來計算的話，她應該是個巨人！是馬奈計算失誤了嗎？在我看來，對於一個大師級別的畫家來說，是不會犯這種低級錯誤的。

那麼，為什麼呢？

一百多年來，這個問題被問了無數次。可惜，沒人知道正確答案。

因為馬奈從來就沒給出過正確答案，他只是說過：「我覺得她（它）們就應該出現在那兒。」

是不是有點兒現代藝術的味道？

如果硬要加頭銜的話，我覺得除了「印象派之父」，還可以給馬奈加上一個「現代藝術之祖父」的頭銜。

因為「現代藝術之父」這個頭銜已經掛在塞尚的腦門兒上了，所以如果馬奈、塞尚和畢卡索三個人並肩走在大街上，就可以說成是「祖孫三人結伴出遊」。

而且塞尚和畢卡索也都分別以「草地上的午餐」為題，進行過創作；如果把這三幅《草地上的午餐》放在一起，那基本上就是一段現實主義藝術到現代藝術的發展史。

塞尚《草地上的午餐》
The Luncheon on the Grass　1869

畢卡索《草地上的午餐》
The Luncheon on the Grass　1961

　　這裡我想舉一個我自己的例子：這是我許多年前畫的一幅向戴敦邦先生的《豹子頭林沖》致敬的畫。

　　放我自己的畫並不是為了臭顯擺，主要是因為，放其他畫家的作品牽涉到版權問題，此外，我想藉這幅畫談談我的親身感受。

　　眼尖的朋友可能一眼就能看出來，我把林沖背的槍換成了衝鋒槍。如果你要問我為什麼，說實在的，我自己也說不上來，也就是為了畫著好玩，自以為看上去很酷吧。加上我畫這幅畫的時候處在一個「憤怒青年」的年齡，總想搞些與眾不同的玩意兒。當然我自己算不上是藝術家，但是我覺得，我可以理解那些藝術家說不出理由的創作。

馬奈的這幅畫當年也被送到了官方藝術沙龍，但也理所當然地被拒收了。在專家評委的眼裡，這幅畫就是

「低俗！色情！下三爛！」

可碰巧的是，因為那一年被拒收的作品實在太多，沙龍的主辦方──拿破崙三世，決定在沙龍外搞一個「落選作品展」。我到今天也沒搞懂他辦這個展覽的目的何在，作為一個權威機構，展出你看不上的作品，究竟是為了證明什麼呢？如果你覺得它們不夠好，有必要展出嗎？但如果你覺得這些作品其實還是有可取之處的，那幹嘛還要拒收呢？這不是搬起石頭砸自己的腳嗎？

說實在的，拿破崙三世實在是個悲催的人。他是個非常熱衷於藝術的領導人，但被他看上的藝術家，能在藝術史上留名的實在少得可憐，反而被他拒絕的藝術家大多紅得發紫，從馬奈再到後來的印象派畫家們，全都成了藝術史上的大師級人物……如此酷愛藝術的人，卻成了史上最不識貨的收藏家，嗚呼哀哉！

但是不管怎麼說，拿破崙三世這個「落選展」成就了馬奈。整個巴黎都爭先恐後地要看這幅「下三爛」的作品。在蜂擁而至的人群中，夾雜著莫內（那時還不認識馬奈）、雷諾瓦、巴吉爾等本書中出現過和將會出現的幾乎所有藝術家。

正所謂「外行看熱鬧，內行看門道」，這幅《草地上的午餐》在普通老百姓的眼裡，恐怕就是一幅莫名其妙的限制級小黃圖。而對於這群「新銳」藝術家來說，這幅畫不僅顛覆了當時的一切主流藝術理念，他們還從這幅畫中看到了希望──同樣是一幅被沙龍拒收的作品，居然能被拒得那麼轟轟烈烈！我們天天都在吃沙龍的「閉門羹」，怎麼就沒想到原來不靠沙龍，我們也能紅！

在《草地上的午餐》被拒收後，表面上看，馬奈確實獲得了名聲和追捧，但他的內心深處還是因此憤憤不平：憑什麼同樣是裸女，一樣的pose，放在古人的畫裡就是經典，畫成現代人就是下流？

這一次，我要閃瞎你們的狗眼！

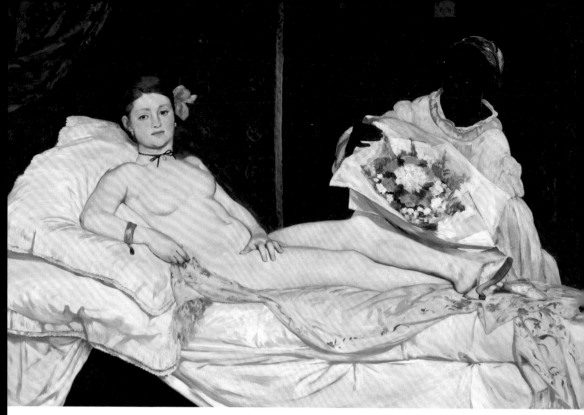

馬奈《奧林匹亞》　*Olympia*　1863

　　就在「草地上的裸女」完成的同一年，馬奈又創作了一幅「床上的裸女」──《奧林匹亞》。

　　奧林匹亞是古希臘的一座城市，也是奧運會的發源地。每屆奧運會的聖火火種就是從那兒取的，所以「奧林匹亞」其實是個很神聖的名字。

　　但是當這個名字被用在一個女人身上時，就不那麼神聖了。

　　看這幅畫的構圖，再看大師提香 1538 年創作的那幅《烏比諾的維納斯》，從裸女的姿勢到手和腳擺放的位置。很明顯，馬奈這次又是在向大師致敬。

　　但這次，他玩得比《草地上的午餐》還要狠！

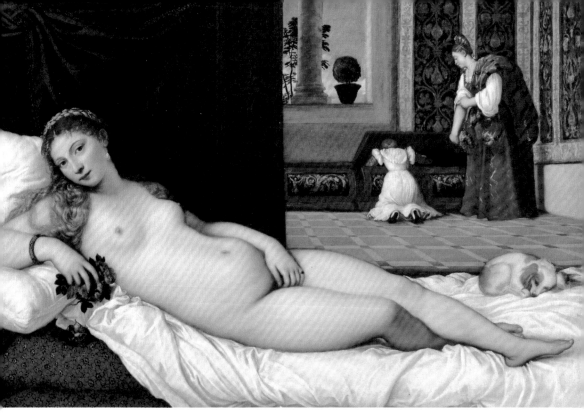

提香《烏比諾的維納斯》　*Venus of Urbino*　1538

　　如果說《草地上的午餐》是一道劃破夜空的閃電，那麼《奧林匹亞》就是真正的五雷轟頂了。用官方的話來說，這幅畫是馬奈對主流藝術的公然挑釁！

　　在中國古裝電視劇裡，那些所謂的風塵女子一般都會給自己取一個相對含蓄、優美的名字，比如紅牡丹、白玫瑰、小鳳仙之類的，老外也一樣，奧林匹亞，就是個性工作者常用的名字。

　　馬奈還在畫中加上了許多「現代元素」，不斷向看倌們提醒著她的身份……

　　比如時尚的拖鞋和配飾；

　　身後捧著花的女傭彷彿在說：「小姐，這是XX大官人送您的花。」

「你們不是看不慣真實的裸女嗎？那我就畫裸女！」

不光畫，而且還仿效經典名作！人家畫女神，我畫妓女！

此畫一出，輿論一片譁然，專家一片怒罵，粉絲徹底瘋狂。

話又說回來，其實批評家們看到這幅畫應該比任何人都開心：「這小子又來討罵了！我們又有活兒幹了！」

通常批評家們看一幅畫，特別是像這種「討罵畫」，往往看得比任何人都要仔細，畫裡的每個細節都能被他們挖出來痛罵一頓……

比如「奧林匹亞」的眼神，批評家們一致認為這是一種挑逗的眼神，盯著這雙眼睛看，很容易就會把持不住……

對於她手的評論就更加離譜，因為五指張開，所以批評家們認為這是在刻意勾引觀者往那兒看……

馬奈就這麼被罵紅了。

當然喜歡這幅畫的人也很多，比如本書中的所有畫家。

但這些人畢竟只佔少數，而且他們在當時還沒什麼分量，所以馬奈也被罵得挺不爽的。這在他寫給別人的信件中都可以看到。

可誰讓你是馬奈呢？

「不斷地顛覆民眾底線」，就是馬奈的座右銘。

1868–1869 年，馬奈畫了這樣一幅畫：《槍決馬克西米利安皇帝》。

這幅畫可能算不上是馬奈最有名的作品，但卻是最「帶種」的一幅。

因為這幅畫描述的是一個當時正在發生的歷史事件。而且這個事件就和當時法國的執政者──拿破崙家族有著直接的關係。

事情的經過大概是這樣的：1864 年，拿破崙三世想要趁美國人打內戰的時候統治墨西哥，於是找來了這個倒楣蛋──馬克西米利安，扶植他做墨西哥皇帝。可沒想到好景不長，馬克西米利安剛坐上皇位沒多久，屁股還沒坐熱就被墨西哥人民揪了下來，成了拿破崙三世佔領墨西哥計畫的犧牲品。

下面第一幅是當時處決馬克西米利安時留下的真實照片。

可見真正的槍決並不像馬奈所畫的那樣──槍口都快頂到鼻子了。

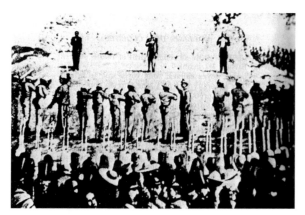

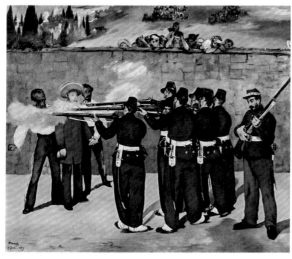

馬奈《槍決馬克西米利安皇帝》
The Execution of Emperor Maximilian
1868–1869

之所以這樣畫，是因為他又在致敬了，這次致敬的對像是法蘭西斯科・哥雅的代表作──《1808 年 5 月 3 日》。

當然馬奈的這幅畫也有它的獨到之處，注意畫面右下角的這團陰影，它不屬於畫面中的任何一個人，也許，這個影子是留給你的，讓你在觀賞這幅畫的時候有一種身臨其境的感覺。

當然了，在我看來，這幅畫的歷史價值遠高於它的藝術價值。

敢這樣「在太歲頭上動土」的畫，全世界大概也就兩幅，還有一幅是畢卡索的《格爾尼卡》（Guernica），但比這幅要晚大半個世紀。

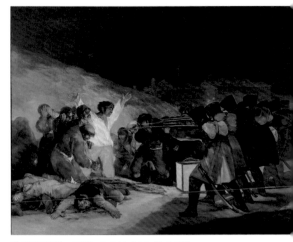

法蘭西斯科・哥雅《1808 年 5 月 3 日》
The Third of May 1808 1814

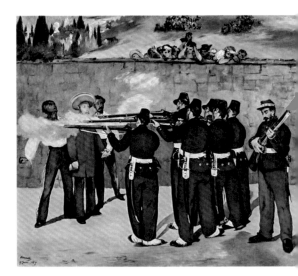

說到這裡，我們聊聊馬奈的那些八卦風流史吧，相信這也是大家最愛看的。

一個如此叛逆，又才華橫溢的男人，身邊當然少不了女粉絲。

在馬奈的諸多羅曼史中，最纏綿悱惻也是最有名的一段，是和印象派女畫家貝爾特·莫里索發生的。

但我在這裡想先賣個關子，把這段糾纏不清的故事放到後面聊莫里索的時候著重介紹。

這裡我想聊聊馬奈和他的妻子——蘇珊娜·蕾荷芙（Suzanne Leenhoff）。

右邊這幅畫是馬奈第一次用蘇珊娜做模特創作的作品。

馬奈《受驚的女神》　*La Nymphe surprise*　1861

雖然馬奈一生中有許多緋聞女友，但他卻只結過一次婚。這似乎和他「花花公子」的形象有些不搭。

　　人們見到他時他總是西裝筆挺、戴著禮帽和皮手套。後來因為疾病導致腿腳不方便，行頭中又多了一根手杖。

　　他的畫室也和許多藝術家不同，所有東西都擺放得井井有條，放眼望去幾乎沒有一件多餘的物件。

　　也許現實生活中的花花公子就應該是這個樣子的，誰知道呢。

　　有意思的事情發生在 1863 年（也是《草地上的午餐》和《奧林匹亞》誕生的那一年），那年 10 月馬奈去了一次荷蘭。

　　雖然在那之前他也去過好幾次荷蘭，但之前都是去欣賞藝術品的，而這一次，他是去結婚的。

　　結婚對象當然是蘇珊娜，有意思的是婚禮沒有邀請任何親友。馬奈最親近的幾個朋友（如竇加、左拉）甚至都沒見過蘇珊娜，人們只是聽說她鋼琴彈得不錯……

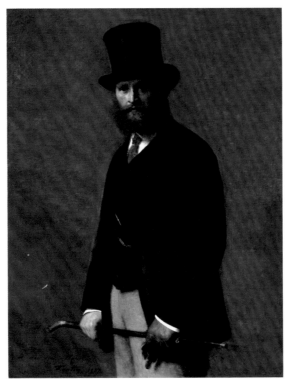

亨利・方汀–拉圖爾《馬奈肖像》
Portrait of Manet　　1867

就好比某個當紅藝人，突然飛到國外某小島上祕密閃婚。

這絕對比大張旗鼓地擺幾十桌更吸引眼球。

當時大家最好奇的問題是：「蘇珊娜是誰？」

刨根問底之後，人們發現這個蘇珊娜居然大有來頭，倒不是因為她本人有什麼背景，實在是因為他倆的故事太糾結了。

1851 年，當時二十二歲的蘇珊娜來到馬奈家的大豪宅，她被聘為馬奈的鋼琴教師──有錢人家的孩子嘛，當然是琴棋書畫樣樣要精通。

但是，就在第二年，蘇珊娜生下了個兒子，取名為萊昂・愛德華（Léon Édouard Koëlla，注意愛德華也是馬奈的名字）。

這幅《持劍的男孩》就是馬奈以萊昂為模特畫的。

事發後沒多久，馬奈便和蘇珊娜、小萊昂搬出去成立了一個小家庭。

那時他才二十出頭。

這事到這兒還沒完，因為這並不是一個少年早熟的故事。

許多人認為，萊昂很有可能不是馬奈的種，而是他父親奧古斯特・馬奈的──

也就是說，萊昂有可能是馬奈的弟弟！

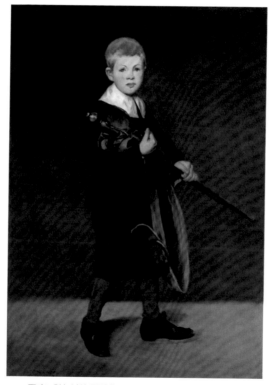

馬奈《持劍的男孩》　　*Boy Carrying a Sword* 1861

馬奈之所以帶著萊昂和蘇珊娜
另立門戶，據説也是為了保全他老爸
的名聲——畢竟他當時只是個毛頭小
子，而他老爸則是個有社會地位的
人。大法官和兒子的鋼琴老師養出了
一個私生子這種事情是絕對不會被當
時的社會輿論接受的。

　　這麼説來，馬奈的「花花公子」
形象，很可能是被冤枉的。

　　之後他和蘇珊娜可能日久生情，
真的成了夫妻。

　　但不管怎麼説，這種狗血劇情，
不需要加油添醋就足以編成一部纏綿
悱惻的電影了，而且這種故事的題材
絕對是坎城或柏林影展的菜。連名字
我都想好了，就叫《鋼琴課》。

　　萊昂後來也經常被馬奈用作模
特，出現在他的許多幅名作中。然而
馬奈從未承認過萊昂是他的兒子，對
外他一向宣稱萊昂是他的表弟。

　　種種跡象表明，馬奈應該是很專
一的。雖然他和莫里索等年輕貌美的
女藝術家保持著曖昧的關係，但他最
愛的應該還是蘇珊娜。

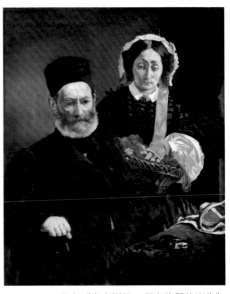

馬奈《奧古斯特・馬奈伉儷的肖像》
Portrait of Monsieur and Madame Auguste Manet
1860

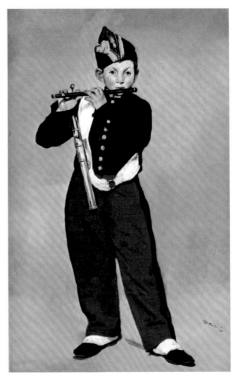

馬奈《吹笛少年》　*Young Flautist*　1866

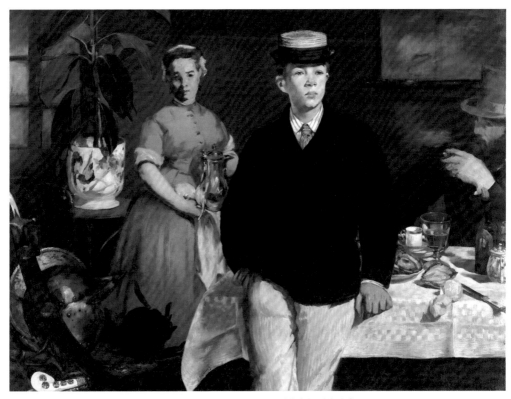

馬奈《畫室裡的午餐》　*Luncheon in the Studio*　1868

有這麼一件趣事：

　　竇加曾經以馬奈和蘇珊娜為主題，
創作過一幅作品，並送給了馬奈。但馬
奈覺得竇加把蘇珊娜畫得太醜了，於是
便裁掉了蘇珊娜那部分。

　　為這件事，他倆還吵了一架。

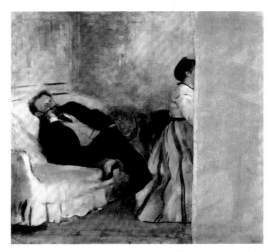

竇加《馬奈與馬奈夫人》
Mr. and Mrs. Manet　1868–1869

在馬奈創作生涯的晚期，他患上了嚴重的腿疾，嚴重到足以威脅生命。

1882 年，當時他已經無法正常行動了。

但是就在這一年，他創作出了他生命中的最後一幅傑作——《佛利貝爾傑酒吧》。

馬奈《佛利貝爾傑酒吧》　*A Bar at the Folies-Bergère*　1882

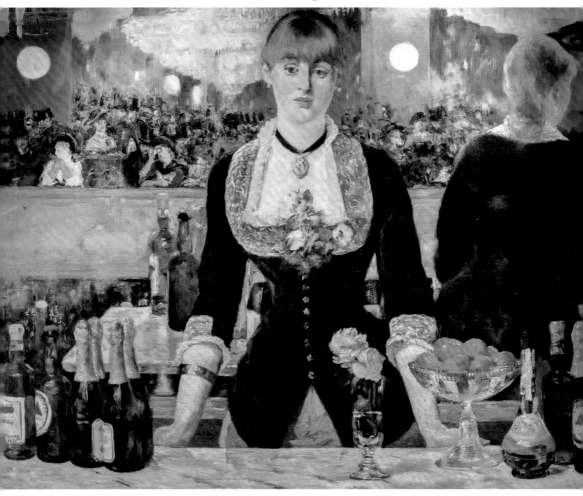

馬奈最後一次，藉自己的作品向他崇拜的大師致敬，這一次，是他最崇拜的「鏡子畫家」——委拉斯蓋茲。

鏡子是一個很奇妙的東西，特別是當它出現在繪畫中的時候。

觀賞者看著這幅畫，面對著吧台後的女子，卻能從鏡子中看到整個酒吧的一切，而這恰恰也是女子眼中所看到的場景。

許多評論家看這幅畫時，都會糾結於鏡子的反射角度。

簡單地說，這樣畫是不對的。

按常理說，女子的背影，應該出現在她的正後方。但 2000 年時，有一位攝影師證明了這種反射也並不是不可能的。

然而我卻認為，與其糾結鏡子反射的對錯，還不如將注意力放在其他一些細節上，比如她胸口的這束花。

低胸露肩裝在當時的法國很流行，但對於一些高（保）雅（守）的女性而言，「事業線」並不是什麼值得炫耀的東西，所以胸口的這束花就像是一個「補丁」，讓女人們追逐潮流的同時，保持高雅的儀態，這種匪夷所思的心態……也許這就像「口紅色號」和「衣櫃少了的那件衣服」一樣，對於男人來說，永遠是個謎。唉……

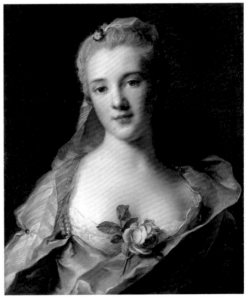

尚・馬克・納提葉（Jean-Marc Nattier）
《瑪儂・巴雷特的肖像》
Portrait of Manon Balletti 1757

再把注意力轉向這個女子的眼神，似乎略顯疲憊，卻反而使她更加迷人。

感覺她應該是個有故事的人……

而今天，我們只能猜測她背後的故事。

因為在這幅畫完成後的第二年——1883 年，馬奈永遠離開了人世。當時來參加他葬禮的，除了他生前的摯友們，還有許多慕名而來的崇拜者。

葬禮上扛著他棺槨的，是兩位他生前最好的夥伴——莫內和左拉，而竇加則緩緩地跟在送葬隊伍的最後。

馬奈有著許多偉大的頭銜——印象派之父、現代藝術創始人……

然而在他的基碑上，只刻著短短的一行字，據說是竇加寫的：

「你比我們想像中更偉大。」

6

黑色的眼睛——莫里索

Berthe Morisot

1841 — 1895

這是一個女畫家的故事。寫了那麼多篇，翻來覆去都是聊些「臭男人」，也該換換口味了。我們先穿越一下時空，回到 1874 年 4 月 15 日，地點是巴黎卡普西納大道三十五號。

那裡正在舉辦

第一屆印象派畫展。

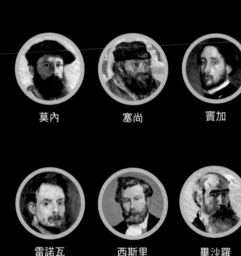

莫內　塞尚　竇加
雷諾瓦　西斯里　畢沙羅

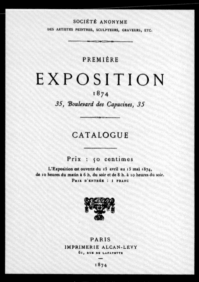

畫展時出版的原始目錄封面

有個評論家用一句話總結了這屆畫展：

「六個瘋子和一個女人的畫展……」

他說的這個女人，名叫

貝爾特・莫里索
Berthe Morisot

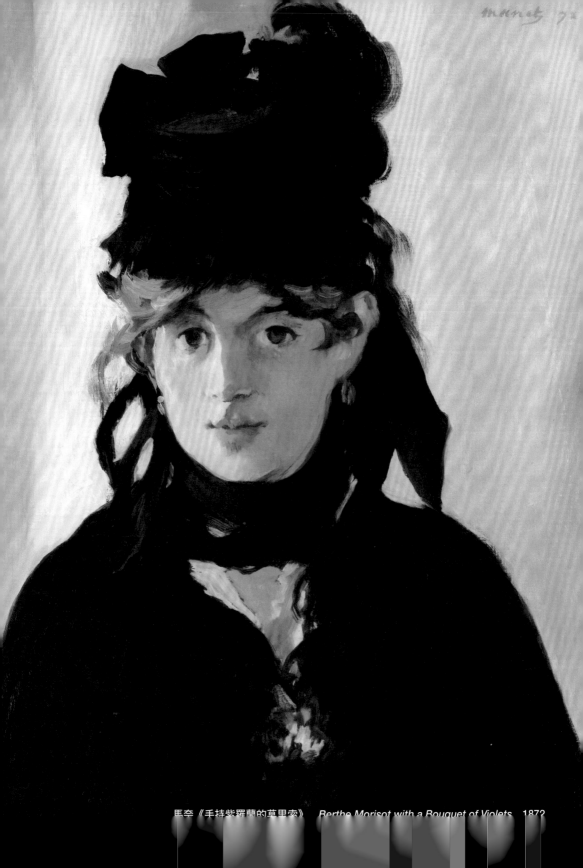

馬奈 《手持紫羅蘭的莫里索》 *Berthe Morisot with a Bouquet of Violets*, 1872

他沒有把莫里索說成女瘋子，可能是為了彰顯自己的紳士風度。

當人們面對一個美女畫家的時候，通常只會關注「美女」而忽略她的才華。其實貝爾特·莫里索在所有這些「瘋子」中，應該算是最「瘋」的一位！

馬奈《莫里索肖像》　*Portrait of Berthe Morisot*　1872

一共舉辦的八屆印象派畫展，她參加了七屆，唯一一屆缺席還是因為懷孕生孩子。更加難能可貴的是，當其他人都開始另闢蹊徑的時候，莫里索依然堅持著印象派的畫風，

從未動搖過！

但問題就來了──
這個看似被團團圍繞的女神，

知名度卻遠遠不及
那些男神（經病）！

就像在演《聖鬥士星矢》的女神與男神們

為啥？

這也是我一直想聊的一個話題：

為什麼男大師多如牛毛，
而女師太卻屈指可數？

首先，我相信這絕對不是創造力和才華的問題。許多女畫家的才華是遠遠超過同時期的一些男性畫家的，可到最後真正能在藝術史上留名的女畫家，卻少得可憐。為什麼呢？撇開「男尊女卑」、「封建禮教」這些看似直男的因素不談。

在那個時代想要成為「女師太」，首先得滿足以下幾個條件：

✔ 經濟條件

一個女孩想要學畫畫，首先家裡得有點兒錢。就算不是巨富，至少也得是中產階級。這樣才可以有足夠的時間和精力做自己喜歡的事情。

✔ 父母支持

即使家裡有那麼幾個閒錢，但父母如果不讓你學畫畫，一樣沒戲。因為當時的女性不可能像男人一樣拋頭露面四處求學。

✔ 老公支持

女孩到了一定年齡，嫁了人就不得不履行相夫教子的職責。到了這個時候，女孩能否繼續畫畫，就得看老公是否支持了。

當然口頭上的支持是不算數的，「你只要把孩子管好，家務做完，其他時間你愛幹嘛就幹嘛⋯⋯」這種話等於放屁，因為⋯⋯

其他時間除了吃飯、睡覺，還能幹嘛？

那麼，老公要怎麼樣才算支持？

說到底，還是得有錢。

老婆想畫畫，那就請十個八個佣人來帶小孩、做家務。這才叫「愛幹嘛就幹嘛」！

滿足以上條件之後，你還得具備藝術家的天賦和吃苦耐勞的精神。

可見，當時一個女人如果想在這個被男人統治了幾百年的圈子裡混出一點兒名堂，有多麼困難。

莫里索之所以能夠成為一個（甚至有可能是第一個）「知名女畫家」，與她顯赫的背景也是分不開的。

首先，**她超有錢**。

馬奈《莫里索肖像》
Portrait of Berthe Morisot 1870–1871

她的有錢，不是今天那些動不動玩個自拍，不小心拍到自己的名牌包包、手錶的炫富女能理解的。她玩時尚的時候，香奈兒還沒出生呢（是真的還沒出生）。莫里索家族幾代都是富豪，整個法國，乃至歐洲到處都有她家的別墅。結婚時她的母親還送給她一棟位於鬧區的大樓作為禮物！一棟樓啊！！而且她的老公也出身於一個巨富之家（後面會提到）。所以她的有錢，是骨子裡的，有錢到自己都意識不到自己多有錢。

莫里索《划船的女子》
Girl in a Boat with Geese 1889

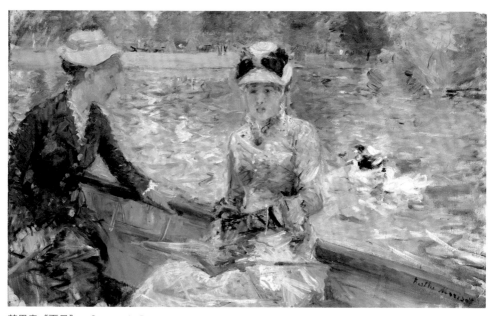

莫里索《夏日》 *Summer's Day* 1879

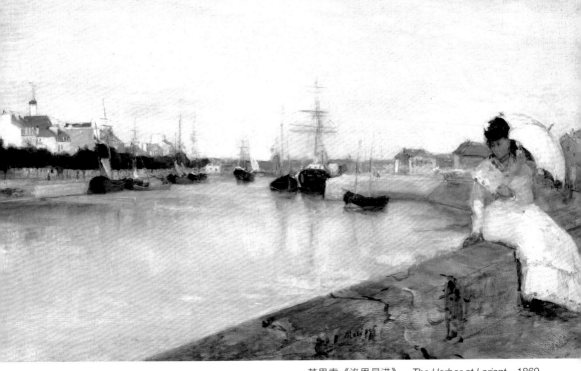

莫里索《洛里昂港》　*The Harbor at Lorient*　1869

她的一生就是在

**派對、郊遊、度
假中度過的。**

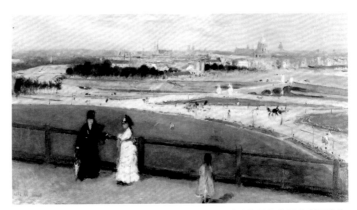

莫里索《從特羅卡德羅宮望巴黎》
View of Paris from the Trocadero　1872

其次，莫里索也算是出身於藝術世家。

她的外公是洛可可大師
尚-歐諾黑・福拉歌納爾（Jean-Honoré Fragonard），就是畫《鞦韆》的那個。

尚－歐諾黑 ・ 福拉歌納爾
Jean-Honoré Fragonard 1732–1806

　　為洛可可藝術全盛時期揭開序幕的藝術家，他的藝術風格充滿輕佻豔俗的情色意味，深受法王路易十五的喜愛，作品中膨脹的奢侈享樂和情欲，成為那個時代貴族王公豪宅展壁上最亮麗的風景。

而她的老師是巴比松畫派大師卡密爾・柯洛（Camille Corot）。
也是柯洛教莫里索：到戶外去畫畫。

卡密爾 ・ 柯洛
Camille Corot 1796–1875

　　法國巴比松畫派的代表人物，十九世紀最出色的抒情風景畫家，同時也是十九世紀留下畫作最豐富的藝術家。他的人生放在今天正是無數人夢想的縮影：有錢，做著藝術的事兒，四處旅行。

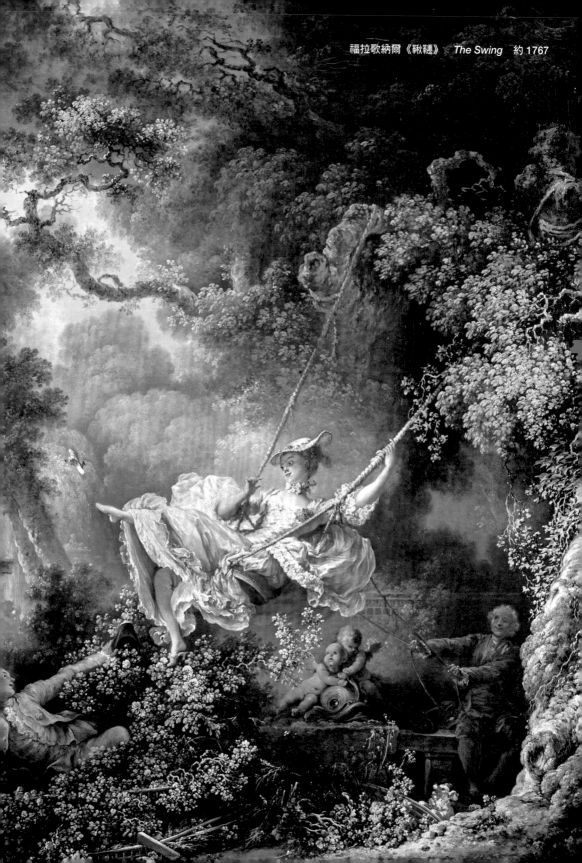

福拉歌納爾《鞦韆》 *The Swing* 約 1767

柯洛《靜潭的追憶》　　*Recollection of Mortefontaine*　　1864

下面這幅是莫里索的早期作品《諾曼第農場》，是不是和柯洛的調調很像？

莫里索《諾曼第農場》　　*Farm in Normandy*　　1859–1860

後來莫里索把戶外作畫這種理念帶到了印象派，成為印象派的創始人之一。

根據莫里索身邊的這些人，再回過來看她的一生，天天和王者玩排位，怎麼也不可能是個青銅吧（編註：其梗源於漫畫《聖鬥士星矢》，「青銅」為聖鬥士中的最低等級）？

說了那麼多，我們來看看莫里索的畫吧——

姐姐和媽媽

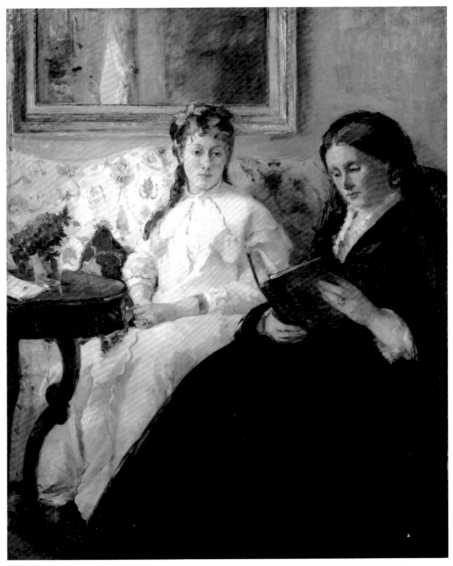

莫里索《畫家的母親和姐姐》　*The Mother and Sister of the Artist*　1869–1870

姐姐和外甥女 莫里索《捉迷藏》 *Hide and Seekt* 1873

閨密

莫里索《拿扇子的少女》
At the Ball 1875

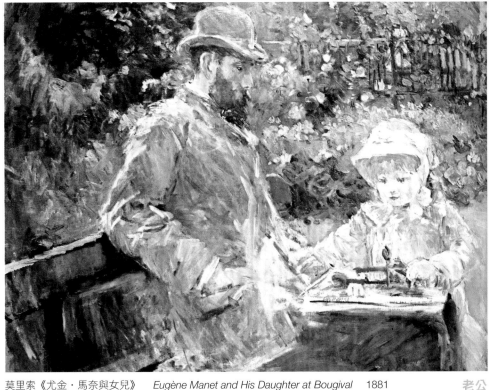

莫里索《尤金・馬奈與女兒》　*Eugène Manet and His Daughter at Bougival*　1881　老公

女兒

莫里索《抱洋娃娃的女孩》
Young Girl with Doll　1884　171

莫里索《茱莉》
Portrait of Julie　1889

莫里索《白日夢》
Julie Daydreaming　1894

畫來畫去就是她身邊的那幾個人，都是些不用到戶外就能完成的作品。

有許多人不喜歡莫里索的畫風，認為她的畫有些婆婆媽媽的……

但我卻不這麼認為……

她要是畫得和那些「臭男人」一樣，那還有什麼好稀奇的!

如果說雷諾瓦的畫中洋溢的，是

幸福的氣息，

那麼莫里索表現的

就是溫馨與和諧。

這是她的代表作《搖籃》。

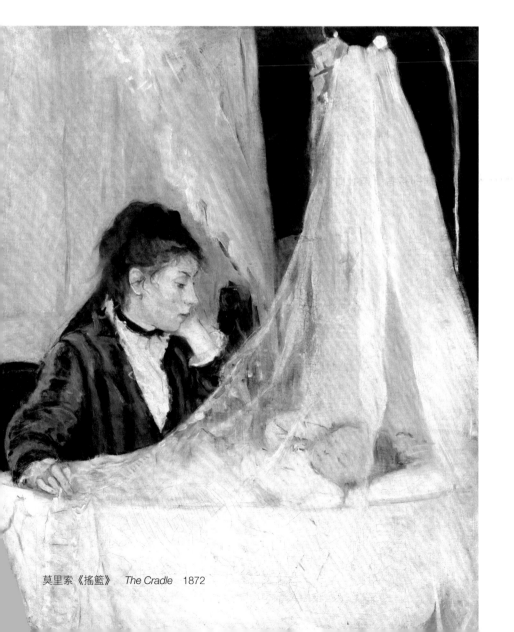

莫里索《搖籃》　*The Cradle*　1872

畫的是她的姐姐艾瑪（Edma）以及剛出生的外甥女。

光從艾瑪的眼神和動作，就能體會到母愛與溫柔……如果你湊近看這些溫馨和諧的作品，會發現她的筆觸其實比印象派任何人的都要野，就像一個溫文爾雅的女人，身體裡卻藏著一個狂野不羈的靈魂。

除此之外，莫里索還有一項絕技——

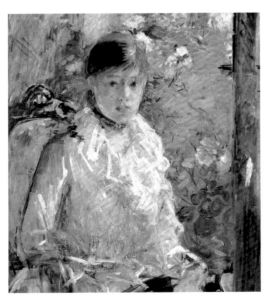

莫里索《年輕女子肖像》　*Portrait of a Young Lady*　1878

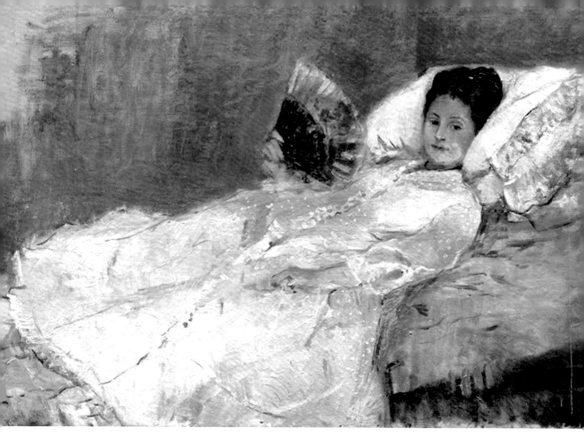

馬奈《莫里索肖像》　*Portrait of Madame Marie Hubbard*　1874

她筆下的女子，
總是那麼地

勾人。

　　也許這正是女畫家的優勢，似乎能夠
畫出女人的內心世界。每當站在她畫的女
子面前，她都會不由自主地被她們的眼神
所吸引。

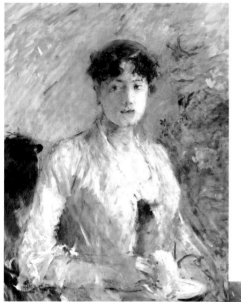

莫里索《穿淡紫色衣服的女子》
Young Woman in Mauve 1880

有時只是兩個簡單的黑點，有時她甚至沒有望向你這邊，卻依然能毫不費力地

抓住觀賞者的注意力。

莫里索的這項絕技，其實是受到了另一位大師的影響——

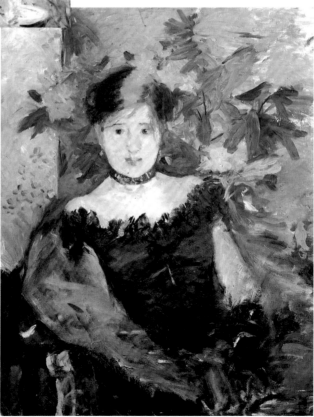

莫里索《穿黑衣的女子肖像》
Woman in Black 1878

「萬人迷」馬奈。

關於馬奈和莫里索之間有無數說不清、道不明的東西。有人說她是他的情人，也有人說他們互相愛慕著對方卻始終無法走到一起，緋聞很多，可是都沒有直接證據。

想想也不可能有什麼直接證據，當時又沒有「狗仔隊」，他們更不可能開記者會公布戀情。

所以除非哪天突然冒出一張「床照」（按那時的照相技術來看，這基本也是個不可能完成的任務），我們能做的也只是從一些旁敲側擊的周邊消息來推測。

雖然無法證明真偽，

但我　　　　是個非常八卦的人，

那麼就請大家跟著我八卦一下吧！

這段故事開始於一幅畫：《在陽台上》。

這是莫里索第一次出現在馬奈的畫布上……和莫里索畫的那些妹子一樣，她黑色的眼睛瞬間抓住了觀者的注意力，成為整幅畫最大的亮點。

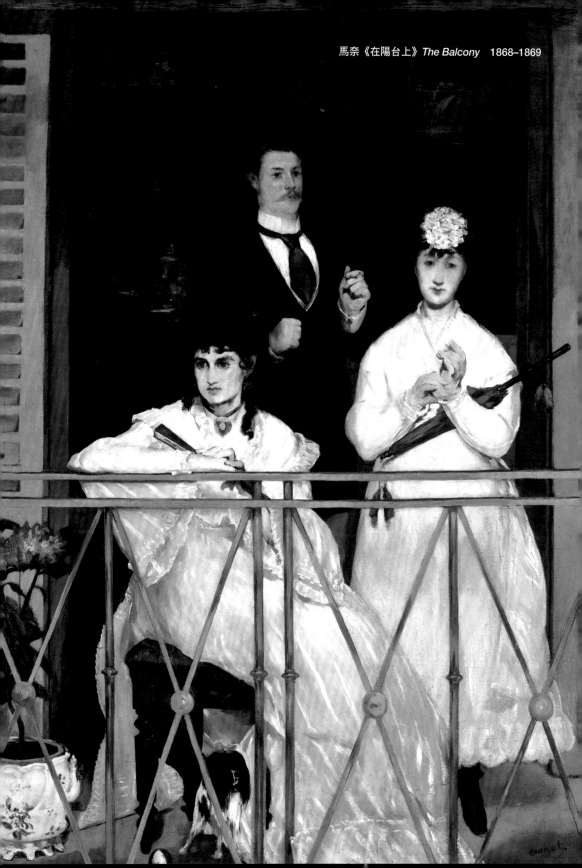

馬奈《在陽台上》*The Balcony*　1868–1869

莫里索先後十二次出現在馬奈的畫布上，是他最愛用的模特。

馬奈《拿扇子的莫里索》
Berthe Morisot with a Fan 1872

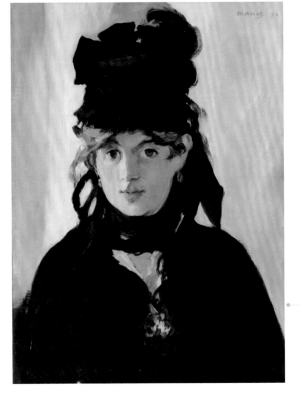

其中最著名的是這幅肖像畫：
我個人認為，就這幅畫的動人
程度和藝術價值而言，足以媲美下
一頁這兩幅 →

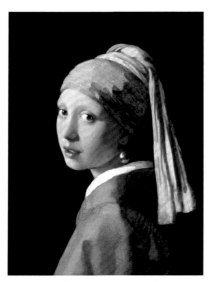

楊‧維梅爾（Johannes Vermeer）
《戴珍珠耳環的少女》
Girl with a Pearl Earring 約 1665

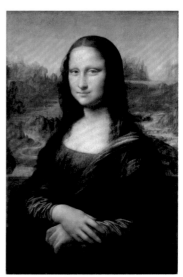

達文西（Leonardo Da Vinci）
《蒙娜麗莎》 *Mona Lisa*
約 1503–1506，一說約 1503–1517

莫里索那雙黑色的眼睛，似乎只有在馬奈的畫布上才顯得

格外動人。

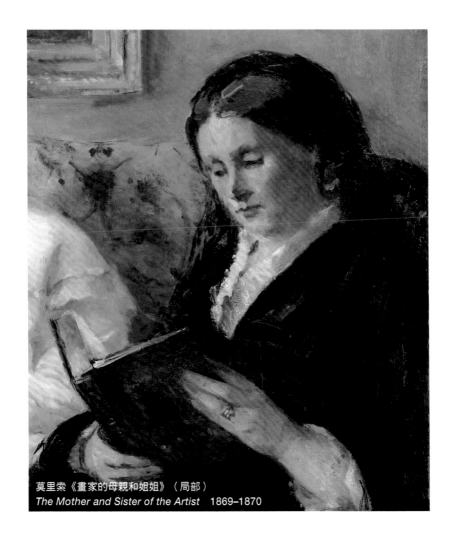

莫里索《畫家的母親和姐姐》（局部）
The Mother and Sister of the Artist　1869-1870

　　接下來就是一些捕風捉影的內容了。

　　莫里索的母親曾在書信中表達過對於女兒的擔憂，她害怕莫里索過於迷戀馬奈而耽誤自己。

　　莫里索一直到三十歲還是單身，按照當時人的平均壽命來算，算是

超級大剩女。

莫里索的女兒——茉莉，曾經出版過一本日記……

《與印象派一起成長：茉莉‧馬奈日記》

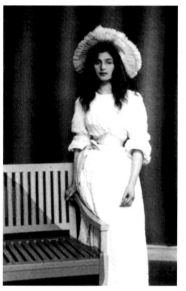

十六歲的茉莉‧馬奈

從字裡行間都可以看出她對馬奈的太太——蘇珊娜的厭惡……這會不會是從她的母親那兒耳濡目染的呢？

最後，莫里索嫁給了愛德華‧馬奈的弟弟——

尤金‧馬奈。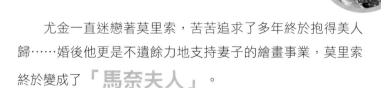

尤金一直迷戀著莫里索，苦苦追求了多年終於抱得美人歸……婚後他更是不遺餘力地支持妻子的繪畫事業，莫里索終於變成了「**馬奈夫人**」。

莫里索嫁給馬奈的弟弟後，愛德華・馬奈再也沒有畫過她。

由於已經成為馬奈家的一員，莫里索過世後，與愛德華・馬奈葬在了同一座墓園中。

她就躺在愛德華・馬奈的身旁。

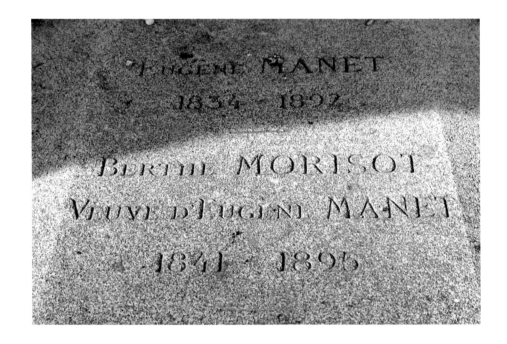

7

蘋果男──塞尚

Paul Cézanne

1839–1906

莫內《印象·日出》 *Impression, Sunrise* 1872

(Claude Monet) 72

1874 年出了一幅史詩級的「爛」畫——《印象·日出》，可那年榮登「最爛畫家榜」第一名的卻不是莫內。

　　在 1874 年的那次畫展中，其實還有一個比莫內更慘的人，因為評論家連罵都懶得罵了。看到他的畫，大家只能搖搖頭感歎一句：「這孩子已經沒救了。」

　　這位「年度最爛畫家」獲得者的名字叫……

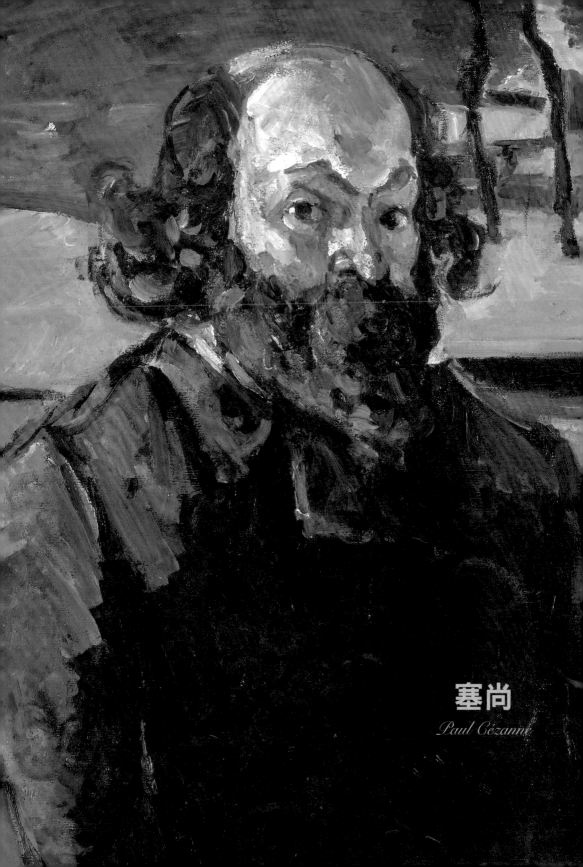

塞尚
Paul Cézanne

這裡我們又要提到那家蓋爾波瓦酒館了，那裡是當時先鋒藝術家們的聚集地，這裡的「藝術家」不僅是畫家，還包括詩人、作家、雕刻家等。當然他們圍繞的核心，還是大名鼎鼎的「印象派」。

當時的大作家左拉也在這個圈子裡，他和塞尚的關係很鐵，但具體上是他通過塞尚認識印象派，還是塞尚通過他認識印象派，現在已經無從考證了。塞尚和印象派，還有一層關係，他是印象派創始人之一——畢沙羅的學生。有了畢沙羅的引薦，塞尚才得以參加第一屆印象派畫展。

參加是參加了，但和其他那幾個鋒芒畢露的大牌比起來，塞尚就像是買兒童餐送的玩具一樣，即使挨罵，也是在罵完別人後順帶一提的角色。

沒辦法，那時候的塞尚畫得實在太爛了，爛得我都懶得打引號了。別說批評家了，連和他同一陣線的印象派畫家都覺得他畫得爛，有一個故事您聽了以後可能就知道他畫得有多爛了——

塞尚《自畫像》　*Self-Portrait*　約 1875

這要從馬奈說起，前面講過，馬奈是印象派的精神領袖，是所有印象派畫家崇拜的偶像。作為印象派邊緣人物的塞尚，當然也很崇拜他。

這個故事是這樣的：在印象派舉辦第一屆畫展之前，所有畫家都像打了雞血一樣拼命為畫展做準備。這天夜裡，馬奈來到蓋爾波瓦，轉了一圈發現今天這裡特別冷清，平時在這兒高談闊論的憤青們今天都不在，馬奈剛準備坐下來獨自喝兩杯悶酒的時候，突然發現在店的角落裡坐著一個熟悉的身影，不用說，當然是塞尚。

既然見到了，那就上去打個招呼吧，馬奈出於禮貌伸手向塞尚問好。塞尚看了看馬奈伸出的手說道：「不好意思，我八天沒洗手了。」馬奈聽到這句話愣住了，見塞尚似乎沒有伸手的打算，馬奈便收回了僵在半空的手，氣氛有些尷尬。

但馬奈畢竟還是見過世面的，倒也不以為意（至少得表現得不以為意），繼續寒暄道：「你的畫展作品準備得怎麼樣了？」沒想到這句話一問，打開了塞尚的「追星族模式」，他忽然興奮地對馬奈說道：「馬先生！您知道嗎？我一直非常崇拜您，這次我參展的作品正是為了向您致敬！」

馬奈在那個時期之所以出名，主要是因為兩幅畫──《草地上的午餐》和《奧林匹亞》，其中《奧林匹亞》更是一幅轟動宇宙（畫家的宇宙）的作品（這幅畫我在前面有重點講過，如果您不記得的話，請翻到 144 頁複習）。事實證明，挑戰權威的人很容易會成為年輕人的偶像⋯⋯

馬奈應該早就習慣了年輕人的吹捧，但可能是因為那天晚上太無聊，便繼續寒暄道：「哦，是嗎？可以給我看看嗎？」馬奈後來一定非常後悔自己說了這句話，因為，他接下來看到的是這樣一幅畫──

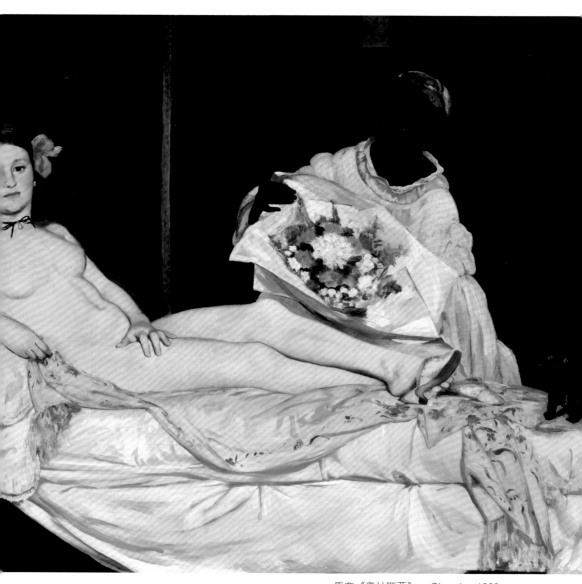

馬奈《奧林匹亞》　*Olympia*　1863

塞尚《現代奧林匹亞》　*A Modern Olympia*　1873–1874

　　塞尚還給它取了一個很酷的名字——《現代奧林匹亞》。

　　馬奈當場無語……「什麼玩意兒啊？」氣氛再一次變得尷尬，出於禮貌，馬奈想要説點兒自己的意見，但又不知從何説起。如果站在面前的是一個崇拜自己的小學生，馬奈倒是可以摸摸他的頭説句「好孩子，畫得真棒！繼續努力！」之類的話。但畫出這幅畫的卻是一個三十五歲的職業畫家，馬奈能做的也只有無語了。

當時的馬奈一定想不到，這個繪畫水準還不如小學生的怪人，多年後居然會成為眾人頂禮膜拜的「現代藝術之父」。因為當時的馬奈並不知道，要學會欣賞塞尚的畫，必須先將「形、透視、構圖……」這些用來衡量藝術品好壞的傳統觀念徹底打碎！

連「精神導師」都不挺塞尚，也難怪他會被狂噴了。不過這也不能怪馬奈，當時的人連印象派都還不能接受，更不用說飄得比印象派更遠的塞尚了。

如果塞尚活在今天，那就是個「一眼就能被認出的藝術家」──邋遢、不修邊幅、怪！他可以好幾天不換衣服不洗漱，正所謂：「未見其人，先聞其味！」我們今天想出了各種形容詞來修飾這類獨特的造型，比如「不拘小節」、「另類」、「痞」什麼的。但在十九世紀的巴黎，塞尚只不過是個窮酸衰鬼的形象。但事實上他一點兒都不窮，古往今來，搞藝術的人基本就沒幾個是真的窮鬼，大多都是無病呻吟的 zuo 鬼（編註：指沒事找事的怪咖）。

塞尚他爸是鎮上有名的暴發戶，通常來說，暴發戶的孩子倒也不一定沒出息，但大多都比較愛折騰。所謂愛折騰，意思就是在普通人的眼裡，他們總想搞些事情來向全世界證明自己除了擅長投胎外，還有許多其他的天賦。

塞尚就特別愛折騰，他的父親希望他學法律，將來做個律師或者檢察官什麼的，但塞尚的夢想是成為一個邋遢的藝術家，然後家裡理所當然地反對……這種老套的劇情在那個年代基本上就是一個藝術家養成的必經之路。

塞尚的父親甚至威脅塞尚，如果再繼續畫畫，就不讓他繼承家產。能說出這種話的富一代，顯然沒看過什麼先進的育兒寶典。對於一個叛逆（愛折騰）的富二代來說，這正是一個證明自己的大好機會。

下邊第二幅是塞尚為他父親畫的肖像畫。從這幅畫可以看出，塞尚其實並不蠢，他知道要得到父親的認可，沒有比入選藝術沙龍更好的方式了。結果他還真的靠這幅畫入選了沙龍，這也是他唯一一次被選上。

　　但其實第一幅畫，才稱得上是「真正的塞尚」。同樣的題材、同一個模特，但左邊這幅明顯有些不協調──上半身太長了，腦袋的比例也有些奇怪，五根手指黏在了一起：同一個「看報紙的老爸」，卻被塞尚畫成了「看報紙的哆啦 A 夢」。可見，為了得到父親的認可，迎合沙龍的口味，塞尚還是付出過一定努力的。

　　但很快塞尚就發現，迎合藝術沙龍的口味是無法滿足他的野心的，繪畫並不是為了取悅別人，畫自己想畫的，才是最重要的。

塞尚《畫家的父親：路易–奧古斯特・塞尚》
The Artist's Father, Louis-Auguste Cézanne
1865

塞尚《讀報的畫家父親》　The Artist's
Father, Reading "L'Événement"　1866

194

塞尚《查德布凡的農場和建築》　*House and Farm at the Jas de Bouffan*　1885–1887

上面這幅畫是塞尚以他父親的別墅為題創作的作品，一樣不協調。

不需要是行家也能看出，這房子歪了吧？

我可以負責任地告訴你，房子本身沒有問題，現在還好好地立在普羅旺斯。而且，塞尚還從幾個不同的角度畫了這棟房子，結果都是歪的！

我們來聽聽塞尚自己是怎麼解釋的：

「要客觀地觀察事物，不要加入任何畫家自己的主觀感受。」

你一定會好奇：「這算哪門子客觀觀察？你有沒有考慮過住在這所房子裡的人的感受？」照這個斜度，屋子裡所有的傢俱應該全都擠在一邊，別說住人了，能不能進去都是問題。

要理解塞尚，我們需要換一個角度來思考——我們和塞尚處在不同的世界，在我們的世界裡，能把正常的房子畫歪的人，不是視力有問題就是智力有問題。但在塞尚的世界裡，它就應該是歪的。

你一定聽不懂我在鬼扯些什麼……噓……沒事的……放輕鬆，不要去想為什麼……因為看塞尚的畫，首先要拋開「為什麼」，也就是說，你首先要放棄「搞懂這幅畫」這個念頭。如果你能夠做到，那麼

歡迎進入塞尚的藝術世界！

在塞尚的藝術世界裡，歪的不只是房子，看看下一頁那個穿紅背心的男孩，左手長得離譜……我可以再次負責任地告訴你，這孩子本人的手是正常的，因為塞尚用這小孩做模特畫過好幾幅畫，其他作品裡的手都是正常的，當然又有一些其他的部位不正常。

如果拿著這麼一幅畫去參加今天的美術院校考試，應該會直接被考官撕掉吧。所以說，今天的美院一定培養不出塞尚，最多培養出個安格爾（當然能成為安格爾也已經很了不起了）。如果我們用常識的，或者是常見的標準來審視一樣從沒見過的東西時，會很容易將它歸入「錯誤」的行列，但是藝術卻是沒有對錯的。

十九世紀的藝考生塞尚，怎麼都考不進巴黎高等美術學院（可見我們美院的考核標準真是幾百年不變啊）。不斷遭受挫折的塞尚當然也想過放棄，回家安分地做個富二代。但他的鐵哥們兒左拉卻一直勸他要堅持做自己，左拉一直從精神和物質上鼓勵著塞尚，他讓塞尚相信自己是獨一無二的，只要堅持，終能到達頂峰。

馬奈《左拉肖像》（局部）
Portrait of Émile Zola 1868

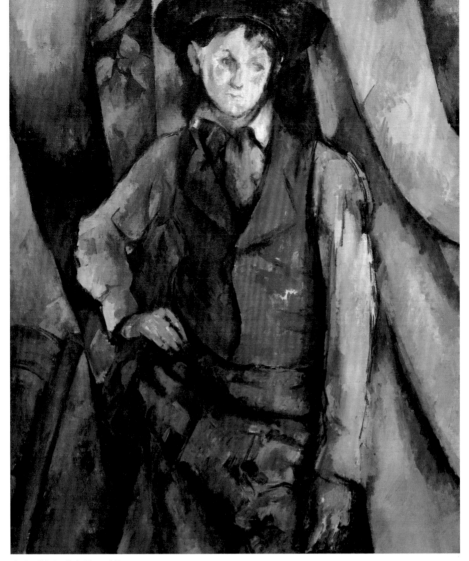

塞尚《穿紅背心的男孩》　*Boy in a Red Waistcoat*　1888–1890

　　但成功之路是艱難的，塞尚的「歪房子」和「長短手」依然沒有市場。一次塞尚的父親苦口婆心地對他説：「孩子，你應該為未來想想，可能你並不適合幹這行，也許你並沒有繪畫天賦。」

　　塞尚反駁道：

「也許我只是太厲害了，厲害到普通人無法理解！也許我是個天才呢？！」

塞尚可能真的是一個天才，但絕對不是過日子方面的天才。除了事業上一直很不順之外，塞尚在個人情感方面也很衰——他一直到三十二歲都還是個處男。其實這也難怪，塞尚每個月就靠他老爸給的一百多法郎的生活費，把自己整天弄得髒兮兮的，根本看不出他是個富二代。直到一個名叫歐東絲‧浮依開（Hortense Fiquet）的女模特發現了塞尚這支潛力股。然後，就像瓊瑤劇的橋段一樣，女模特很快就懷孕了，並為塞尚生下一個兒子（就是前一頁的那個「穿紅背心的男孩」）。

　　塞尚並沒有就此過上「老婆孩子熱炕頭」的幸福生活。恰恰相反，塞尚的霉運才剛剛開始。塞尚在官方藝術沙龍那裡依然是一直投稿一直被拒，自己在印象派畫展上的作品也不招人待見。這還不算，他老爸在知道他未婚先有的消息後，減少了他每個月的生活費，塞尚的生活愈加捉襟見肘，大部分時候只能靠好友左拉的接濟。

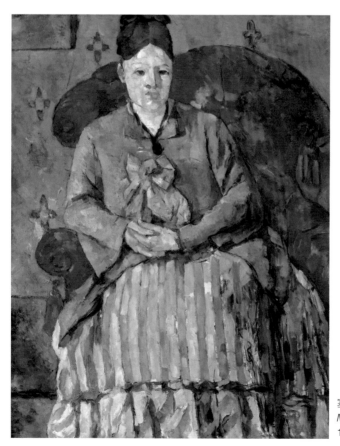

塞尚《坐在紅扶手椅裡的塞尚夫人》
Madame Cézanne in a Red Armchair
1877

這些還都不是最主要的，主要是孩子他媽——塞尚夫人也不是什麼好鳥，事實上，她是個有名的「母老虎」。有這麼一段故事，塞尚當時居住在普羅旺斯，雖然不再在巴黎居住，但依然和雷諾瓦保持著聯繫。一次，雷諾瓦受邀到塞尚家做客，去前說好要在那兒待一個星期，兩個人可以一起畫畫寫生什麼的。但是雷諾瓦最終因為受不了塞尚夫人，當天就打道回府了。

1886 年，塞尚迎來了人生的轉捩點。他最好的朋友，從小一起長大的「兄弟」——左拉，背叛了他！

看到這裡，你是不是以為左拉給塞尚戴了頂「綠帽子」？

如果是的話，那就真成瓊瑤劇了。而且，如果左拉真的和浮依開有一腿，估計塞尚會緊握左拉的雙手，熱淚盈眶並且語重心長地對他說一聲：「兄弟！謝謝！」

很可惜，劇情不是這樣發展的！

1886 年，左拉出版了他的第十四本小說《傑作》（The Work），這本小說寫的是一個名叫克勞德·朗提耶（Claude Lantier）的畫家放蕩不羈的生活和失敗的藝術生涯。聽上去沒什麼，但這個人物的原型其實就是塞尚。

塞尚徹底震驚了！難道這些年來的友誼只是為了讓他搜集素材來挖苦我嗎？看完左拉寄給他的影本後，他立刻給左拉寫了一封信：

「親愛的左拉，非常感謝你寄給我的新小説—— 你曾經的摯友。」

如果你沒看懂塞尚想表達什麼，我可以翻譯一下：

「絕交！絕交！絕交！！」

那麼左拉真的背叛塞尚了嗎？其實倒也未必。我曾看過這本小說的一些片段，這個叫克勞德的畫家其實是莫內、馬奈等許多印象派畫家的集合，但是他悲催的一面確實寫得很「塞尚」……負面的東西總是更能吸引人。

對於像塞尚這樣的「大衰蛋」而言，好友的背叛，很可能就是壓死駱駝的最後一根稻草。但事實上，這支潛力股居然奇跡般地觸底反彈了！

導致反彈的第一個因素，塞尚的老爸掛了。這聽上去似乎是件悲痛的事情（事實上也確實應該是件悲痛的事）。但悲痛過後，就是塞尚鹹魚翻身的時候了！

父親一直以來威脅他，只要他還在畫畫，並且還和那個女人（浮依開）在一起，就別想繼承家產。但是，父親臨終前，還是放不下這個不爭氣的兒子。這個「看報紙的哆啦A夢」，從他那神奇的口袋裡掏出了四十萬法郎的遺產，留給了塞尚。

從此，塞尚從一個奇怪的畫家，一躍成了當時最有錢的奇怪畫家。

塞尚可以再也不用為錢操心了，他終於能夠全身心地投入創作而完全不用顧及別人的想法了。因為這時候的塞尚已經不需要再為了賣畫而畫畫了。就像電影《阿甘正傳》（Forrest Gump）中說的：

「人生就像是一盒巧克力，你永遠不知道下一顆是什麼味道。」

幸好塞尚沒有像梵谷那樣，吃了幾顆難吃的巧克力，就把整盒巧克力都扔了。左拉的那根「稻草」非但沒有壓死塞尚這匹「駱駝」，反而像一錠興奮劑，喚醒了這頭沉睡中的猛獸。

從那之後，塞尚埋頭於創作之中，為的就是向所有人證明，更要向左拉證明──他們都大錯特錯了！

這個時期的塞尚，迷上了法國著名的「聖維克多山」，圍繞著這個主題他創作了六十多幅作品。他還曾表示他可以永遠畫這座山而不會覺得膩，一個角度畫過了，稍微往邊上移一點兒又是一幅。

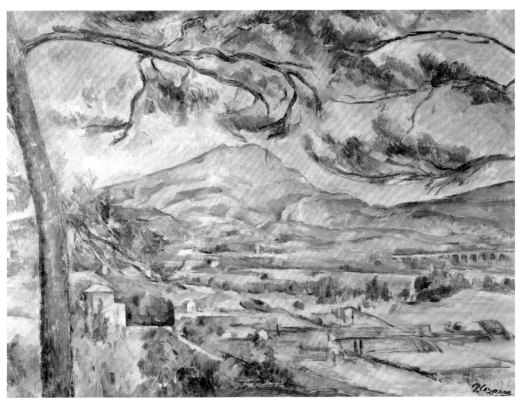

塞尚《聖維克多山》　*Mont Sainte-Victoire with Large Pine*　約 1887

如果説莫内的畫法是和時間賽跑，竇加的畫法是通過「大腦處理器」生成圖像，馬奈的畫法是向大師致敬，塞尚當然也有他獨特的畫法，我把他的這種畫法稱為「上上下下左左右右上下左右」畫法，簡稱「過動症」畫法。如果你仔細看，會發現這座山是由許許多多的幾何圖形組成的。他的這種「過動症」畫法並不是説一個角度畫一幅，而是一幅畫畫到一半，他就換個角度繼續畫。也就是説，在一幅畫中有好幾個不同的視角。

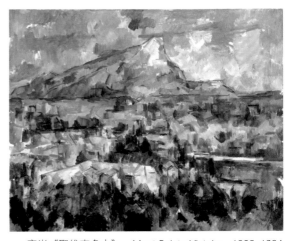

塞尚《聖維克多山》　*Mont Sainte-Victoire*　1902–1904

我們來做一個小實驗：

請你先閉起右眼，只用左眼看右邊這瓶花；然後閉起左眼，用右眼看；最後再用左、右眼快速交替看。

你會發現左右眼分別看到的花的位置，其實是不一樣的。

而塞尚所做的就是將兩隻眼睛看到的東西同時展現在同一塊畫布上。

只不過，他的雙眼可能比正常人分得更開一些。

這種多視角的畫法不光可以用在風景和靜物上，畫人物的時候也一樣好用。

從下面這幅肖像畫中可以清楚地看出，男子的左右半邊臉單看都很正常，但是將它們合起來，就突然扭曲了。其實他的左右半臉是從兩個不同的角度畫的。

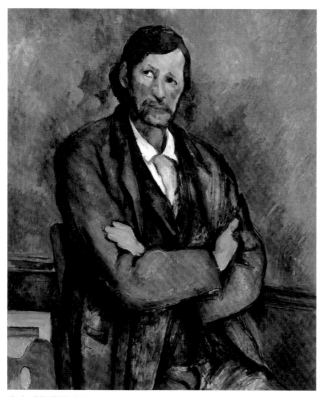

塞尚《抱著雙臂的男子》　*Man with Crossed Arms*　約1899

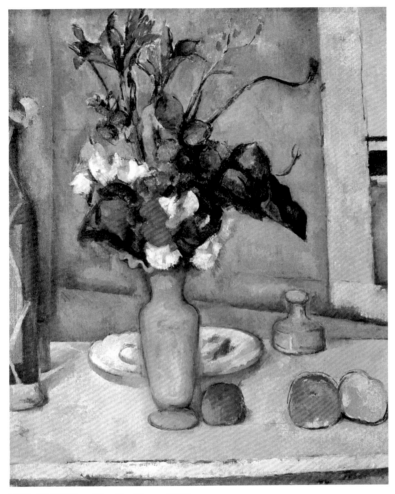

塞尚《藍花瓶》　　*The Blue Vase*　　1887

　　再來看看上面這幅《藍花瓶》：花瓶是歪的。當然是歪的。這幅畫有意思的地方在於花瓶後面的盤子，如果看到現在，你還認為花瓶後面是一個大盤子，或者兩個小盤子的話，那就真的該被打屁股了。花瓶後面其實只有一個小盤子，塞尚站在花瓶的左邊畫了一半，又到右邊畫了另一半。真是一個調皮的盤子，不然怎麼叫「過動症」畫法呢。

您是不是覺得這樣的畫法很奇怪？其實這種「在同一幅畫裡表現多個視角」的做法並非塞尚獨創的，説起來都不算新鮮，因為許多大師都用過。隨便挑個人就能舉例子，

<p style="text-align:center">比如 **達文西吧！**</p>

　　夠古典，夠正派吧。我們來看看達文西的傑作——《聖母子與聖安妮》。

　　這幅畫的三個主要人物都是處在一個「平視」的視角中，而他們身後的風景卻處於一個被「俯視」的視角。
　　其實類似的例子還有很多，但大多都是「不提不會注意到」的那種，而塞尚則不是，他刻意地要讓人們注意到他的多視角畫法。如果説，別人運用這種畫法的目的是讓畫面更和諧、更有氣勢的話，那麼，塞尚則是為了讓人覺得不和諧，這樣，反而更加耐人尋味。

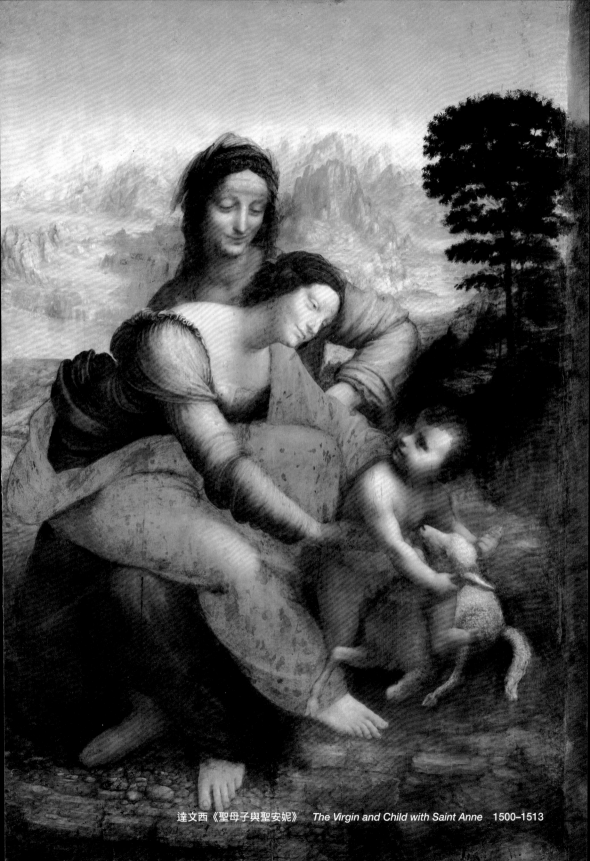

達文西《聖母子與聖安妮》　*The Virgin and Child with Saint Anne*　1500–1513

漸漸地，塞尚的這種「過動症」畫法開始受到關注，許多年輕的畫家開始模仿他的多視角構圖，梵谷就曾在他的《咖啡店內的賽嘉多利》中運用了這種手法。對於看得懂的人來說，這就是藝術，但如果不懂，很可能會抓起身旁的雨傘把梵谷揍一頓。

梵谷《咖啡店內的賽嘉多利》　*Woman Sitting in the Café du Tambourin*　1887

後來的畢卡索，將這種畫法發揮到了極致。姑娘們排著隊求他「蹂躪」自己的臉。

畢卡索《朵拉·瑪爾肖像》　*Portrait of Dora Maar*　1937

而這時的塞尚，剛和浮依開分居，並且找到了自己一生的摯愛——**蘋果**。

塞尚徹底愛上了蘋果，他發了瘋似地畫著各種各樣的蘋果，並把蘋果奉為自己的「繆斯女神」（我唯一好奇的是，在每次畫完一幅畫的時候，他會不會把這些「女神」吃了）。

當然，這些蘋果也都非常「塞尚」，他的「過動症」畫法也無處不在，為了畫出不同的視角，他還特地在工作室裡架了個梯子……

塞尚《一籃蘋果》　　*The Basket of Apples*　　1890–1894

Q 請注意上面這幅畫的桌沿，其實不是在一條直線上的。真想看看這塊白布下面是怎麼回事……

塞尚《靜物、櫻桃和桃子》　*Still Life with Cherries and Peaches*　1885–1887

　　那塞尚只畫蘋果嗎？

　　當然不是！他還會畫些梨、櫻桃、餅乾什麼的⋯⋯總地來說，就是些靜物，只要是不會喘氣的就行。其實如果可能的話，他倒真的希望所有的模特都能變得像蘋果那樣不會喘氣、不會動。

　　畢竟像模特變身「母老虎」這種事情，一輩子經歷一次就夠了！

這一年，塞尚五十六歲，已經到了不再需要向誰證明自己的年紀。他原本可能會是一個沒沒無聞、一輩子躲在鄉下畫蘋果的古怪畫家。然而一個人的出現改變了他的命運，這個人的名字叫作安布魯瓦茲·瓦拉德（Ambroise Vollard），簡稱「我拉的」。

塞尚《安布魯瓦茲肖像》
Portrait of Ambroise Vollard 1899

這個人的故事也很有意思，他早先也是混蓋爾波瓦酒館的，在酒館裡結識了馬奈、左拉等人。馬奈過世後，留給妻子一大堆還沒畫完的半成品。「我拉的」便藉機照顧了一下馬寡婦，順便低價收購了那批「爛尾畫」。

1894 那年，他用這批爛尾畫辦了一個「馬奈追思展」，引來大批馬粉點蠟燭，同時也引來了一大批藝術批評家排隊抨擊。一邊有人捧，一邊被人噴，這簡直就是「粉絲經濟」和「負面行銷」的完美結合。「我拉的」通過這次展覽，一舉成為當時策展界的第一紅人。

接下來，左拉的那本「我的廢柴朋友」——《傑作》大火，在得知世上居然還真有這麼一個「廢柴」之後，「我拉的」把目標鎖定到了塞尚身上。他的理念很簡單，不管他是否真是個廢柴，至少大家都覺得他是，並且都很想看看這個廢柴的作品。「我拉的」很快找到了塞尚，並且買斷了他的作品交易權，為他舉辦了一次個展。展覽不出所料地火了，「我拉的」也狠狠賺了一筆，這種操作放在今天，叫作「話題行銷」。

在這裡我還想提一下塞尚的另一幅畫——《玩紙牌的人》。

一樣歪斜的桌子，一樣面無表情的人物。和塞尚的其他作品比起來，這幅畫算不上是最出彩的，但它也有它的特別之處——價錢。

2011 年，這幅畫以 1.6 億英鎊的價格被售出，創造了當時繪畫史上的世界紀錄。當然啦，我們不能以現在的價格去看那個時候的作品，如果真要這樣，那「我拉的」1939 年死的時候，在他房子裡躺著將近一萬幅畫，都是梵谷、馬諦斯、畢卡索……總價值差不多是 200,000 億元台幣，是比爾·蓋茲總資產的十倍。

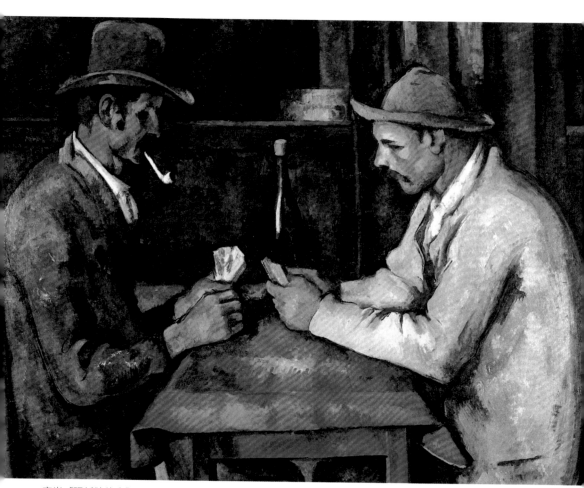

塞尚《玩紙牌的人》　*The Card Players*　1892–1893

最後我想聊一下塞尚的基本功。許多人認為，塞尚的畫之所以那麼不對稱，其實是因為他根本就畫不準。

關於這種說法，我不知道是不是真的，但我曾有幸見過幾幅塞尚早期的素描作品，畫得還是很準的。如果那真是塞尚真跡的話，說明他還是有一定繪畫功底的。

看到這裡，如果你依然對塞尚的作品喜歡不起來，那也是很正常的。可能他的想法太過前衛了，時至今日也無法被所有人接受。包括我本人在內，可能我還沒到能夠欣賞塞尚的層次吧。

但無論喜歡與否，我們都無法否認塞尚在藝術史上的貢獻。塞尚絕對算得上是法國偉大的藝術家之一。他經歷了印象派從興起到鼎盛的整個過程，然後又親手將它全盤顛覆。他就像一個推著巨石的登山者，在到達頂峰之前一旦放棄，就必定粉身碎骨。慶幸的是，他堅持到了最後，並且為後來的藝術家開闢了一條全新的道路。所謂的「現代藝術」，就是從塞尚這兒開始的。

畢卡索曾說過：

「塞尚是我們所有人的父親！」

這就是塞尚——

現代藝術之父。

8

瘋子——梵谷

Vincent van Gogh

1853–1890

當您看到右邊這幅自畫像時，應該已經知道我要聊誰了吧？

沒錯，就是梵谷。

他這憂鬱的小眼神實在太有名了，以至於直接看自畫像就能叫出他的名字。

但是，這本書中我在介紹其他畫家時，報名字之前多少都要有些鋪墊。梵谷雖然有名，但我也不想就此壞了規矩，您就權當不知道，我們重新來一遍。

1886 年，一個立志成為畫家的年輕人來到藝術之都──巴黎。

他在這裡見識到許多大師級作品，並受到了他們的啟發。

但是，沒過多久，他就發現當時的那些畫風都不夠他玩兒。於是，他決定不再追隨別人的腳步，要走出一條只屬於他自己的藝術創新之路。

這時的他，並不知道自己只剩下四年的生命……

這個年輕人的名字叫

文生・梵谷
Vincent van Gogh

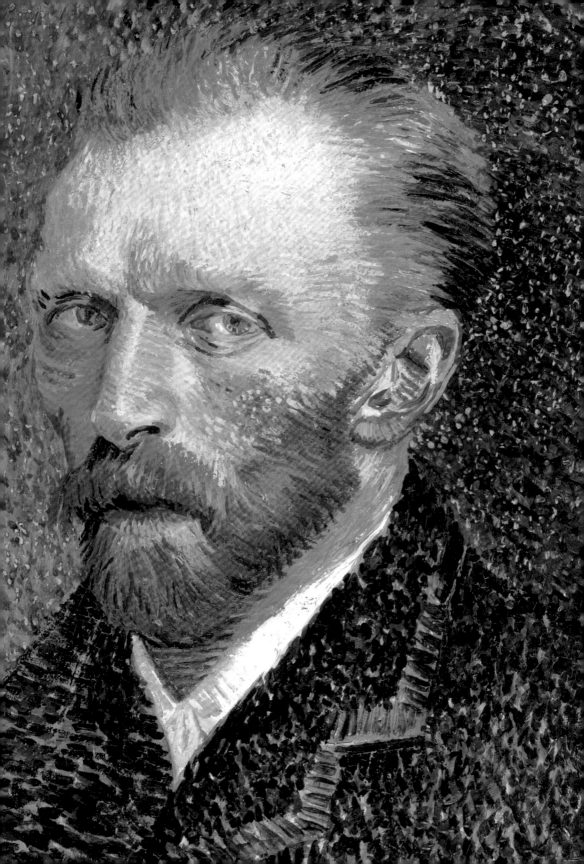

關於文生‧梵谷，我想，他應該算是一個家喻戶曉的畫家。

您可千萬別小看「家喻戶曉」這四個字，能擔得起這個形容詞的，可都不是普通人！

隨便找一個藝術門外漢，可能從沒看過梵谷的作品，但卻肯定聽說過他的名字。這就是所謂的「家喻戶曉」。在整個藝術圈能達到這個級別的，估計只有莫札特、莎士比亞這類神人了，在繪畫圈裡就更少了。

那梵谷的名氣為什麼會那麼響？

論才華，他並不像竇加那樣鶴立雞群；論身世，也不像瑞典「乾阿哥」馬奈那樣顯赫。但他的名氣卻比他們都響，這是為什麼？

因為他獨特！

其他的大師，無論多牛，在歷史上總能找到那麼一兩個畫風或性格和他類似的畫家，但是梵谷，不誇張地說，往前五百年，甚至往後五百年，都找不出第二個來。

那麼，他到底有何獨特之處？

首先，我想聊聊他究竟屬於哪個「派」。

藝術家的分派，並不像黑社會電影裡那樣，幾個弟兄向關二哥磕個頭，然後在背上紋條青龍什麼的就算加入幫派了。其實，藝術家還不如幫派弟兄，他們的分派大多是被動的，是後來的人給他們分的，也可以說是「被分派」。

分派的標準基本上就是根據以下三點：

1. 這個畫家的畫風。

2. 受到什麼大師的影響。

3. 所處的年代。

許多畫家都是在死後才被專家學者歸入某某派的，所以他們自己也沒得選。

但話又說回來了，要給梵谷分派，也確實為難了那些專家學者。

我們先從第一點來看：梵谷的畫風。下一頁上面那幅畫是梵谷到巴黎之前的作品——《食薯者》。是不是有種很慘的感覺？（聽名字就覺得有點兒慘。）

梵谷就是背著這幅「慘畫」來到巴黎，想要靠這樣的畫風在巴黎闖出一番天地。結果，不用想也能猜到，誰願意掏錢買一幅掛客廳礙眼、掛飯廳影響食欲、掛廁所導致便祕的「慘畫」？

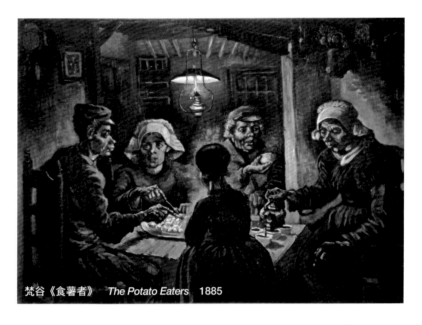

梵谷《食薯者》　*The Potato Eaters*　1885

　　到了巴黎以後，梵谷接觸到了印象派，畫風一下子變「亮」了！

　　下面這幅《塞納河上的橋》就是梵谷在這個時期的作品。把這兩幅畫並排放在一起，誰會相信這是同一個人畫的！而且前後就只差兩年時間。

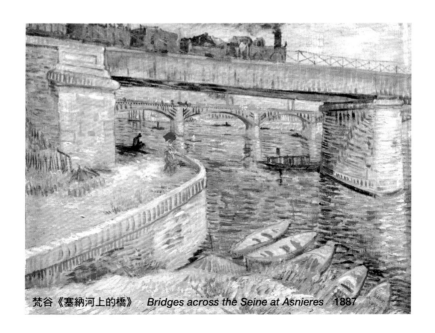

梵谷《塞納河上的橋》　*Bridges across the Seine at Asnieres*　1887

好吧，如果梵谷的畫風難以捉摸，那我們再來看看第二點：他受過誰的影響？

梵谷自己曾表示他最喜歡的畫家是米勒（Jean-Francois Millet）。

米勒屬於巴比松畫派，在當時來講，巴比松畫派並不像學院派那麼保守，但也沒有印象派那麼激進，算是半個非主流。光就畫風來講，更偏向於現實主義。什麼是現實主義？簡單地說，就是喜歡畫那些現實中「苦哈哈的人」。

就拿梵谷的偶像米勒來說，他最喜歡畫的就是鄉下的農民，下一頁這幅《播種者》就是他的代表作。

接下來，我們再來看看梵谷臨摹的「苦哈哈的人」。

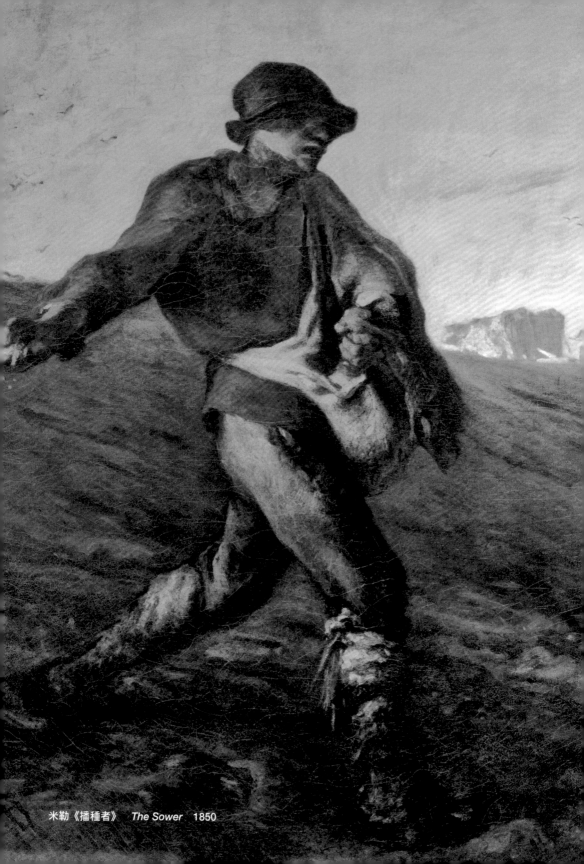

米勒《播種者》 *The Sower* 1850

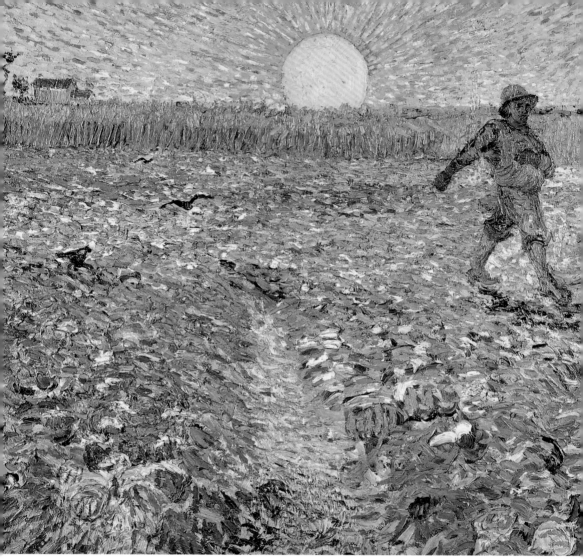

梵谷《播種者》　　*The Sower*　　1888

　　這是梵谷的《播種者》。

　　看著這個在陽光下踢正步的歡樂男青年，我覺得，如果硬要把梵谷和米勒
湊一塊兒的話，那也太不人道了吧！

　　那麼只剩最後一種分類方式了——時代。

　　前面已經提到過，梵谷來到巴黎是在 1886 年，當時正好是印象派如日中天
的時候。其實梵谷自己也說過自己是一個印象派畫家，在一封 1888 年 9 月的信
件中，梵谷是這麼寫的：

「我在印象派中看到了尤金‧德拉克洛瓦的復活，但因為各個畫家的詮釋是彼此背道而馳而且不可調和的，所以印象派無法成為一種教義。正因為如此，我才會繼續做一個印象派畫家。」

那麼，梵谷應該算作是印象派了吧。

抱歉！

分門派這種事兒自己說了是不算的。在我們現在的藝術教科書裡，梵谷被劃分在「後印象派」中。

後印象派？一個聽上去就有點兒不負責任的名字，這其實很符合老外給畫派取名字的風格，什麼前拉斐爾派、新古典主義其實都是這個套路。

名字雖然不負責任，但成員實力卻很強，塞尚、梵谷、高更和秀拉都是後印象派的（也有種說法是把秀拉算在「新印象派」裡）。

其實「後印象」這三個字，是後來一位英國藝術史學家取的名字，因為這裡面的畫家都受到了印象派的影響，但又各自走出了不同的路子，屬於從大公司辭職後單幹並成功上市的一群人。

通常在一個流派向另一個流派過渡的時期，往往最容易出現能夠開宗立派的大畫家，比如夾在中世紀和文藝復興之間的喬托（Giotto），夾在文藝復興和巴洛克之間的卡拉瓦喬。所以說，藝術史學家把這個團體單獨拿出來命名，也是為了表明這幾個人在藝術史上的地位很重要。

不容易啊！也實在為難那些「分派」的學者！

在我看來，把藝術家分為不同的派系，其實就是為了讓教授在上課時比較方便歸納總結。對於我們這些業餘愛好者來說，大可不必糾結於派別，反正考試也不會考這些。那我從開始到現在一直都在說廢話嗎？！

差不多吧！

畢竟，又有哪個畫家的畫風是一成不變的呢？

如果硬要分，我覺得倒可以給梵谷單獨分一派：

癲狂派。

藝術家都是瘋狂的，但是和畢卡索、馬諦斯那種故意作怪的畫家不同，梵谷的「怪」，是骨子裡的怪，是在他的血液和骨髓裡的。

因為他本身就是個「神經病」（學名全稱：癲癇＋躁鬱症＋急性間歇性噗林病＋梅尼爾氏症）。

要瞭解這個「神經病」，有三個人是繞不過去的，可以説沒有這三個人，就沒有我們今天所認識的梵谷。

三個人，缺一不可。

重要人物 1 號：西奧‧梵谷

（Theo van Gogh）

文生‧梵谷的弟弟，也是他一生的知己，並且終其一生，在精神上和經濟上鼎力支持梵谷的夢想。我們今天之所以能夠瞭解到梵谷如此多的心路歷程，也全部都是源自他和弟弟西奧互通的信件。

年輕時的梵谷做過許多職業：畫廊銷售、傳教士、外語老師……但是哪樣都做不長。1880 年，二十七歲的梵谷發現自己一路走來一事無成，最終決定以畫維生。

右側這幅畫是梵谷 1888 年的作品——《紅葡萄園》，這也是「以畫維生」的梵谷生前賣掉的唯一一幅油畫。

很慘吧？確實慘，但慘的不是梵谷，而是他的弟弟西奧。嘴上說著靠畫維生的梵谷，其實是靠他弟弟維生。

我曾經聽人說過：「一個藝術家，如果太窮的話是沒有心思創作的。反過來，當一個藝術家太有錢時，也創作不出多好的作品。只有處在一個既餓不死又吃不飽的狀態時，才能不斷激發他對創作的饑渴。」

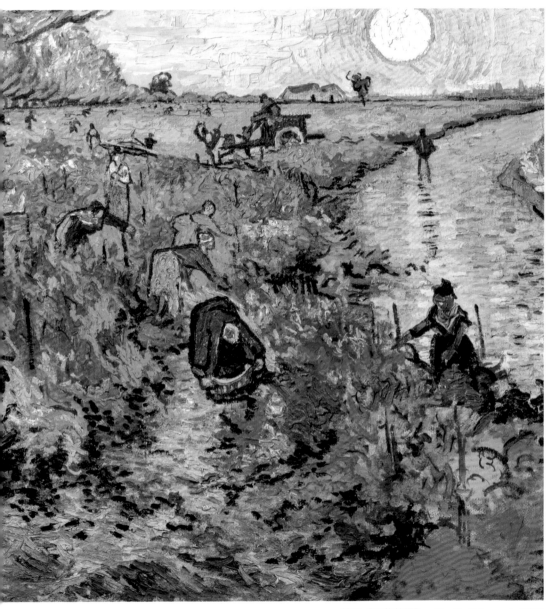

梵谷《紅葡萄園》　*The Red Vineyard*　1888

梵谷就處在這麼一個「不上不下」的位置，他有個好弟弟，所以他一直沒有餓死，並且能全身心投入繪畫。

在梵谷寫給弟弟的六百五十一封信中，有三百九十二封是在要錢。從 1880 年 6 月到 1890 年 7 月，整整十年，梵谷從弟弟那裡得到了一萬七千五百法郎的愛的供養。

那弟弟為什麼要這樣資助他呢？是從他身上看到了一個未來的大師嗎？

作為職業畫商的西奧，憑藉自己在藝術品行業多年的經驗，以及獨到的眼光，在當時就對梵谷的畫給出了客觀並堅定的判斷：**哥哥的畫，就是垃圾。**

從梵谷寫給西奧的信中，就可以看出西奧的態度：

「你多次在信中明確表示，無論是作為畫商，還是在私下裡，你都沒有考慮過，也不打算考慮，並且認為現在沒有能力為我的作品付出哪怕一丁點努力。」

可以看出，西奧雖然資助梵谷，也收下了他寄來的作品，但是壓根兒沒打算拿出去賣。

在寫給西奧的另一封信中，梵谷更加徹底地表達了他的不爽：「坦白地說，如果你老老實實地告訴我，你覺得我的作品不夠好，或者有別的什麼導致你不願好好打理它們，我都不會責怪你。但如果你只是將它們放在角落裡，壓根兒不給顧客看，而又信誓旦旦地告訴我，你覺得我的畫裡有值得肯定的東西──我並不相信你的話──那你就是偽君子。我不信你真的認可我的畫，你口中沒有一個字是真的。正因為你說自己比其他任何人都瞭解我的作品，我才能斷定你對我的評價很低──就連碰碰它們都怕髒了你的手。」

所以說，西奧資助梵谷的動機只有一個，就是：**兄弟情義。**

1885 年 4 月，梵谷寫給西奧的信件，在信裡提及了他的第一幅作品《食薯者》。

而梵谷的創作熱情則完全源於他對藝術單純的夢想：

「希望所有人都能看到我的畫，並能夠通過我的畫感受我的內心。」

那麼，梵谷的畫究竟有何特別之處呢？關於梵谷繪畫的一些介紹中，經常會出現一個詞——強烈。

強烈的色彩、強烈的感情……

他的「強烈」首先源於他那厚重的筆觸，那些顏料似乎不是塗上去的，而是直接擠到畫布上的。

所以他作品的成本首先就比別的畫家高，每幅畫都會用上比別的畫家多一倍的顏料，但是這種畫法卻能給人一種莫名其妙的立體感。

梵谷《向日葵》　*Sunflowers*　1887

另外，他的「強烈」也體現在他的用色上。他總愛用藍色＋黃色，或紅色＋綠色之類的色彩搭配。

這些顏色在色彩中是對比的顏色，也就是完全相反的顏色。一般的畫家是不敢隨便碰這種搭配的，因為弄不好很容易搞得像在唱「東北二人轉」（編註：流行於中國東北的地方戲曲）一樣。

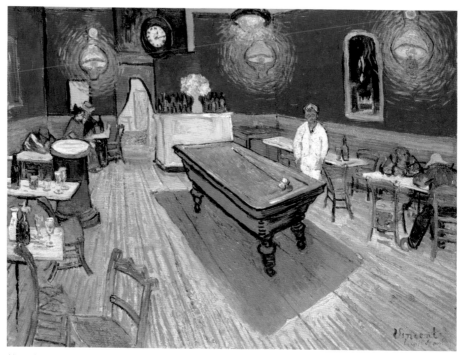

梵谷《夜間咖啡廳》　*The Night Café*　1888

但梵谷卻很懂駕馭這些顏色，除此之外，他還有一套欺騙視覺的方法：先將對比色放在一起造成眼睛的不適，然後再用白色來緩和這種不適。所以你會發現每當梵谷用對比色的時候，畫面中總會出現一塊兒白色，這幅《夜間咖啡廳》就是最好的例子：在紅色＋綠色背景的咖啡館正中，站著一個身穿白衣的人，他的功能就是調和兩種強烈的色彩。梵谷也經常會在肖像畫中採用類似的細節，比如會讓人物露出一小截白色的袖子或者襯衫領子。

這就是他的色彩特別強烈、特別明亮的原因。

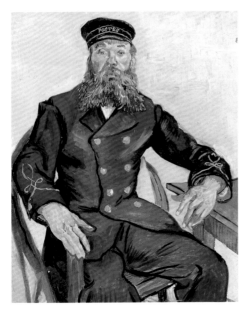

梵谷《郵差約瑟夫・魯倫》
Portrait of the Postman Joseph Roulin　1888

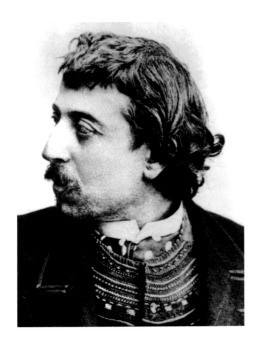

如果以上這段話讓你看著頭暈，那我們換個角度來聊吧。

一個成功的藝術家，一般都具備以下幾點特質：

1. 心中有崇拜的畫家。

剛才提到過，梵谷的「男神」是米勒。

2. 有一個被稱為繆斯女神的「情人」。

梵谷雖然沒有繆斯（他是有過幾次戀愛經歷，只是最終不是把姑娘嚇跑了就是把姑娘全家嚇跑了），但是，對於獨一無二的梵谷來說，根本不需要女神什麼的給他帶來靈感，因為，他有一樣別的畫家沒有的東西——「精神病」。

3. 有幾個志同道合的小夥伴。

梵谷雖然生性孤僻，不懂人情世故，不善與人交往，但是，他還是有朋友的！不是他弟弟西奧，也不是幻想的朋友，而是一個真實的朋友！這個朋友，也是影響他一生的重要人物之一。

重要人物 2 號：保羅・高更（Paul Gauguin）

高更在當時的法國畫壇也算是一號猛人，他獨樹一幟的畫風和標新立異的性格，曾多次震動整個畫壇。他也是唯一一個被梵谷欣賞的男人。

1888 年 2 月，梵谷來到法國南部的小城亞爾（Arles），並打算在這裡實現他的另一個夢想：建立一間藝術家工作室，並使它最終成為藝術家的聚集地（其實這也是為了仿效他的男神米勒，米勒曾經就在巴比松和他的小夥伴們搞過一個類似的「創意園區」）。

可能你會問，想搞工作室，在巴黎搞多好，那裡既繁華又時尚，可能開銷會大點，但又不用自己掏錢，幹嘛還非要折騰跑去亞爾呢？

因為他的弟弟也開始受不了他了。

當時梵谷因為酗酒，得了一身病（我們都知道是什麼病）。梵谷的病情漸漸影響到了和他住在一起的弟弟西奧。「你不工作就算了，完全用我的錢我也忍了，但你別影響我賺錢呀！難道要兩人抱在一起餓死不成？」

於是，西奧狠了狠心，把梵谷送到了亞爾去療養。當然也有更浪漫的猜測，說他是為了追逐南方的明媚陽光。但在我看來，他離開的主要原因，是為了開始實施他倆的一套商業計畫。

這其實是一個很有意思的計畫，具體操作方法是這樣的：第一步是先去南方成立一個畫家協會，這個協會的成員分成三類人：1. 畫商；2. 大眾印象派畫家（也就是已經成名的印象派畫家，比如莫內、竇加等）；3. 就是像梵谷、高更這樣的小眾印象派畫家。

這三類人都將自己手頭的畫拿出來投入到協會裡，作為進入協會的股份，協會所有賣畫的收入將按比例分給協會所有成員。這就類似於大家合夥出資開一家公司，然後按照股份來分紅。聽上去似乎是一個不錯的商業理念，可見梵谷在巴黎的這段日子沒有白混，也開始想著怎麼賺錢了。

經商的朋友可能很快就能看出這個商業架構上的 bug，但這不重要，我們在這裡也不贅述了。

總之，梵谷到了亞爾後，就在當地租了一棟兩層樓的小屋，並把它漆成了他最愛的亮黃色，還給它取名為「黃屋」。

一切準備就緒後，接下來就是邀請藝術家入駐了。梵谷第一個想到的就是高更，而高更也答應了他的邀請，但條件是要梵谷的弟弟西奧為他還債。

得知高更要來，梵谷就如同打了雞血一般，每天創作一幅畫，有時兩幅，為的就是向高更展示他在黃屋中的成果。

梵谷《黃屋》 *The Yellow House* 1888

這是梵谷在亞爾時期的代表作，也是他一生著名的作品之一──《向日葵》。

這幅畫有意思的地方在於，他居然用黃色的背景來襯托黃色的向日葵，而且不顯得單調。這幅畫，可以算得上是梵谷一生中最重要的作品了，至少梵谷自己是這麼認為的。因為當高更來到「黃屋」時，在這幅畫前佇立了許久，並且盛讚了這幅畫。

🔍 梵谷用他慣用的厚重筆觸，將花瓣一筆一筆勾了出來。

🔍 梵谷居然把自己的簽名直接簽在了花瓶上，估計會這樣做的也只有梵谷了。藍色的簽名配上黃色的花瓶，居然並不顯得突兀，反而有點兒「點睛之筆」的意味。

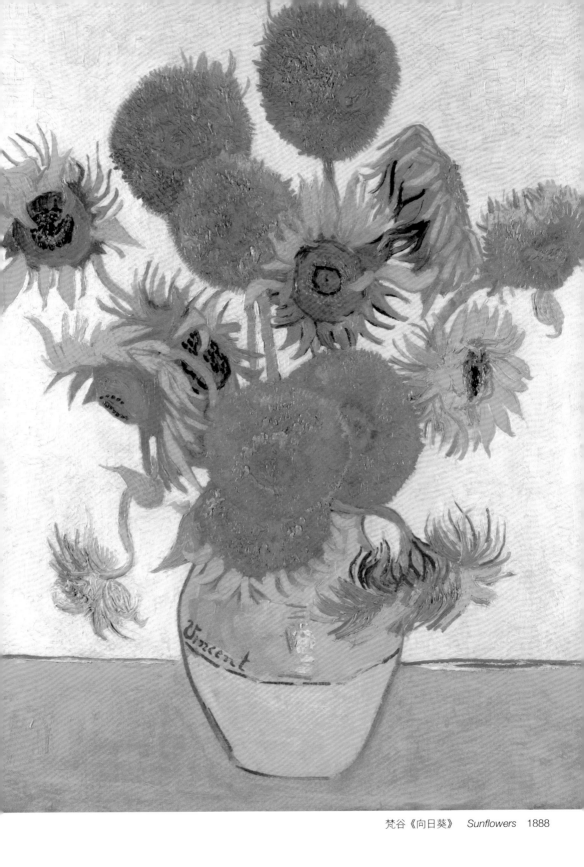

梵谷《向日葵》　*Sunflowers*　1888

梵谷日思夜想的高更終於來到亞爾。

但是，俗話說「物以類聚，人以群分」，能夠被「精神病」看上的人，那也絕對不會是什麼好鳥。

自從搬到小黃屋以後，除了一起喝酒玩女人的時候（到底還是不負「黃屋」這個名稱），高更和梵谷幾乎每天鬧彆扭。

俗話又說「不要和精神病理論」，這兩位老兄經常為了一個問題爭得面紅耳赤，好幾次差點兒大打出手。

更讓高更受不了的是，梵谷老愛在高更畫畫時站在他身後挑毛病，我們知道藝術家是最恨別人在背後指點江山的了（到今天都是）。

於是，高更徹底扛不住了，他給梵谷的弟弟寫了一封信，基本內容是這樣的：「我實在受不了你那個精神病哥哥了，老子不玩了！想怎樣就怎樣吧！」

在高更明確表達去意之後，在 1888 年 12 月 23 日的夜裡，發生了那件藝術史上最著名的

自殘事件。

可能您早就聽說過這次著名的自殘事件，坊間也流傳著好幾個不同的版本，至今沒有一個定論，但是唯一不變的是：經過這次事件之後，梵谷少了一隻耳朵。

我來介紹一下幾個流傳最廣泛的版本吧。

版本一：那天夜裡，高更在路上走著走著，梵谷突然從背後衝上來，在高更面前「咔嚓」一下，把自己耳朵割了，然後也不去看醫生，一邊任由耳朵嘩啦嘩噴血，一邊蹦蹦跳跳回家睡覺了（命真硬）。如果真是這樣的話，可以想像一下，當時的高更一定是站在原地、一臉問號……

版本二：認為梵谷的耳朵其實是高更割的，但為了袒護小夥伴，梵谷一直對外堅稱是自己割的。這種說法聽起來似乎有點兒陰謀論的味道，但有趣的是，那一天當地的報紙上確實記載著一則「一男性持刀刺傷另一男性」的新聞……

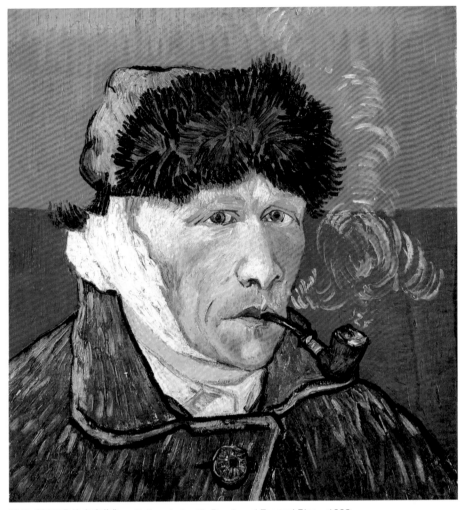

梵谷《割耳朵的自畫像》　*Self-portrait with Bandaged Ear and Pipe*　1889

版本三：這個版本就和高更沒什麼關係了，據說是梵谷為了追求一個女人，把自己的耳朵割了下來送給她作為定情信物！而且還是走到那個倒楣的女人面前，二話不說直接把一個嗞嗞冒血的小包裹塞到她手裡，掉頭就走了……有些人就註定孤獨一生……

這些版本每個都很奇葩，但具體梵谷是怎麼變成「一隻耳」的，今天已經無從考證了。不管怎樣，高更的離開給梵谷造成了致命的打擊——

梵谷徹底瘋了。

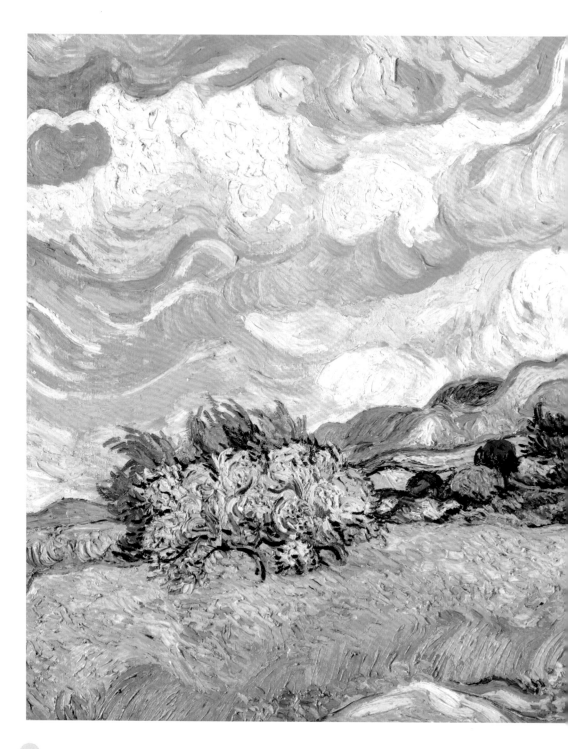

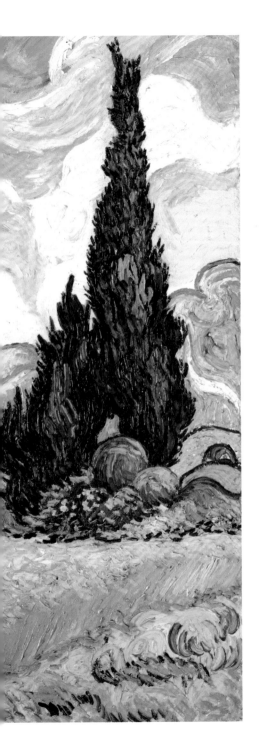

梵谷為什麼會發瘋？這點我覺得還是比較好理解的。

關於「黃屋」的夢想，就好像我開了一個粉絲頁，並且希望把這個粉絲頁打造成一個粉絲數破億的超火 IP。

然而兢兢業業幹了好幾個月，卻發現連「潛水粉絲」一個都沒有。這時，唯一的「讚」也退讚了……徹底瘋了……

🔍 這是梵谷發瘋（進入精神病院）後創作的作品，可以看出，整個畫面都在扭動。

梵谷《麥田裡的絲柏樹》
Wheat Field with Cypresses 1889

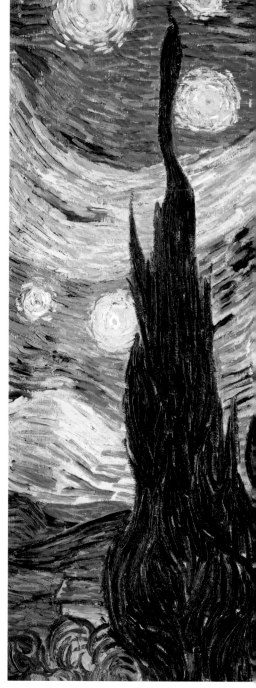

這是梵谷的「瘋畫」中最著名的一幅——《星夜》。

可能你見過這幅作品，即使沒見過，你也一定聽過為這幅畫寫的一首歌——《文生》（Vincent），第一句歌詞就是：「Starry Starry Night⋯⋯」

🔍 《文生》這首歌是由著名音樂人唐・麥克林（Don McLean）於 1972 年創作的，這是他在看完一本梵谷傳記後有感而發寫的，現在這個旋律已經傳遍了世界每個角落。

🔍 畫中的樹木、天空和山脈，似乎也都發瘋似的扭曲變形，好像要被一個龐大的漩渦吸進去一樣。

梵谷《星夜》
The Starry Night　1889

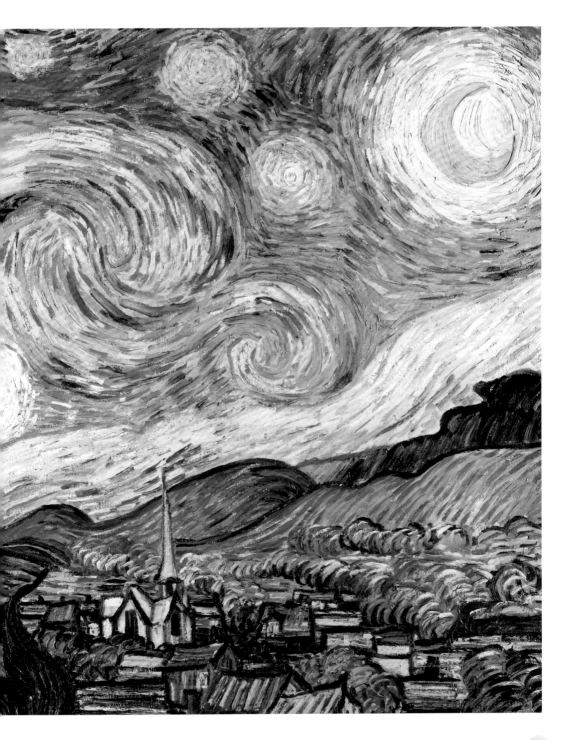

疾病，在一點點摧毀梵谷的同時，也將他骨子裡的才華一點點逼出來。梵谷的病情越來越嚴重，有一次發病，他甚至吞了一整罐他最愛的黃色顏料。

如果你問我顏料有沒有毒，那我可以肯定地告訴你，黃色顏料絕對有毒！但是，「命很硬」的梵谷還是被搶救過來了。

梵谷《自畫像》　*Self-Portrait*　1889

1890 年，經過弟弟西奧的精心安排和精神病醫生嘉舍的細心照料，梵谷的病情似乎有所穩定，並在這時，創作了下一頁那幅傑作。

這幅《嘉舍醫生》，就是前面聊雷諾瓦時講的、那幅齊藤了英花了八千兩百五十萬美元拍下的「第一名」作品。然而這幅畫厲害的地方還不只是它的價格。

普通人印象中的拍賣會都是這邊喊一個價錢，那邊喊一個更高的價錢。那種一上來就喊個全場驚豔的「鎖定價」的橋段一般只會出現在電影裡，如果現實生活中發生類似的場景，那也只能稱之為「奇跡」。

然而這個「奇跡」在這幅畫上發生了，開拍才三分鐘，齊藤就喊了讓全場都「哇」出聲的價錢，然後在一片驚訝的目光和譁然的掌聲中揮了揮手，接著付錢，拿畫，走人。

梵谷《嘉舍醫生》
Portrait of Dr. Gachet　1890

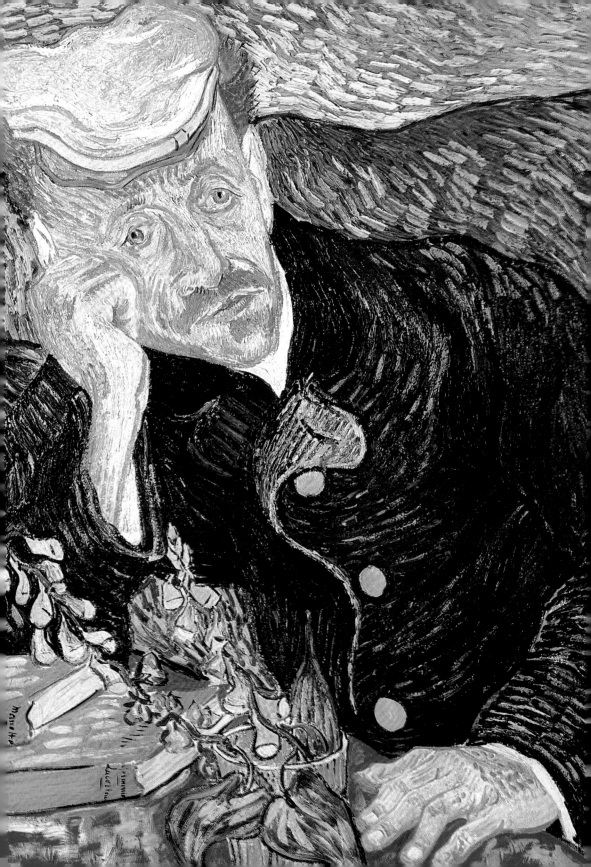

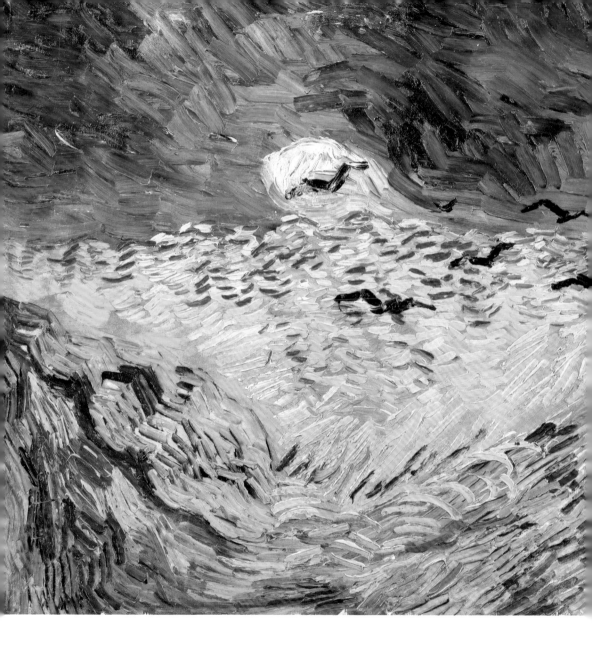

同年，梵谷創作了這幅《麥田群鴉》。

依然是他慣用的藍色＋黃色搭配，畫面中間那條路似乎是條死路，左右兩
條小徑組成一個展開懷抱的形狀，麥田上的烏鴉向遠方飛去，似乎預示著梵谷
心中的病魔正在離開……

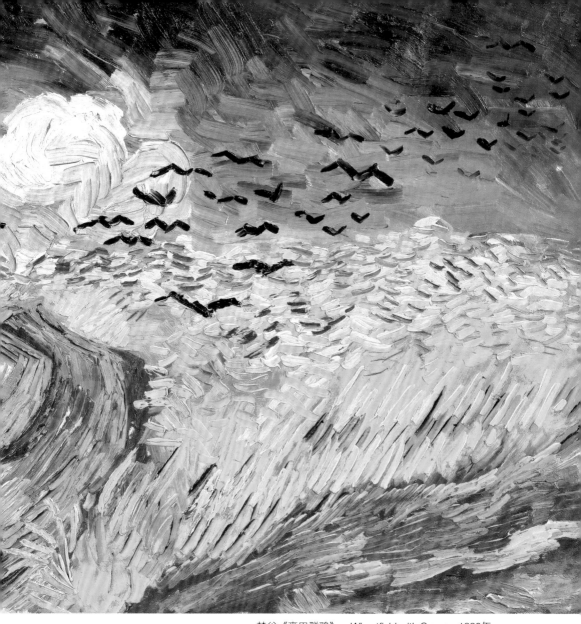

梵谷《麥田群鴉》　　*Wheatfield with Crows*　　1890年

當然，烏鴉也可能

正向他撲來……

1890 年 7 月 27 日，梵谷用一把獵槍（也有一說是手槍）對著自己呼了一槍。然而，命很硬的梵谷沒有馬上掛掉，他甚至還自己走回了旅館。

在痛苦中掙扎了兩天後，最終，三十七歲的梵谷死在了弟弟西奧的懷裡（最近有個作家認為梵谷是他殺，對此我持保留意見）。

梵谷在有生之年只賣掉了一幅畫，就像唐・麥克林在《文生》中的歌詞唱的那樣：

「人們不懂得如何愛你，但是你的愛卻如此真實。
也許這個世界不配擁有一個像你如此美麗的人。」

說到弟弟西奧，似乎他來到這個世界就是為了幫助梵谷完成夢想的。

六個月後，西奧也離開了人世，就葬在哥哥梵谷的旁邊。

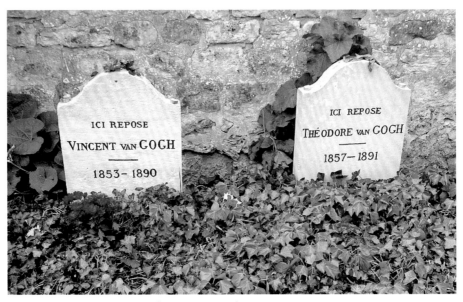

梵谷兄弟墓碑，瓦茲河畔的奧維（Auvers-sur-Oise）

但是，梵谷的故事還沒有結束。因為第三個重要人物還沒有出場。

重要人物 3 號：喬安娜‧梵谷（Johanna van Gogh）

西奧的太太，梵谷的弟媳，喬安娜。

可以說，沒有喬安娜，就沒有我們今天所認識的梵谷。

她在整理丈夫的遺物時，發現了梵谷的近兩千幅作品（就他如此短暫的生命而言，這個數量的作品是人類史上的奇跡了）。

到這個時候，可貴的已經不是梵谷的畫有多偉大，而是喬安娜知道梵谷的畫有多偉大，她並沒有像普通家庭婦女一樣，把這些沒銷路的畫稱斤賣給回收廠，而是將這些傑作收藏好，並不遺餘力地去宣傳它們。不出十年，她就讓梵谷的畫轟動了畫壇，當時市面上甚至已經出現了梵谷的假畫。

梵谷人生中最重要的三個人：西奧讓梵谷不會餓死；高更幫梵谷「打雞血」；而喬安娜，則是讓他作品發揚光大的人。

聊到這裡，我想由衷地感歎一句：

早幹嘛去了？

其實人們對喬安娜的評價一直是褒貶不一的。許多人認為她恬不知恥地為了賺錢而公開丈夫與梵谷的所有信件，特地營造出這樣一個悲情角色來博取同情，以達到市場行銷的效果。

但是我覺得，又何必那麼較真兒呢？一個女人在丈夫死後，要靠自己來養家糊口，面對一房間的畫，當然要想辦法靠它們賺點兒生活費。畢竟，沒有她的話，我們可能到今天都不知道誰是梵谷？

今天，梵谷的作品已傳遍世界，人們排隊看他的畫，他的夢想終於實現了——

「希望所有人都能看到我的畫，並能夠通過我的畫感受我的內心。」

你可以不喜歡梵谷的作品，但是，不可否認的是，他的作品確實有一種魔力，讓人看過以後就會印在腦海中揮之不去。高更在離開黃屋的十四年後，在他的筆記裡寫道：

「我至今依然滿腦子都是向日葵。」

9

失敗者——高更

Paul Gauguin
1848–1903

本章的故事和本書其他故事有點兒不同。

主人公不是什麼年少成名的藝術天才，也沒有糾纏不清的愛情故事。說實在的，我並不覺得他的故事有多麼跌宕起伏。

用一句話概括，就是一個有錢人莫名其妙變成了一個原始人，最後死在南太平洋上一座小島的故事。

這樣的故事，每天都會發生，沒什麼好大驚小怪的。

……

寫完這段開頭後，我又讀了一遍，覺得自己就像個語無倫次的傻子。可能是我的表達能力有問題，但如果你慢慢往後讀，也許會和我有同樣的感受（如果沒有，那我也只好承認我就是個傻子）。

哦對了，差點兒忘記介紹！

故事的主人公，名叫

保羅·高更
Paul Gauguin

高更的故事我想從一本和他有關的小說講起，書名叫作《月亮與六便士》（*The Moon and Sixpence*）。

如果你沒有聽說過這本書，那麼恭喜你！說明你肯定不是文藝青年。即使你聽過卻沒讀過，那問題也不大，因為本篇文章裡面會夾雜著半篇讀後感。

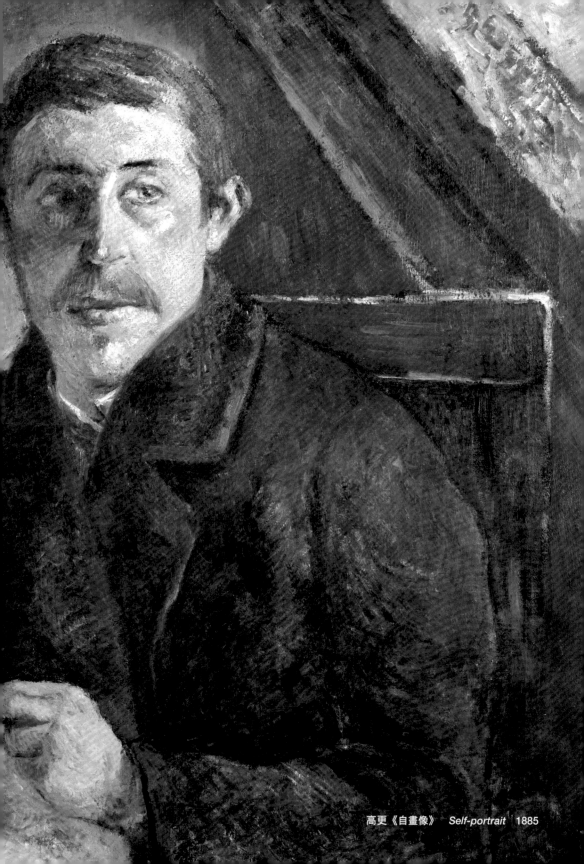

高更《自畫像》 *Self-portrait* 1885

我是在本書寫成之前不久才讀《月亮與六便士》，相距這本小說首次發行的時間晚了整整一百年。我之所以把它放在本章的開頭，一是因為我自己才看完，對我來說正新鮮燙手；二是因為這本小說的主人公，就是以高更作為原型的。

　　它的作者是一個名叫毛姆（Maugham）的英國人。

　　在前面塞尚的故事裡，也講到一本名為《傑作》的小說，同樣也是以塞尚本人為原型的。但《月亮與六便士》與《傑作》的不同之處在於，《傑作》的作者左拉本來就是塞尚的朋友，而《月亮與六便士》的作者毛姆和高更應該沒半便士關係，他對高更的瞭解也是從報紙、雜誌以及道聽塗說中得到的。可以說和我們站在同一個角度，只不過距離比我更近一點兒，近了一百年。

　　一百年後，我用一個「新媒體從業者」的眼光看這本二十世紀的暢銷小說，依然覺得，它不管在什麼時代都會是個「爆款」。小說的語言詼諧幽默，故事情節跌宕起伏，最厲害的是，你隨便翻一頁就能聞到一股濃濃的「雞湯」味！（那個年代應該叫「至理名言」）

　　比如什麼：「我羨慕那些樸實無知的愛情，因為他們的愚昧比我們的學識更可貴。」「大多數人都沒有勇氣去過自己想要的生活，而最終過上了不得不過的日子。」

　　（可能和原文有些出入，但大概就是這麼個意思吧）

　　這樣的小說不管在哪個時代，都會讓當時的文藝青年招架不住，更別說再配上一個那麼文藝的書名了。小說中的主人公名叫查爾斯‧史崔蘭（Charles Strickland），名字有點兒難記，我們暫且稱他為高更 2.0 吧。

　　毛姆在小說中，把高更 2.0 刻畫成了一個粗魯、自私、野蠻的渾蛋。

　　他是一個事業有成的中年人，本來在英國幹著一份股票經紀人的工作，有一個幸福美滿的家庭。突然有一天，他給老婆寫了封信，說自己決定去巴黎再也不回來了，拜拜。

　　從此他不顧所有人的反對，毅然放棄原本富足的生活，走上了一條窮鬼藝術家之路。最終，在大溪地（Tahiti，南太平洋上一座小島）他走完了窮困潦倒的一生。他的作品在生前一直沒有獲得認同，死後反而開始大賣。（和前面提到的那個紅髮男子如出一轍）

　　但小說畢竟還是小說，如果拿真實的高更 1.0 來做對比，你會發現他們的起點和終點確實都一樣，但中間的過程卻差得很遠。這就好像都是從上海到拉薩，一個乘飛機，一個步行。

　　真實的高更，少了些曲折反轉的故事情節，卻多了些真實生活中的無奈。

故事要從 1879 年開始說起，那一年高更三十一歲，在巴黎的證券交易所上班。

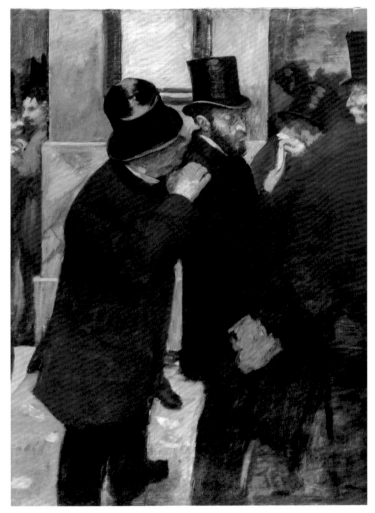

竇加《證券商》　*Portraits at the Stock Exchange*　約 1878–1879

這是竇加以證券交易所的「老男人們」為對象創作的一幅作品，當時的高更應該就是這種打扮，西裝筆挺，一副企業家的樣子。和朋友吃午餐的時候會聊聊藝術，鄙視鄰桌那些只知道聊錢的俗人（而那些俗人很可能都是藝術家）。

高更當時年收入三萬法郎，這個收入在當時能幹些什麼呢？基本上，可以買一百幅任意一位印象派畫家的畫。這樣舉例好像不太直觀，拿梵谷來做個衡量標準吧。

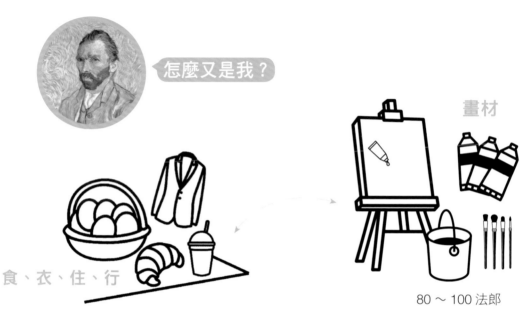

怎麼又是我？

畫材

食、衣、住、行

50 ～ 80 法郎

80 ～ 100 法郎

梵谷在「黃屋」時期一個月的生活費在三百法郎左右，他用這些錢解決吃、穿、住、買畫具、泡酒吧、玩女人等生活需求的同時，還能滿足高更的吃、穿、住、買畫具、泡酒吧、玩女人的需求。

泡酒吧

20 ～ 100 法郎
（主要看狀態）

Yeah!!

那時的高更過得很富裕，有一份幹了十一年，並且十分擅長的工作，三個可愛的孩子（高更一共有五個孩子，還有兩個即將趕到戰場）。

高更夫人和孩子

故事到了這裡，通常都會有個反轉，在小說裡，高更 2.0 莫名其妙地厭倦了富足的生活，決定拋妻棄子追求自己的藝術生涯。之所以說「莫名其妙」，並不是我的感悟，當時的許多文學批評家都覺得這段寫得莫名其妙，就連作家毛姆自己其實都沒想通（他自己在書裡也表達了這種困惑）。日子過得好好的，怎麼就忽然被藝術召喚了呢？這就好像在看清朝宮鬥戲的時候，劇中的主人公突然被 UFO 吸走了一樣。觀眾面面相覷，但票都買了，沒辦法，只能嘗試自己腦補。

以下是我的腦補：生活就像一座圍城，每個人活到一定歲數多少都會對生活現狀不滿意，想去嘗試另一種生活狀態。而高更 2.0 正值這個年齡，就像所有中年男人一樣，有一天忽然發現自己的生命已經過去一半了，覺得就這樣一條路走到死太無聊了。於是他產生了一種錯覺：「我其實並沒有過上自己想要的生活！」

說實話，這種情節出現在小說中很正常，因為越不合常理的情節越能吸引讀者。但在現實生活中，要讓一個事業有成的中年男人放棄一切，機率不會高於讓一個阿拉伯石油王子求著你繼承他的財產。

在我看來，能讓現實中的人做出不合常理的抉擇，那他背後一定會有一隻「無形的推手」，讓中年男人從頭再來一遍的「推手」，無非就兩種：

婚變或失業。

你可能會覺得我的腦補有些俗氣，為什麼他就不能是為了純粹的藝術追求而放棄世俗的生活呢？我不知道生活中究竟有沒有這樣的勇士，但高更肯定不是。因為我用我世俗的眼光發現在 1882 年的時候，巴黎發生過一場股災。

然後高更是個股票經紀人……再然後……

沒錯，我就失業了！！！

失業後的高更並沒有馬上投身藝術行業，他和大多數失業的中年男人一樣，回家和老婆商量了一下接下來的打算，並做出一個決定：

帶著老婆孩子回老家！

是不是很真實？

高更本來就是巴黎人，但他的妻子是丹麥人，所以一家人就搬到了高老莊（高太太老家）──哥本哈根。

來到丹麥以後，高更開始賣帳篷──這並不是什麼網路流行語，他是真的成了一名帳篷銷售員。其實他賣的也不能算是帳篷，那就是一種防水布，用四根棍子支起來才是個四面透風的簡易帳篷。我也實在搞不懂為什麼一個法國人要跑到丹麥去賣防水布，也許那是法國的土產吧？

按你胃，他賣什麼並不重要，重要的是他居然並沒有意識到自己這個商業模式中的一個重要缺陷：

他不會丹麥語！！

這就好像一個法國人在台灣社群網站上用法語賣面膜，等等，用法語在台灣賣面膜說不定生意會很好。這個例子不太恰當，我換一個──這就好像一個印度人在台灣開了一家餐館，菜單上全是印度語，你以為這家餐館會賣道地的咖哩，結果發現賣的居然是韓國泡菜！想想都可怕。

可能是語言障礙給他帶來了困擾，這時的高更才想到了一門不用語言表達的生意──繪畫。

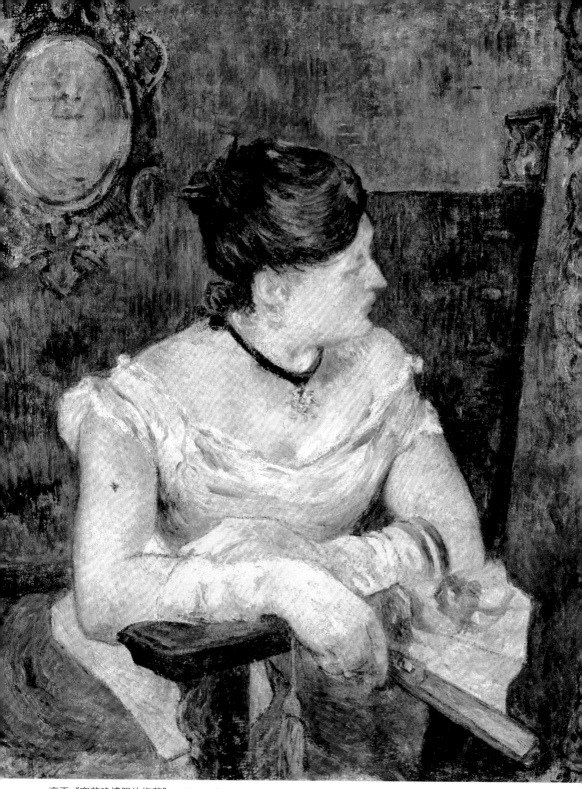

高更《穿著晚禮服的梅蒂》　*Mette Gauguin in an Evening Dress*　1884

高更在剛做股票經紀人的時候，就有在業餘時間塗兩筆的愛好。從他早期的作品可以看出，他那時的畫風有點兒像柯洛的巴比松派，說明他那時就開始喜歡先鋒畫派（當時巴比松派是新潮的代表）。

高更《空地》
Clearin　1873

柯洛《羅梅尼的激流》
A Torrent at Romagnes
1862年後

沒過多久，他在家附近的咖啡館認識了一個人：

交際花——畢沙羅。

畢沙羅馬上發現了高更身上的「慧根」。

> 一看你就是學畫的奇才！我決定把畢生絕學傳授予你。

其實主要是因為當時的高更很！有！錢！動不動就買他們那些賣不掉的畫。畢沙羅就喜歡這種人傻錢多，還熱愛藝術的年輕人。

於是高更每週日都會去畢沙羅家，參加他的「繪畫學習班」，畢沙羅還邀請他一起參加印象派大展，這樣說起來，他和塞尚可以算得上是師兄弟。

> 大師兄！！

> ……

畢沙羅的畫風一向百搭，什麼火就畫什麼，是個追熱點的小能手，那段時間正好流行印象派，於是高更的畫風就變成了這個樣子。

高更《鄉村教堂》　*The Church in a Country*　1879

明亮，模糊……很有印象派的味道。

1883 年，落難的高更寫信給師傅畢沙羅，告訴他自己想要不惜一切代價，回到法國做一名全職畫家。畢沙羅表示支持。

畢沙羅也實在沒有不支持的理由，畢竟當初是他第一個看出高更「慧根」的。

接著高更又去和老婆商量。沒想到她也欣然答應了，她可能覺得出去賣畫總比在家無所事事強。但提出了一個要求，讓高更帶著兒子克洛維斯（Clovis）一起去。

我想這就是高太睿智的地方吧。

放出風箏，卻扯著線。

真是高明！

但其實是自以為高明。

1885 年，高更回到巴黎。這是他第一次在沒有家庭束縛的狀態下，被丟進這個花花世界。就像一隻掙脫牢籠的小鳥，天曉得他能幹出些什麼。而事實證明，在接下來的一年，他成了一個除了畫畫什麼都幹的藝術家。

1886 年，高更參加了第八屆（也是最後一屆）印象派畫展，因為之前一直在瘋玩，舉辦畫展時高更只能帶著來巴黎前的幾幅作品參展。

在那次畫展上，有一個年輕人橫空出世，閃耀全場。

高更《浴女》　*Women Bathing*　1885

喬治・秀拉
Georges Seurat

　　他展出的作品，名叫《大傑特島的星期日下午》。

　　這個只有二十七歲的年輕人，用了一種世人從沒見過的畫風，轟動了整個巴黎。而那時的高更，已經三十八歲了。

　　看著一個比自己小一輪的小鮮肉獲得排山倒海的歡呼，我想這種心情是所有過氣明星都能體會到的。更關鍵的是，他還沒紅過，就已經過氣了。

　　站在秀拉的畫前，高更深刻地意識到掌握一門獨一無二的畫法的重要性。

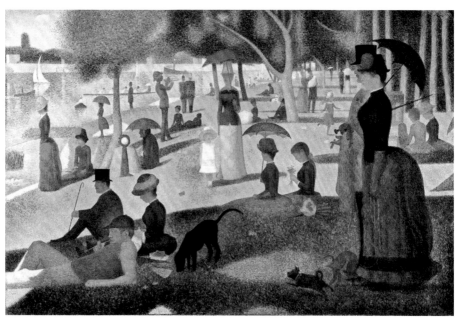

秀拉《大傑特島的星期日下午》　*A Sunday Afternoon on the Island of La Grande Jatte*　1884–1886

於是他向自己的師傅畢沙羅求助，但前面講過畢沙羅偏偏是個出了名的「牆頭草」，他給高更的建議是：

只會模仿的歌手，是永遠紅不了的（這可能就是畢沙羅一直不溫不火的原因吧）。高更看了看畢沙羅，又看了看掛在牆上的那幅《大傑特島的星期日下午》，罵了句「垃圾」。高更和畢老師就此決裂，並互相封鎖。

順帶提一句，當時被那幅畫感動到的還有一個剛入行的小子，水準連掛在「垃圾」旁邊的資格都沒有。後來他也開始模仿「垃圾」，最後找到了自己的畫風，他的名字叫

文生 · 梵谷。

「我們一起模仿秀拉吧。」

梵谷《花園中的情侶：聖–皮埃爾廣場》　*Garden with Courting Couples: Square Saint-Pierre*　1887

259

1886 年的最後一屆印象派畫展，除了打擊高更的自信心外，當然也是有一些正面意義的。這次畫展讓他結識了許多藝術圈的朋友。其中有兩個人，對他接下來的藝術生涯起到至關重要的作用。

第一個人沒什麼名氣，名叫**貝爾納**（Émile Bernard）。

貝爾納的出現，給高更帶來了一件禮物——一種全新的畫風：Cloisonnism。這種畫風用中文翻譯過來就叫「景泰藍」，是我見過最友好的一種畫風了，因為聽名字就知道是個什麼樣子。（不像「新古典主義」、「洛可可」什麼的）

亨利‧德‧土魯斯–羅特列克
《艾米爾‧貝爾納》
Émile Bernard 1886

景泰藍花紋瓶　清乾隆年間

貝爾納《草地上的布列塔尼婦女》
Breton Women in the Meadow 1888

景泰藍花瓶都見過吧？說白了，景泰藍畫風就是把乾隆爺的農家樂審美搬到油畫布上。

遇到貝爾納時，高更正好在尋找自己的畫風。雖然「景泰藍」不是自己的原創，但反正也沒什麼人知道，就它了！

不得不承認，在模仿畫風這門技能上，高更確實學到了畢沙羅的精髓。

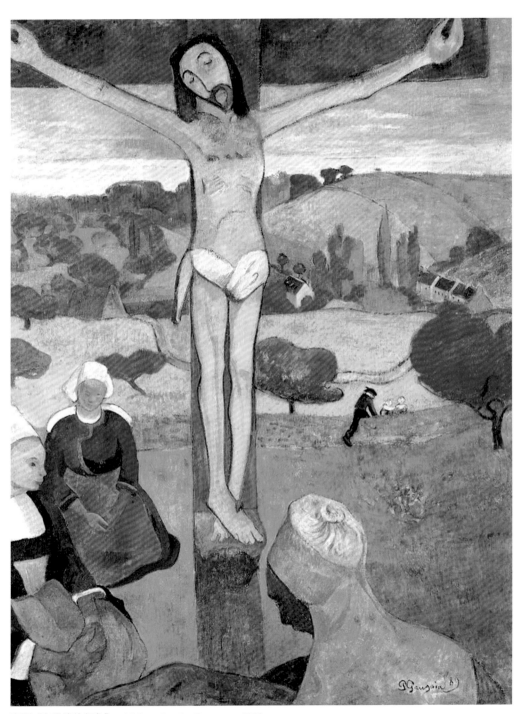

高更《布道後的幻象》　*Vision after the Sermon*　1888

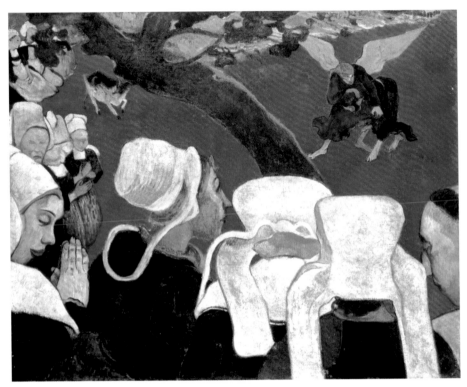

高更《布道後的幻象》　*Vision after the Sermon*　1888

　　這種大色塊平鋪的畫風甚至影響了後來的野獸派（Fauvism），但奇怪的是，它的締造者貝爾納卻沒什麼名氣。他就像一個沒沒無聞的音樂人，寫了幾首反響平平的曲子，卻在綜藝節目上被其他歌手翻唱火了。而高更，就是那個「其他歌手」。

　　貝爾納是一個在藝術史上很冤的角色，他的朋友個個都是巨星（梵谷、高更、羅特列克……），但卻沒多少人聽說過他。

　　遇見高更那年，貝爾納才十八歲，還是個在藝術學院讀書的學生，但那時的他就已經對高更崇拜得五體投地了。他不光在書信中表達自己對高更的崇拜之情，甚至還曾徒步走到布列塔尼，就為了「朝聖」在那裡采風的高更。有種「追星腦粉」的感覺。至於他是怎麼崇拜上高更的，嗯……或許高更身上就是

有那種個人魅力吧，況且追星本就是一件不講理的事，粉絲為了愛豆（idol）什麼事都做得出來。看看高更的另一位腦粉梵谷，為了他都敢自殘，上哪說理去。

「迷弟」貝爾納把高更的肖像畫在背景裡。

貝爾納《背景是高更肖像的自畫像》
Self-portrait with portrait of Paul Gauguin　1888

但高更卻不是一個愛護粉絲的好愛豆，梵谷和貝爾納先後都跟他撕了。事實上，他和任何人都相處不好，自從事業陷入低谷，幾乎就沒有人能和他保持長時間交往，除了一個人──

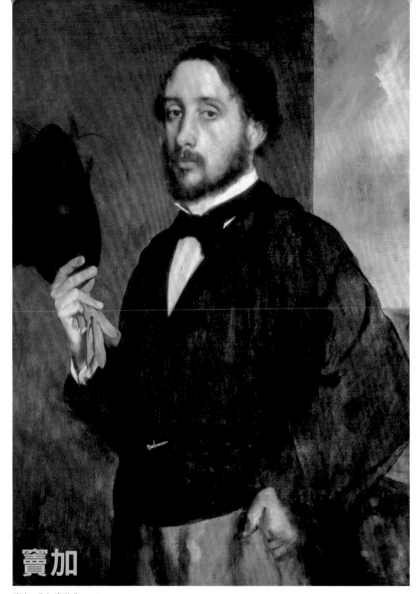

竇加《自畫像》　*Self Portrait*　1863

　　竇加也就是前面提到的那位，是對高更藝術生涯產生重大影響的
另一個人，可能也是高更生命中唯一一個沒有被他撕過的人了。

　　**他性格特立獨行；畫風獨一無二；題材新
穎大膽。**

寶加與高更的關係，也像是一種偶像與粉絲的關係，這次寶加是高更的偶像。

高更剛認識寶加那會兒，寶加正熱衷於看女人洗澡，不是偷看，是把她們僱到家裡來明目張膽地看，然後，當然啦，還要把她們畫下來。

看寶加的浴女圖會讓人有種錯亂的感覺，搞不清楚他究竟是以畫畫為名看女人洗澡，還是看女人洗澡時順便畫下來的。

相信站在這些作品前的高更也會有同樣的感受。

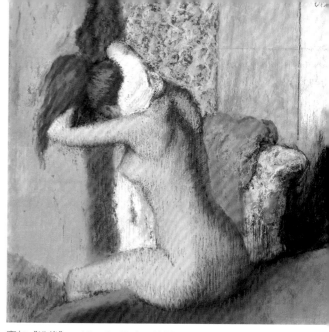

寶加《浴後》　*After the Bath*　1898

世上竟有這種好事兒！

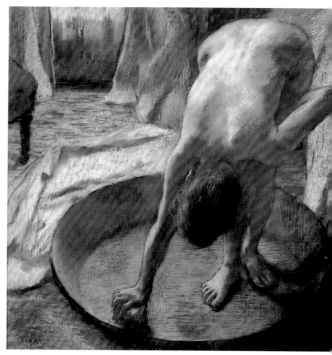

寶加《浴盆》　*The Tub*　1886

竇加的畫，給了高更一記當頭棒喝：

「既然找不到獨一無二的畫風，為什麼不去尋找獨一無二的題材呢？」

看看那些印象派的「糟老頭子」，一個個不是躲在家裡畫女人洗澡，就是跑到郊區畫睡蓮……總之，只要是已經揚名立萬的畫家，基本都有自己專屬的題材。

這時的高更，第一次產生了「離開文明社會，尋找新鮮題材」的想法。

提到高更的畫，只要對他有點兒瞭解的人就會立馬想到那些坐著、趴著、站著的原住民女人。

高更《亡靈窺探》　*Spirit of the Dead Watching*　1892

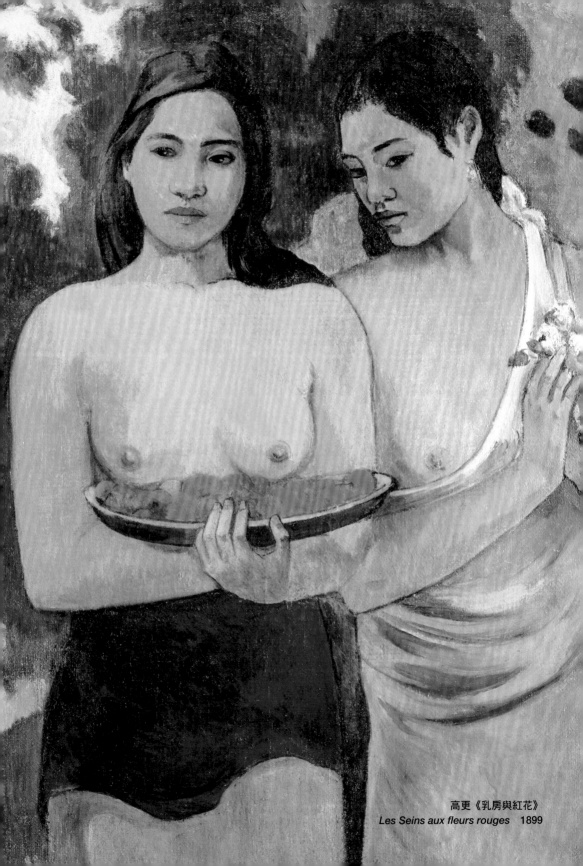

高更《乳房與紅花》
Les Seins aux fleurs rouges　1899

她們有的穿著歐洲人的服飾。

高更《午間小憩》　*The Midday Nap*　1894

有的像歐洲模特那樣，什麼東西都不穿。

高更《怎麼，你嫉妒嗎？》　*What! Are You Jealous?*　1892

看似混搭的原住民模特，出現在「景泰藍」般的場景。

高更《持花的女人》　*Woman with a Flower*　1891

這時的高更終於找到了
屬於自己的繪畫風格！

這裡我不得不再提一下梵谷，高更曾經的那位「迷弟」。

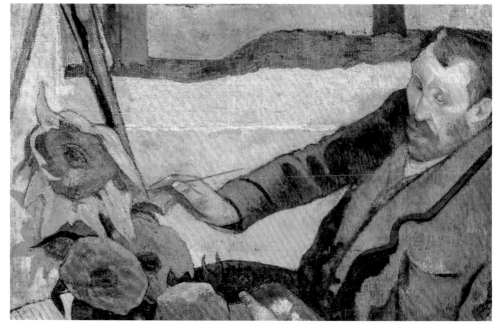

高更《描繪向日葵的梵谷》　*Vincent van Gogh painting Sunflowers*　1888

我們先來看看梵谷和高更一起在亞爾的作品

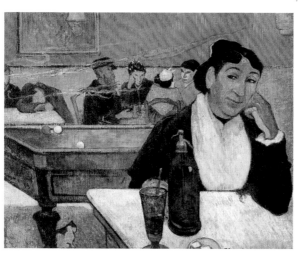

高更《亞爾夜晚的咖啡店（紀諾夫人）》
Night Café at Arles　1888

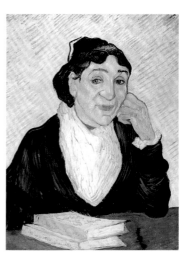

梵谷《亞爾女人（紀諾夫人）》
Woman from Arles　1890

乍看之下似乎沒有什麼差別，但別忘了，高更是個特別擅長模仿的人。

梵谷隨便畫一雙破皮鞋，

一棵樹，

一盆花，

都能讓人一眼就認出這是梵谷畫的。

梵谷《一雙皮鞋》
A Pair of Leather Clogs 1889

梵谷《杏仁花》 *Almond Blossom* 1890

梵谷《花瓶裡的十二朵向日葵》
Vase with Twelve Sunflowers 1888

　　而高更要畫出讓人一眼認出的風格，卻得穿越太平洋，到大溪地才能找到。

　　正所謂，沒有比較就沒有傷害。如果硬要用地理距離來測量梵谷與高更之間的差距，那可能就是：

隔著一個太平洋。

　　我一直在猜想，當初高更很可能是意識到了自己與梵谷的差距，但又心高氣傲地不願承認，才決定一走了之離開他的。

按你胃，言歸正傳。

　　高更在來到大溪地之前，就是個徹頭徹尾的失敗者，英文叫 loser。這種來自發達國家的魯蛇我們今天依然能在許多第三世界國家見到。來到大溪地這個荒蠻之地，高更又找到了作為一個文明人的優越感，這種居高臨下的優越感，多少能從他的作品中感受到一些。

高更《海邊的大溪地女郎》　*Tahitian Women on the Beach*　1891

　　當一個文明社會的魯蛇來到大溪地，那就像是一隻小狗跌進了糞坑。用一句話總結那裡的生活方式，就是「努力個屁啊」！在那裡，沒有什麼「必須要做的事情」，你只要活著就行了。那些在文明社會看起來是自甘墮落的行為，在大溪地叫作「享受生活」。

高更的日記裡曾記錄了這樣一個故事：

他剛到大溪地那會兒，住在一個破村子裡，家家戶戶都住在漏雨的破屋子裡。於是他集結全村村民開了個會，提議大家一起動手，把全村的屋頂修一修。會上大家都覺得這個主意好，如果只是修自己的屋子，確實懶得動；如果大家一起修，動力就足了。結果，第二天，沒有一家動手的。因為全村的人都懶得動，感覺這破屋頂也沒到非修不可的地步。

這種生活態度，在古希臘哲學家眼裡，叫作「犬儒」（Cynicism，像狗一樣活著）。

尚-里昂・傑洛姆（Jean-Léon Gérôme）《坐在桶裡的第歐根尼》
Diogenes Sitting in his Tub 1860

而在文明人眼裡，就是懶狗給自己找的藉口。在這種地方生活，你只要稍微勤奮一點兒，就能變成當地的首富，但真成首富了，似乎又和其他人也沒太大差別，最多不過有個不漏雨的屋頂，於是大家也就懶得努力了。

毛姆的一篇短篇小說《愛德華・巴納德的墜落》（*The Fall of Edward Barnard*）講的就是一個文明社會的年輕人帶著滿腔抱負來到大溪地，最終變成一個享受陽光、享受大自然的懶狗。和高更的故事如出一轍。

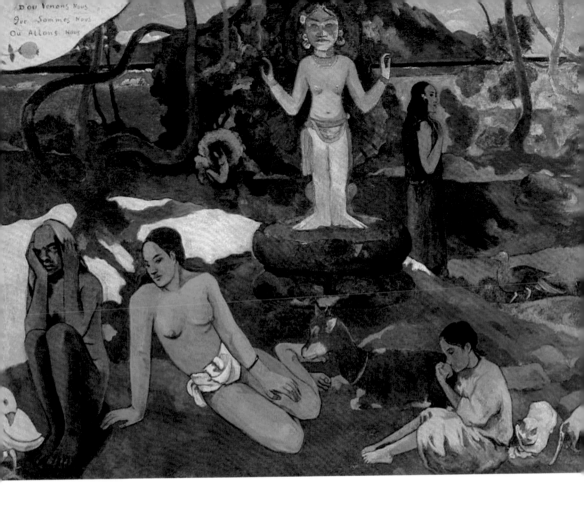

現在高更的「原住民畫」，被詮釋出了象徵主義、綜合主義的哲學內涵。

這些深奧的思想並不是我們這種凡夫俗子能夠領悟的，就好像詩歌的美妙之處在每個時代都屬於菁英階層。而普通人往往只能抬頭仰望，並鼓掌讚歎它的博大精深。可能正是因為距離，人們才產生敬畏。

就像毛姆在《月亮與六便士》中說的：

「編造神話是人類的天性。」

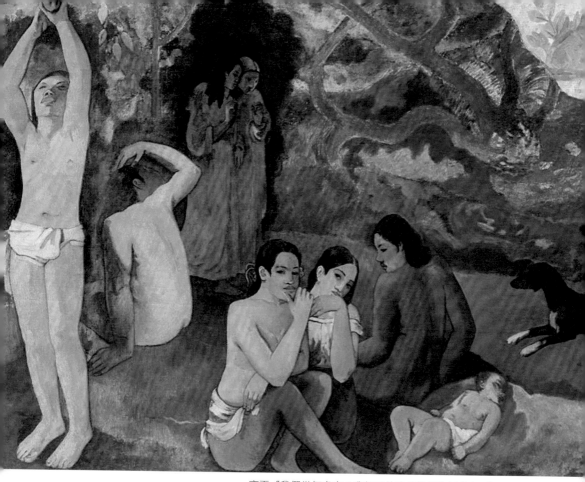

高更《我們從何處來？我們是什麼？我們往何處去？》
Where Do We Come From? What Are We? Where Are We Going? 1872

在當時，高更的「原住民題材」雖然少見，但其實也並沒有形成什麼轟動效應。直到他遇見了一個名叫瓦拉德的畫商。沒錯，就是在前面塞尚那兒出現過的「我拉的」。這個人最擅長的，就是把 loser 變成神。就高更今天在藝術圈的地位來看，他確實又一次做到了。

接下來的故事，想必大家猜都能猜到。

「我拉的」花了每幅幾百法郎的價格收購高更的作品，並且為他打造「草根逆襲」的人設（和塞尚的操作方式幾乎一模一樣）。在本書寫成的時候，高更的「原住民畫」都可以賣到一億美金以上了，最高甚至賣到了兩億。

高更《你何時結婚？》 *When Will You Marry?* 1892

這幅畫在2014年創下2.1億美元的拍賣紀錄。

　　一直以來，藝術家是得到社會最大寬容的一個群體。他們的反社會行為被視為「我行我素」，他們的渣男作風被稱作「風流倜儻」，因為他們是藝術家⋯⋯藝術家做什麼都不奇怪。

　　而在我看來，高更只不過是一個典型的中年危機患者。在他中年危機的時候，恰好選擇了藝術行業，這導致他所有的作死行為都變得合理了，因為他是藝術家嘛。

　　從另一個角度看，他其實又很真實。他並不像毛姆刻畫的小說人物那樣勇敢，敢於主動去選擇自己想要的生活。真實的高更，只不過是個和你我都一樣的普通人，在生活的潮水中，無奈地被推著向前走。

　　就像毛姆在小說裡說的：

　　「大多數人都沒有勇氣去過自己想要的生活，而最終過上了不得不過的日子。」

　　⋯⋯

　　文章寫到這裡，都已經拔高到社會學層面了，本該就此收尾，但我忽然發現自從高更到巴黎後，就一直忘記介紹高太太後來怎麼樣了。

　　現實中的高太太，在苦苦支撐了幾年之後，實在無法忍受自甘墮落的丈夫，最終，選擇了讓他滾。

　　這裡我想為高太太的勇氣點個讚，我想大多數妻子在面對 loser 丈夫時應該都動過這樣的念頭，但真要讓他滾，卻又沒那麼容易說出口。畢竟同甘共苦了那麼多年，總盼著他有朝一日能夠鹹魚翻身。

　　最後我想分享一個真實的故事，作為本章的結尾。

六年前，有個 loser 失業在家沒事幹，妻子勸他出去找工作他也不聽，整天就知道坐在電腦前上網。妻子當然覺得他不務正業，一個只知道玩電腦的男人，要怎麼支撐起一個家庭？後來，那個 loser 用網上搜集的資料，和從社群網站掌握到的語言風格，寫了一本名叫《這不是你想的藝術書》的書。

　　所以，有時候也不能太小看丈夫的業餘愛好，說不定哪天他能像高更那樣，搞出價值上億的作品，誰知道呢？

10

點王──秀拉

Georges Seura
1859–1891

在十九世紀末的法國畫壇，要判斷一個畫家火不火，有一個最簡單粗暴的方法：

看看畢沙羅有沒有模仿他。

畢沙羅最早的畫風是這樣的　↓

畢沙羅《菜園瓦茨的隱居》　The Hermitage at Pontoise，1874

第一次印象派畫展之後，變成了這樣 ↓

雷諾瓦《摘花》　*Picking Flowers*　1875

畢沙羅《蓬圖瓦茲的花園》
The Garden at Pontoise　1877

1886年之後，畢沙羅的畫變成了這樣 ↓

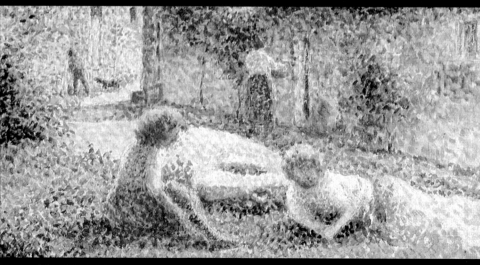

畢沙羅《農場裡的孩子》　*Children on a Farm*　1887

1886 年，究竟發生了什麼？

那一年，鄉巴佬梵谷帶著他的「慘畫」來到巴黎見世面；塞尚剛得到一大筆遺產，開始無憂無慮地畫畫；高更正在籌畫他的「荒野求生」節目。

那一年

也是印象派
終結的一年。

梵谷《食薯者》　*The Potato Eaterst*　1885

如果印象派的時間軸是從 1874 年的《印象·日出》開始，那「印象·日落」的時間點，就應該落在 1886 年──最後一屆印象派畫展。

四年前的第七屆印象派畫展，莫內、雷諾瓦、莫里索、畢沙羅……可以說該來的都來了。而 1886 年的最後一屆印象派畫展，卻少了兩個人。

莫內　　雷諾瓦

兩個印象派的創始人，在最後一屆畫展前選擇退出。

從此，一個偉大的時代終結了。

他們究竟為何離開？

故事要從一年前說起。

在一次印象派的聚會上，莫里索正在努力組織下一屆印象派畫展。這時，「宣傳部長」畢沙羅走了進來，身後跟著兩個年輕人。

保羅 · 席涅克
Paul Signac

喬治 · 秀拉
Georges Seurat

他倆都是莫內的粉絲，特地跟著畢沙羅來見偶像。

當時莫內在法國畫壇的地位，好比八〇年代張國榮在香港歌壇的地位，秀拉就是一個名不見經傳的小夥子，忽然跑到「張國榮」面前對他說：「你好，我叫周杰倫。」

畢沙羅覺得這兩個年輕人很帶勁，打算為印象派注入一些新鮮血液，邀請他們參加第八屆印象派畫展（那時候他們還不知道這將是最後一屆）。

喬治·秀拉帶來這樣一幅畫 ↓

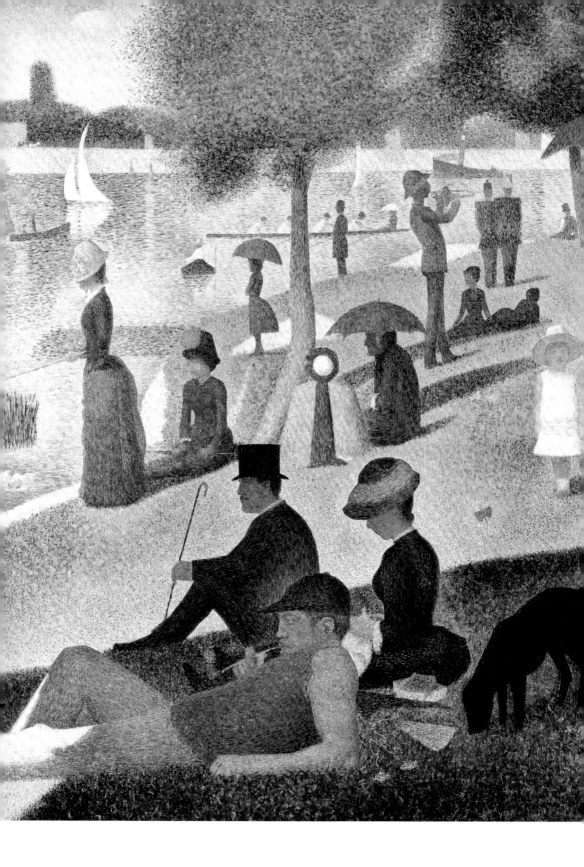

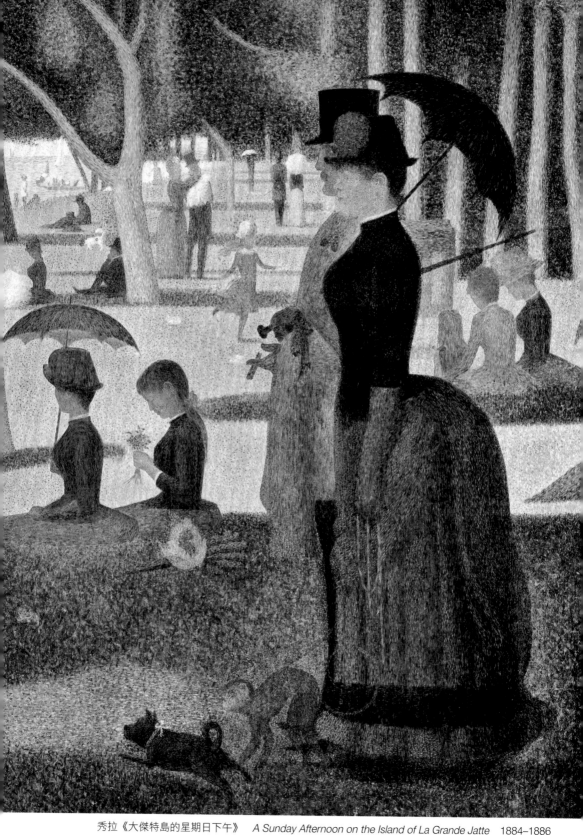

秀拉《大傑特島的星期日下午》　*A Sunday Afternoon on the Island of La Grande Jatte*　1884–1886

這幅《大傑特島的星期日下午》在今天已經是絕對的世界名畫了，我們經常可以在餅乾盒或一些旅遊紀念品上看到它。但它究竟厲害在哪裡？

「別人在我的作品中看到詩意，我卻只能看到科學。」

這是秀拉對自己作品的評價，這種話一聽就是個找不到女朋友的「科技宅」說出來的，而他恰恰還是個藝術家，你說迷不迷人？

秀拉為什麼說他在這幅畫中看到了科學？

這還要從法國人的一個通病開始說起——

十九世紀的法國人有個習慣：當他們打算幹脫線的事情時，就會找科學家來為他們站台（我猜這和保健品找老中醫站台是一個心態）。

其中最有名的例子就是艾菲爾鐵塔。

造艾菲爾鐵塔的時候大家都反對，於是建造者就在上面刻了七十二個科學家的名字。

注意圖中的這個名字

謝弗勒（Michel Eugène Chevreul）

謝弗勒

　　這個老頭實在是一個神奇的存在。法國人建造艾菲爾鐵塔是為了紀念法國
大革命勝利一百週年，謝弗勒是塔上七十二個人中唯一一個既經歷過法國大革
命，又見證了艾菲爾鐵塔建成的人。沒錯，他活了整整一百零二歲。

　　謝老頭是化學家、物理學家、生物學家⋯⋯他還發明了肥皂、奶油，對老
人醫學也很有研究（估計也可以活學活用吧）。

　　從履歷上看，這個百歲老人基本上就是一個「法國達文西」。

　　謝老頭一生最著名的成就，就是關於互補色和對比色的理論。

是的，又是這個色環，前面講梵谷的時候已經出現過了。誰會想到，顛覆印象派的，居然是一個發明肥皂的老頭！

謝老頭除了會撿肥皂外，還有一項技能——做掛毯。

奧比松掛毯（Aubusson Tapestry）

所謂掛毯，就是掛在牆上的地毯，這是一種古老的藝術形式。如果你趴在家裡的地毯上湊近看就會發現，它其實是由一撮一撮的毛線織成的，如果上面有圖案，那每一撮都會有不同的顏色。

🔍 掛毯細節

這沒什麼稀奇的，但科學家總能從看似不起眼的東西中發現宇宙的奧祕。謝老頭曾擔任過一家掛毯工廠的CTO（技術總監），在修復掛毯時他發現了一個問題：毯子上每撮毛的顏色都會對周圍的毛產生影響。這句話聽起來有點兒難懂，我們來做一個小實驗。

請盯著下面這個 logo 看。

幾分鐘後，你會發現紅色 logo 周圍會產生一個綠色的光圈，這其實就是謝弗勒色環上的對比色。再抬頭看著天花板（最好是白色的天花板），你會看到一個綠色的 logo。同理，如果 logo 是黃色的，天花板上就會出現藍色的光圈。

秀拉的畫風就基於謝老頭的這套色彩原理。

你看，我就說法國人喜歡找科學家站台吧。

從此，秀拉不再像其他畫家一樣，往畫布上刷顏料，而是像織掛毯一樣，把顏料一點點往上搓。

如果你有機會見到這幅《大傑特島的星期日下午》的原作，記得要盯著它看久一點兒……根據秀拉的科學理論，你應該會發現畫中的每個小點都在發光。

這時，你可以再往後退幾步，接著這些小點就會產生另一種特效：小點和小點之間會互相融合。

這是什麼意思呢？

這就好比兩個足球運動員勾肩搭背站在球場上，一個穿紅色球衣，另一個穿藍色球衣，你坐在直升機上往下看，就會看到綠色草地上的兩個人變成了一個紫色的圓點（紅＋藍＝紫）。

厲不厲害？神不神奇？

你可能覺得我是個傻子，這不就是噴墨列印的原理嗎？確實，這個原理現在看起來似乎很簡單，但要知道那可是十九世紀，那時候的人看到畫布上的這些小點，無異於給原始人玩大哥大。

按你胃，拋開這些看似無趣的科學原理，這幅畫其實還有一些耐人尋味的小心思。

比如左邊正在河邊釣魚的女人，還有右邊牽猴子的那個女人。

其實這些女人都是含有隱喻的。

所謂的大傑特島，其實就是塞納河上的一座土丘，上島的人看似是去散步、曬太陽，實際上卻是去做一些不法勾當。畫中的猴子就是當時風塵女子豢養的寵物。也就是說，這裡其實是全巴黎都心知肚明的「約炮聖地」。就像古羅馬的澡堂一樣，沒幾個人是真去泡澡的。如果有誰敢對自己的老婆說「我下午去大傑特島轉轉」，估計回家就會收到離婚協議書。現在再看這個「釣魚妹」，是否別有一番韻味？

等等，那畫中這個穿白裙的小妹妹又是什麼情況？難道口味真的那麼變態？

關於這個小妹妹，其實還有另一層詮釋——如果你不注意「安全」，這可能就是你將要面對的！也就是說，她出現在這裡，其實是來做避孕廣告的。

也許你會覺得這麼說是過度解讀，但同樣的事情後來的確發生在秀拉身上了。

秀拉二十九歲的時候有一個女朋友，名叫瑪德蓮（Madeleine），她是秀拉的模特（曾經出現在他這一幅作品中）。

沒人知道瑪德蓮認識秀拉前是從事什麼工作的，只知道一年之後，她就為秀拉生了個兒子。前面提到過，在當時未婚先有就相當於今天的與後母結婚，雖然不是什麼違法亂紀的事，但還是會受到社會的嚴厲譴責。

如果這幅畫真的含有這層意思，那觀賞這幅畫可就並不像秀拉說的「只看到科學」那麼簡單了，它同時還蘊含了當時的社會現象以及對生活的無奈。

秀拉《擦粉的女人》
Young Woman Powdering Herself 1889–1890

然而，這些可能還不是這幅畫要表達的全部含義。在完成這幅畫的兩年前，秀拉就已經開始畫「點畫」，他的第一幅點畫作品叫作《阿斯涅河畔的戲水者》。

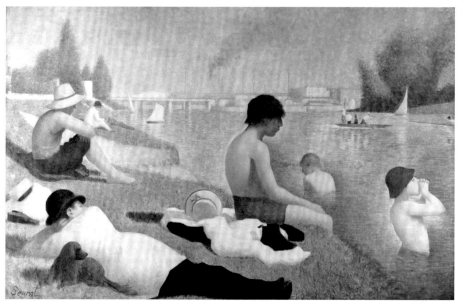

秀拉《阿斯涅河畔的戲水者》　*Bathers at Asnières*　1884

　　這幅畫也取景於塞納河，只不過這次是在塞納河對岸，與大傑特島隔河相望。注意，畫中人都在盯著河對岸。

　　直到《大傑特島的星期日下午》的出現，人們才意識到，這兩幅畫其實是一套。與河對岸那些衣冠楚楚的「禽獸」相比，河這邊的人倒顯得更加悠閒。從衣著判斷，畫中人應該都是平民。他們望著河對岸的那片「紅燈區」，心中產生無限遐想。

　　人到了一定歲數，就會發現自己無論再怎麼努力，依然會有一條永遠無法逾越的鴻溝，那就是階級。本以為靠著勤奮和上天給予的才華就能改變命運，到最後才發現這些都是文學作品給人們灌的雞湯。自己拼了老命獲得的成就和地位，在河對岸的那些人看來，不過是一出生時就已經擁有的理所當然。階級就像這條塞納河，即便你使盡全力游到對岸，也會因為自己沒穿衣服，淪為河對岸那群人眼中的怪物，永遠無法融入其中。

　　這就是當時法國的社會現狀。

按理説，這應該是一幅偉大的作品，不僅有科學背書，還蘊含著豐富的思考，但在當時它卻並沒有得到什麼好評。

當時有個名叫亞歷克西斯（Paul Alexis）的藝術批評家，他對這幅《阿斯涅河畔的戲水者》的評價是：「這就是一幅夏凡納的山寨貨。」[1]

夏凡納（Chavannes）是當時國家美術協會的主席 （National Society of Fine Arts），在法國藝術圈中地位很高。左拉曾經評價夏凡納的畫是「理性、激情和意志的結合體」。[2]

咱也聽不懂這話什麼意思，反正越是聽不懂的話似乎越厲害得不得了。

右邊這幅畫就是夏凡納的代表作。

從色調和題材上看，秀拉的《阿斯涅河畔的戲水者》確實和它有點兒像，都有一種朦朦朧朧的感覺。而秀拉和夏凡納也算有一些淵源，那個時候幾乎 99% 的青年畫家都是德拉克洛瓦的粉絲（就是那個畫《自由領導人民》的老前輩），秀拉當然也不例外。而夏凡納恰恰又是德拉克洛瓦的徒弟，通過同學的介紹，秀拉還拜會過夏凡納。所以畫風上有一些借鑒，也算是情有可原。這其實沒啥稀奇的，但我是一個喜歡鑽牛角尖的人，我發現這裡有個很奇怪的疑點：亞歷克西斯為什麼要揪著秀拉的這幅畫不放？

夏凡納
Chavannes

① 原 文 為：This is a false Puvis de Chavannes.

② 原 文 為：An art made of reason, passion, and will.

夏凡納《海邊的少女》
Young Girls by the Seaside 1879 ➡

當年，秀拉把這幅畫送到沙龍去參展，當然是被拒收了。於是，他又把這幅畫送到一個獨立畫家協會展覽，這個協會的名字就叫「獨立畫家群」（Group of Independent Artists）。

這個協會是巴黎市政府搞的，市政府免費提供場地，只要你報名就能參展，那一年一共展出了四百位藝術家共五千幅作品（不得不說，當時巴黎的藝術環境是真的好）。

我覺得奇怪的地方就在這裡，為什麼這個叫亞歷克西斯的人偏偏要從五千幅作品中挑出秀拉的這幅來「吊打」？

後來我發現，這個亞歷克西斯曾經出現在塞尚的一幅畫中，畫面中盤腿坐著的這個人是塞尚的好友左拉，坐在左拉對面、手上拿著一疊紙的人，就是亞歷克西斯（那疊紙可能是信、報紙或者書，天知道塞尚畫的是啥）。

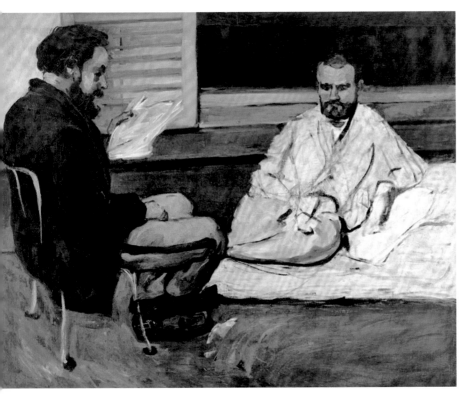

塞尚《亞歷克西斯為左拉朗讀》　*Paul Alexis reading to Zola*　1869–1870

從亞歷克西斯的社會關係可以看出，這個人應該是印象派的擁護者。在印象派紅透半邊天的時候，突然有一個印象派的粉絲跳出來揪著一幅畫大罵，這與當年那個名叫路易·勒華的古典主義粉絲，跳出來大罵《印象·日出》如出一轍。藝術評論家似乎永遠對新出現的藝術形式特別敏感，然後不遺餘力地用自己苛刻的審美向後世證明自己是個傻子。

我們再來看看秀拉的履歷：

被沙龍拒絕

被藝術評論家點名批評

被畢沙羅模仿

這個人身上幾乎具備了所有爆紅的潛質。

但莫內他們卻不喜歡。

回到故事最開始，當畢沙羅把秀拉介紹給印象派的各位長老時，大長老和二長老（莫內和雷諾瓦）表示很不喜歡。在他們眼中，秀拉的這些小點點就是垃圾！他倆甚至因此拒絕參加第八屆印象派畫展，這直接導致了印象派的最終瓦解。

當然啦，這個鍋也不能全讓秀拉一個人背，莫內他們討厭秀拉，但更討厭高更。你可能會覺得他們氣量小，為什麼就接納不了新理念呢？他們自己當年不也是這樣過來的嗎？

這個問題我覺得要這樣看：高更曾是個成功的股票經紀人，這會兒忽然跑來畫畫，就像飛人喬丹不打籃球改打棒球，「牙買加閃電」波特（Usain Bolt）不去跑步改踢足球，以及馬雲去演電影一樣。任你在自己的領域多麼成功，當你跨行的時候，總會遭到行業原住民的排擠，任何行業都會出現這種情況，大概也算是一種自我保護吧。

這麼看來，高更不受待見還算正常，人家秀拉可是正兒八經的科班出身，怎麼也惹到莫內他們了？

或許莫內他們只是單純地討厭科技宅吧，也可能是因為看到這些小點點之後產生了密集恐懼症，反正就是怎麼看都不順眼。當然，秀拉的藝術理念確實與印象派背道而馳，他的作品一點兒都不「印象」。印象派的核心是抓住那稍縱即逝的感覺，秀拉筆下這些看似古希臘浮雕般的人物，在莫內等人的眼中就是死板的象徵。但是，當年的印象派又何嘗不是同古典主義背道而馳呢？這一幕似曾相識。十多年前，莫內的《印象·日出》剛出來時，也和《大傑特島的星期日下午》一樣，不受主流藝術圈待見。沒想到如今莫內他們也成了主流藝術圈，變成了他們曾經討厭的樣子。

而秀拉的火爆亦如當年的印象派一樣，是不可逆的。

這幅畫在印象派畫展一經展出，就吸粉無數，幾乎大半個巴黎都開始模仿點畫。在 1886 年的那次畫展上，梵谷第一次看到了秀拉的點彩畫，並徹底被其征服。他在給西奧的信中表示，希望自己有朝一日能夠創造出和它一樣偉大的作品（順便提一句，還記得前面講過梵谷喜歡在強烈色彩對比的畫面中心加上一抹白色嗎，這很可能就是受到大傑特島上那位白衣少女的啟發）。

可惜的是，喬治·秀拉在幾年後突然離開了人世，年僅三十一歲，他的藝術革命也戛然而止。

秀拉在世時成立過一個藝術協會——獨立藝術家協會（Society of Independent Artists），說白了就是他的粉絲後援會，前面提到的保羅·席涅克就是他的「頭號粉絲」。後來，這個「獨立協會」與「秋季沙龍」（Autumn Salon）並稱為巴黎最火的兩個展覽，每年春季開展，一搞就是三十年，馬諦斯等大咖都在這個展覽上展出過作品。

馬諦斯《奢華、寧靜與享樂》　*Luxury, Calm and Pleasure*　1904

席涅克

席涅克《費內翁肖像》　*Portrait of Félix Fénéon*　1890

這些應該都是印象派長老們沒有想到的。

再回過頭來看印象派，莫內他們已經不再需要通過印象派畫展來證明自己了，於是相繼退出了印象派畫展。從此，印象派群英會再也沒有齊聚過。

其實，早在 1886 年之前，印象派內部就已經開始瓦解。畢沙羅開始模仿秀拉用點彩畫畫；莫內離開巴黎，搬到吉維尼，過上了世外睡蓮池的生活；雷諾瓦自從去義大利旅遊了一次之後，就被文藝復興時期的繪畫所征服，一回來就開始拼命畫乳房；塞尚在繼承巨額遺產後，一個人躲在鄉下創作著那些超前五十年的作品；竇加覺得印象派裡除了高更全是傻子；只有莫里索還在努力維繫，但早已無濟於事。

十二年前，莫內、雷諾瓦、畢沙羅、竇加、西斯里（Alfred Sisley）、塞尚、莫里索聚在了一起，決心為那些熱愛藝術卻得不到機會的年輕人架設一個舞台。從第一屆印象派畫展開始一直到最後一屆，整整十二年，這裡出現了太多後來大紅大紫的名字。即使一百多年過去了，他們的作品始終沒有過時。從莫內的睡蓮，到竇加的舞女，再到塞尚的蘋果，印象派的作品色彩鮮豔，令人賞心悅目，不像古典藝術那樣需要通曉歷史典故或神話故事才能看懂，所以老少咸宜，畫展開一次火一次。

然而，再精彩的戲碼也有落幕的時刻。這群在蓋爾波瓦酒館裡意氣風發的藝術憤青，終究熬成了一個個看不慣年輕人的老藝術家。

當年，這群藝術憤青從落選沙龍上馬奈的《草地上的午餐》得到了震撼，又從巴比松畫派前輩那裡獲得了靈感，後來被打包命名為「印象派」。這個顛覆一切傳統藝術的門派，最終還是在 1886 年迎來了徹底落幕。

但幸運的是，至少他們曾經來過。無論最終結局如何，這個世界曾經出現過印象派，對全人類來說，都是一種幸運。

這次就到這吧！

印象派，看不懂就沒印象啊啊【暢銷版】

作　　者　顧爺
插　　畫　Betty est Partout
封面設計　萬亞雰
內頁構成　詹淑娟
執行編輯　劉鈞倫
業務發行　王綬晨、邱紹溢、劉文雅
行銷企劃　蔡佳妘
主　　編　柯欣妤
副總編輯　詹雅蘭
總 編 輯　葛雅茜
發 行 人　蘇拾平

出版　原點出版 Uni-Books
　　　acebook: Uni-Books 原點出版
　　　Email:uni-books@andbooks.com.tw
　　　新北市 231030 新店區北新路三段 207-3 號 5 樓
　　　電話：（02）8913-1005　傳真：（02）8913-1056

發行　大雁出版基地
　　　新北市 231030 新店區北新路三段 207-3 號 5 樓
　　　24 小時傳真服務（02）8913-1056
　　　讀者服務信箱 Email: andbooks@andbooks.com.tw
　　　劃撥帳號：19983379
　　　戶名：大雁文化事業股份有限公司

初版 1 刷　2020 年 8 月
二版 2 刷　2024 年 5 月

定價　　499 元
ISBN　　978-626-7338-50-6（平裝）
ISBN　　978-626-7338-48-3（EPUB）

原著作名：【小顧聊印象派】
作者：顧爺
本書由天津磨鐵圖書有限公司授權出版
限在港澳台及新馬地區發行
非經書面同意，不得以任何形式任意複製、轉載

國家圖書館出版品預行編目（CIP）資料

印象派，看不懂就沒印象啊啊 / 顧爺著 . -- 二版 . --
新北市：原點出版：大雁文化發行，2023.12
320 面；17×23 公分
ISBN 978-626-7338-50-6(平裝)

1. 印象主義 2. 畫論

949.53　　　　　　　　　　　　112020263